BIBLIOTHÈQUE
DES MERVEILLES

FONDÉE
PAR ÉDOUARD CHARTON

LA BIJOUTERIE

28569. — PARIS, IMPRIMERIE GÉNÉRALE LAHURE
9, rue de Fleurus, 9

BIBLIOTHÈQUE DES MERVEILLES

LA BIJOUTERIE

PAR

ROGER-MILÈS

OUVRAGE ILLUSTRÉ DE 221 GRAVURES

PARIS
LIBRAIRIE HACHETTE ET Cie
79, BOULEVARD SAINT-GERMAIN, 79

1895

INTRODUCTION

Pour étudier les merveilles de la bijouterie à travers les siècles, deux méthodes se présentaient à nous. L'une consistait à prendre chaque espèce, bagues, colliers, broches et fibules, pendants d'oreilles, bracelets, etc., et à en suivre le développement isolément : cela permettait de saisir les modifications successives subies par chacune. L'autre méthode consistait à prendre tous les bijoux de chaque époque et à en poursuivre l'étude dans l'ordre chronologique : c'est cette méthode que nous avons cru devoir adopter.

Il est évident que tous les bijoux ont un même but : concourir à l'agrément de la parure ; si les espèces varient, c'est là une nécessité du rôle attribué à chacune ; mais il y a dans l'inspiration de toutes les espèces d'une même époque une corrélation nécessaire. On ne trouve pas, aux heures de création ou seulement d'évolution, des changements de types qui n'aient pas un retentissement sur tous les bijoux ; ces changements se produisent à la fois dans toutes les espèces, avec plus ou moins d'importance. La relation des époques est certaine ; la relation des espèces entre elles est plus étroite, et c'est pourquoi nous n'avons pas hésité. Telle transformation du pendant d'oreille n'a d'autre cause qu'une transformation analogue précédemment accomplie dans le pendant de cou ; tel agrément qui change l'aspect du collier, se retrouve dans le bracelet et même dans le bijou de coiffure.

Cette méthode, qui a d'ailleurs ses inconvénients, nous ne le dissimulons pas, ne nous empêchera pas de noter pour chaque espèce la filiation des époques. Parfois nous serons

contraint d'y être infidèle, par la nécessité d'établir cette filiation même, et certains bijoux ne seront pas cités à leur place chronologique. Mais, dans les limites forcément resserrées de ce travail, l'ordre chronologique nous permettait des observations d'ensemble que l'autre méthode eût rendues difficiles.

Enfin, quelque incomplète que soit notre étude, nous souhaitons qu'elle renseigne le lecteur autant qu'il nous a intéressé de l'écrire, puisqu'en nous forçant à des recherches longues et patientes, elle nous a fait connaître de savants ouvrages, qui nous ont beaucoup aidé, et à la compétence desquels ce nous est un devoir de rendre un public hommage.

<div style="text-align: right;">L. R.-M.</div>

LA BIJOUTERIE

CHAPITRE I

LA BIJOUTERIE ET LES BIJOUX

Avant de commencer l'étude rapide que nous nous proposons, quelques définitions ne sont pas inutiles. La bijouterie et la joaillerie sont trop souvent confondues pour qu'on n'exige pas de nous de marquer avec précision les limites de chacune. Cette précaution nous empêchera de nous égarer, et elle nous évitera le reproche d'avoir fait œuvre incomplète.

Qu'est-ce donc qu'un bijou?

Le mot est moins aisé à définir qu'il n'en a l'air. Appellerons-nous bijou tout objet, de dimension moyenne, qui concourt à la parure sans être partie nécessaire du vêtement? Cela serait trop large. Nous bornerons-nous à le définir, comme la plupart des

dictionnaires : un petit objet d'or que le travail a rendu précieux ? Cela serait trop étroit.

A notre sens, le bijou est un objet que la matière dont il est fait et le travail qu'il a reçu rendent précieux, et qui, de plus, est destiné à la parure. Remarquez que nous ne désignons pas à dessein le métal : nous indiquons seulement les conditions nécessaires pour que le bijou existe, et nous verrons qu'il est tel objet de bronze, tel objet de pâte de verre, que le travail a rendu précieux à l'égal de tel bijou d'or célèbre. Si donc le métal n'est important dans un bijou qu'à cause de sa valeur intrinsèque, au moins autant qu'à cause de ses propriétés d'éclat et de malléabilité, on peut dire que tout l'intérêt du bijou va au travail qui a su l'inventer. Il existe des pièces d'argent, de cuivre, d'électrum, de vermeil, d'acier, qui sont d'une haute curiosité, et dont les collectionneurs donnent ou donneraient beaucoup plus que pour des bijoux d'or, fussent-ils à vingt-deux carats.

D'autre part, à côté des bijoux inventés et fabriqués dans le but indiqué plus haut par des hommes spécialement attachés à leur production, il existe une masse d'objets que les individus, par caprice et souvent par goût, ont détourné de leur destination, pour s'en faire des objets de parure. Ainsi, dans les montres du siècle dernier, il y avait ce qu'on appelle des *coqs*, d'une grande finesse de travail : c'étaient la plupart du temps des rondelles de cuivre,

découpées à la scie en rosace, et agrémentées de ciselures : beaucoup de ces *coqs* sont devenus des broches ou des épingles de cravate. Ainsi encore des pièces de monnaie, qu'on a non seulement montées en broches, épingles, boucles d'oreilles, colliers, bracelets, bijoux de coiffure, mais dont une fantaisie a fait découper la figure, que l'on insère alors dans un croissant d'or.

Ces bijoux-là, et vingt autres que nous pourrions citer, seraient intéressants à étudier ; mais ils ne représentent qu'une fantaisie du goût, et ne rentrent pas dans le plan d'un ouvrage où, seules, les merveilles de la bijouterie doivent être passées en revue.

Il faut donc nous en tenir aux bijoux visés par la définition que nous donnions plus haut, et qui sont œuvre de bijoutier.

La bijouterie sera en conséquence, pour nous, la profession de celui qui travaille les métaux précieux et les émaux pour en faire des objets de parure, et qui parfois demande le concours des diamants et des autres pierres précieuses, sans que ce concours empêche d'apprécier le travail de la monture.

A propos des opérations qui se succèdent dans la fabrication d'un bijou, nous n'avons pas l'intention d'entrer dans de nombreux détails techniques et de montrer l'ouvrier maniant à l'instant nécessaire le marteau, la boutrolle, la filière, le ciselet, l'échoppe.

le foret, la lime, le chalumeau, les tenailles à coulant et autres outils du métier.

Mais il y a certains renseignements qu'il est utile de donner dès maintenant pour n'avoir plus à y revenir. On sait que l'or ne s'emploie pas à l'état de métal pur, pour la fabrication des bijoux; on l'emploie à l'état d'alliage, c'est-à-dire mêlé de cuivre, qui diminue sa malléabilité, et aussi abaisse son prix. Les titres ont varié avec les époques et suivant les pays. En France, il s'est maintenu à un titre élevé, excepté pour les bijoux destinés à la seule exportation. Autrefois, le titre de vingt-deux carats était un titre exceptionnel prévu par les règlements, comme il appert des ordonnances royales et des textes conservés dans le *Livre des métiers* d'Étienne Boileau[1]. Le titre le plus communément usité est à dix-huit carats.

Or l'alliage, on le comprend sans peine, fait subir au métal pur, en passant par les divers états de la fabrication, non pas une détérioration, mais de simples désagréments d'aspect, auxquels il est nécessaire de remédier. Ainsi, sous l'action du feu, il se forme à la surface du bijou une oxydation du cuivre contenu dans l'alliage : cette oxydation, qu'il faut faire disparaître, donne lieu aux opérations du grattage, du polissage et de la mise en couleur.

1. Collection de documents publiés sous les auspices du Conseil municipal pour servir à l'Histoire générale de Paris.

Le grattage enlève simplement la calamine[1]. Ensuite on polit la pièce avec une mixture de ponce en poudre, de tripoli et de rouge. Mais ce travail ne va pas sans abîmer la forme de la pièce et sans lui donner un éclat artificiel, trop brillant pour que son caractère n'en souffre pas. La mise en couleur consiste à donner à l'alliage, à l'aide d'un bain de sels et d'acides en ébullition, le ton jaune blond de l'or pur. Mais là encore, l'éclat est de peu de durée : à l'usage, cette patine artificielle disparaît sous une nouvelle oxydation, sans compter les rayures que le moindre frottement fait subir au bijou ainsi préparé.

Lorsque l'or est à un titre élevé, à vingt-deux carats par exemple, le bijou subit une dernière préparation qui en augmente le charme ; mais cette préparation ne s'obtient que lentement, par l'effet du temps, qui lui donne une patine chaude et moelleuse. C'est pour cela, c'est pour éviter les déformations trop faciles de l'or à un titre élevé, et les oxydations de l'or à un titre moindre, que M. Fontenay, un maître regretté à la compétence de qui je ferai de fréquents appels dans ce travail, avait fabriqué des bijoux où il doublait l'or à vingt-deux carats d'or à dix-huit.

Enfin nous remarquerons de suite que la vie du bijou est soumise à tous les avatars d'une vie humaine ; le bijou a en quelques sorte sa physiologie. Il

1. C'est le nom donné à la matière carbonatée qui résulte de l'oxydation.

est l'ami complaisant des amours-propres et des orgueils fortunés; il est, à certaines époques, le confident et le messager des serments les plus délicats: quand il s'appelle l'anneau de fiançailles, ou l'alliance, il est le symbole des cœurs qui s'unissent et des foyers qui se fondent, et il est un rappel constant aux devoirs de famille: suivant qu'entre des mains habiles il prend d'autres formes, il récompense le courage civique, il honore les chères mémoires, il scelle les secrets des nations, il donne de l'augustesse au front qui le porte, ou, ce qui n'est pas une de ses moindres fonctions, il aide à faire triompher la beauté.

Sa variété de dessins, sa multiplicité d'attributions, sa couleur ont trouvé dans l'imagination des peuples des ressources infinies, jamais épuisées. Il est l'éternellement jeune, et, si l'on en juge par les reliques du passé, et par la valeur qu'on leur prête, il est l'éternellement beau. De toutes les formes que peut affecter l'art décoratif, le bijou, dans ses mesures souvent restreintes, mérite d'occuper le premier rang, car s'il est précieux par l'art qui l'inspire, il est précieux également par la matière dont il est fait. Au hasard des successions, les tableaux se dispersent, et l'on met une certaine fierté à opérer cette dispersion avec éclat; les meubles également vont chercher d'autres gîtes; le bijou, lui, le bijou demeure dans les écrins aussi longtemps qu'on le peut

garder. C'est une richesse pour laquelle des situations modestes, qui eussent pu s'améliorer en s'en défaisant, consentent des sacrifices ; et on a trouvé pour le désigner un mot empreint d'émotion secrète ; on l'appelle bijou de famille. Il semble que, dans les reflets adoucis de son métal, il y ait un bon sourire d'autrefois, l'autrefois des consciences robustes et des serments fidèles, et lorsque des circonstances malheureuses obligent les possesseurs de ces bijoux-là à en réaliser la valeur, c'est un peu du souvenir, un peu de l'âme du foyer qui s'en va !

CHAPITRE II

LES BIJOUX DANS L'ANTIQUITÉ

Quand on considère les monuments qui nous sont parvenus de l'art antique, on est surpris de rencontrer partout, sur la figuration des êtres humains et même des animaux, des éléments décoratifs dont la réalité devait être des bijoux. Ces éléments étaient plus ou moins nombreux, plus ou moins élégants, suivant le génie du peuple qui en faisait usage et le degré de civilisation de ce peuple.

Mais en dehors de ces documents figurés, nous possédons des pièces de métal souvent précieux et d'un travail intéressant. Ce sont elles qu'il convient de passer en revue. Pour rester fidèles à la méthode que nous nous sommes imposée, nous étudierons chaque pays isolément et nous commencerons par l'Égypte.

ÉGYPTE

Le premier métal dont les Égyptiens se soient servis est le cuivre, qu'ils avaient facilement, des mines du Sinaï, et tout d'abord ils l'employèrent pur. Puis, les Phéniciens ayant importé chez eux de l'étain, ils connurent l'alliage du bronze, avec des proportions d'ailleurs très variables. Le musée de Boulaq possède, en fait de bijoux de bronze, une épingle à tête ovoïdale, d'un travail primitif, et un manche de miroir d'une agréable simplicité. Plusieurs archéologues pensent que les Égyptiens ont également fait usage du fer, pour leurs bijoux, pendant les périodes primitives. Ce qu'il y a d'acquis par les découvertes qui se poursuivent tous les jours, c'est que le bronze, à des titres variables, était d'un usage plus fréquent.

L'or, d'ailleurs, ne tarda pas à être connu ; les veines de quartz des montagnes situées entre le Nil et la mer Rouge leur en ont fourni abondamment, et il est à remarquer qu'en ces époques lointaines, l'or avait moins de valeur que l'argent, métal qu'il fallait aller demander aux gisements d'Asie.

Le musée du Louvre est assez riche en bijoux d'or qui datent de la période thébaine. On cite entre autres un bijou funéraire destiné à être placé sur la poitrine du mort, et pour cela nommé pectoral par les archéologues ; M. Pierret, dans son catalogue, en donne la description suivante : « Bijou en forme de

naos[1], dans lequel sont juxtaposés un vautour et un uræus; au-dessus d'eux plane un épervier aux ailes éployées, tenant dans ses serres le sceau, emblème

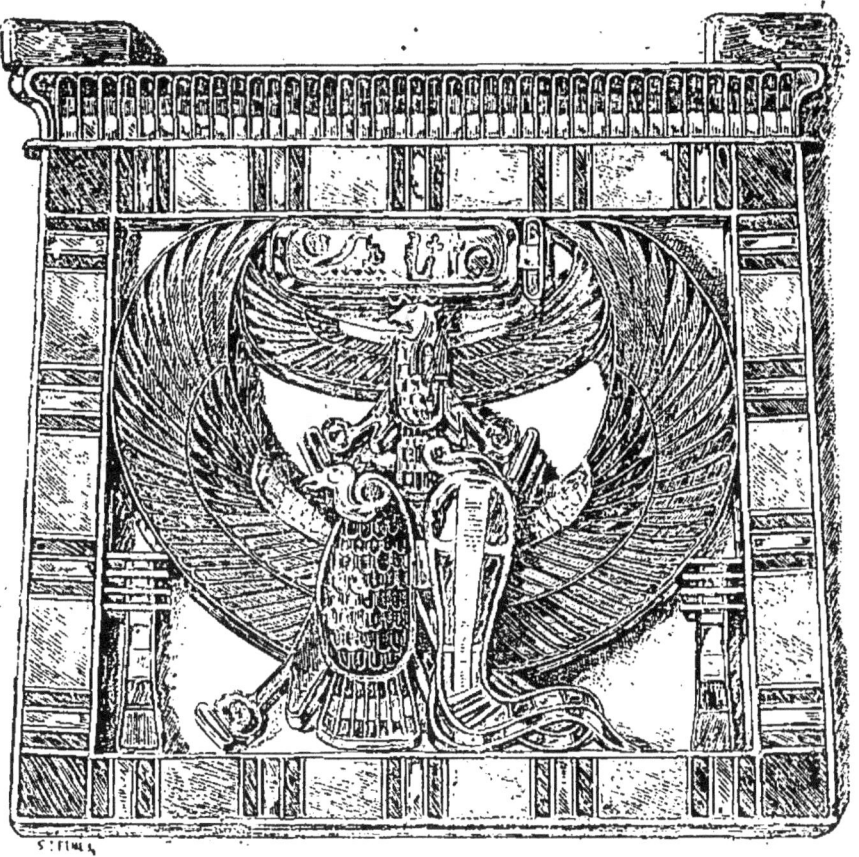

Fig. 1. — Vautour naos. Pectoral.

d'éternité. Au-dessous de la frise du naos est gravé le cartouche-prénom de Ramsès II. Deux *tat* sont placés aux angles inférieurs du cadre. »

Ce bijou était emblématique et religieux, les signes

1. C'est là un terme d'architecture par lequel on désignait la partie centrale des temples grecs où se dressaient les statues des dieux: on l'applique encore aujourd'hui à la nef réservée aux fidèles dans les églises catholiques grecques.

qui y sont représentés ont leur explication dans les mythes sur la vie future.

Aussi, dans les sarcophages de personnages moins importants que Ramsès II, en trouve-t-on qui sont faits de matières plus viles. Parfois encore, et c'est le cas de celui que nous reproduisons, le métal forme des compartiments remplis de pâtes dures de verre de diffé-

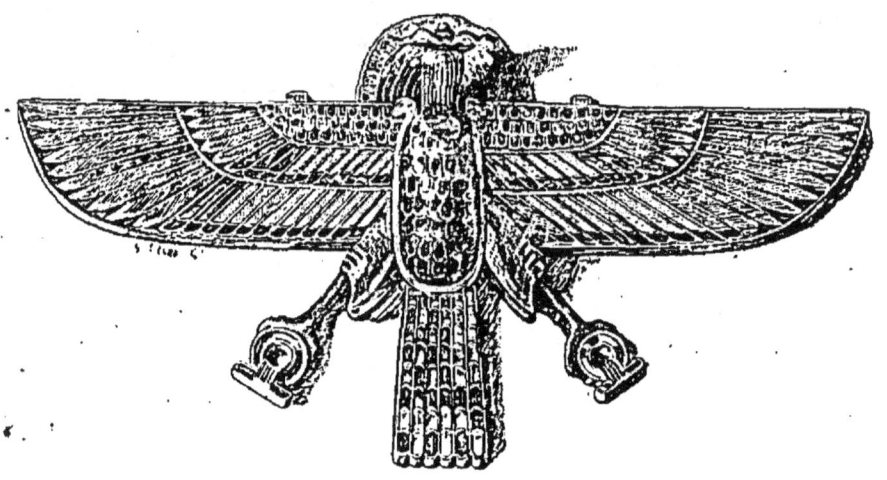

Fig. 2. — Épervier en or et pâtes de verre.

rentes couleurs; il ne s'agit pas de cloisonnés qui impliquent une action du feu et l'intervention de l'émail, mais d'insertion directe et à froid des pâtes dans les espaces laissés libres par le dessin du métal.

La même vitrine du Louvre renferme encore deux éperviers d'or, ornés de la même manière : l'un, à tête de bélier, a les ailes éployées et horizontales à la partie supérieure; l'autre a les ailes arrondies en forme de croissant; tous deux retiennent dans

leurs serres le sceau, « symbole de reproduction et d'éternité ».

Depuis quelques années, le goût moderne s'étant tourné vers les choses de l'archéologie, on a vu à la vitrine des bijoutiers des reproductions de ces éperviers ; seulement, les pâtes de verre étaient remplacées soit par de véritables cloisonnés, soit par des

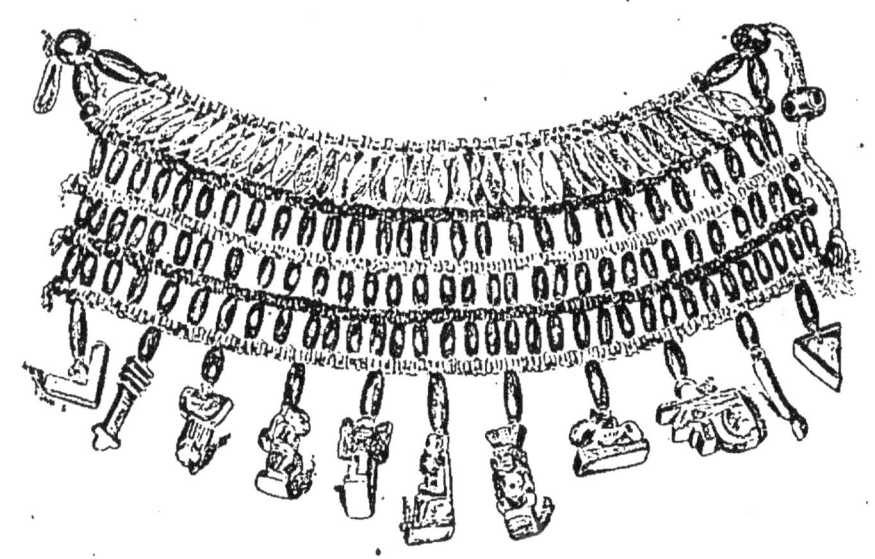

Fig. 5. — Collier en pâtes de verre.

pierres précieuses qui font rentrer le bijou dans le domaine de la joaillerie.

Le collier a été naturellement d'un usage fréquent en Égypte comme chez les autres peuples. Nous verrons qu'il est un des agents les plus ordinaires de la coquetterie féminine. Tantôt il se compose d'un simple fil de métal, tantôt il se complique suivant la fantaisie et la richesse de celle qui le porte. En Égypte, où les pierres colorées naturelle-

ment et les pâtes de verre étaient d'un commerce commun, on enfile pierres et pâtes de verre dans un certain ordre, suivant un dessin prévu, et on obtient des parures d'un luxe réel. On possède au Louvre des pièces détachées à l'aide desquelles on a pu reconstituer un collier à quatre rangs, sans compter son complément de breloques symboliques ; il y a là des plaquettes, des barillets, et des poires isolées par des enfilés de perles.

Les bagues ont été également, en Égypte, un bijou connu dès l'heure primitive. Les plus anciennes qui soient parvenues jusqu'à nous ont ceci de particulier qu'elles ne portent pas de soudure. Elles étaient faites d'une partie de métal, fil ou ruban, martelé ; à chacune des extrémités on perçait un œillet ; puis on courbait le ruban et dans chaque œillet on passait le fil de métal qui servait à fixer une pierre, scarabée ou autre, percée elle-même pour livrer passage à une goupille autour de laquelle elle pouvait tourner. Le musée du Louvre possède plusieurs bagues exécutées avec cette simplicité, mais d'un goût très sûr quoique primitif. Le scarabée, dont la face opposée porte une inscription, est fait de pierre dure, et quelquefois de pâte de verre. Quelquefois encore, le

Fig. 4. — Bague à sceau.

scarabée est remplacé par un chaton rectangulaire, dont les faces sont très habilement gravées. L'un des bijoux les plus connus de cette manière est le *sceau du roi Armaïs*, que ses dimensions font sortir de la série des bagues, bien que sa monture en ait la forme. Ce sceau appartient à la collection du Louvre : il doit rentrer dans la catégorie des sceaux sacrés, à la garde desquels, dans l'antique hiérarchie égyptienne, un haut personnage était commis.

Par la suite, les bagues, tout en conservant la forme extérieure d'un étrier, reçurent diverses modifications ; on remplaça d'abord le fil d'attache par une sorte de rivets, puis, suivant M. Eug. Fontenay, dont le livre[1] est plein de détails à ce sujet, « le contour extérieur de l'anneau perdit sa rondeur brusquement et monta des deux côtés pour aller saisir, à angles droits, la plaque du sceau, qui était large comme tout le doigt ». L'intérieur de l'anneau présentait un rond. On a même une bague dans cette forme, avec deux anneaux accouplés, qui indiquent un métier déjà avancé. Par la suite, on fit des bagues en pâte de verre et en cornaline, dont l'anneau s'éminçait, pour laisser de l'ampleur au chaton, gravé d'hiéroglyphes,

Fig. 5.
Bague à sceau.

1. *Les bijoux anciens et modernes*, Paris 1887.

et présentant des formes plus fantaisistes de rectangles, d'écussons ou d'ellipses.

Enfin, avec la forme dite *chevalière*, la bague présente un aspect qui est encore de mode aujourd'hui : l'étrier disparaît pour faire place à un cercle. A la partie antérieure le sceau est encore gravé, puisque la bague, avant d'être un attribut de luxe, a dû être un objet utile, moyen de constatation et d'identité, mais elle est ainsi, dans son métal d'or ou d'argent massif, un bijou élégant, d'un harmonieux dessin pour l'œil et d'un porter commode la main.

M. Fontenay relève, en dehors des catégories ainsi définies, une bague unique, d'un travail délicat. « C'est, dit-il, une bague en incrustations de pierres et de verres colorés, tenus dans des alvéoles. Elle figure deux belles fleurs de lotus qui prennent de chaque côté le chaton, composé de cinq petits cylindres en lapis et cornalines alternés. »

Si les Égyptiens ont confié à leurs bagues la mission de leur servir de sceaux, ils encerclèrent leurs bras de bracelets qui n'étaient certainement qu'un objet de luxe. Comme l'idée de la bague, l'idée du bracelet est très ancienne. Des perles et des verroteries enfilées dans un ordre prévu en faisaient les frais, et les peintures égyptiennes nous prouvent que pour ce genre de bijou, on recherchait les couleurs accentuées. Le Louvre possède un certain nombre de bracelets égyptiens d'un réel intérêt : les

uns sont faits de perles de cornalines taillées et de tons différents; les autres d'or et de pâtes de verres incrustées, et formés de deux demi-cercles montés sur charnière. Ces pièces sont d'un art médiocre, si on les compare aux pierres intaillées des bagues.

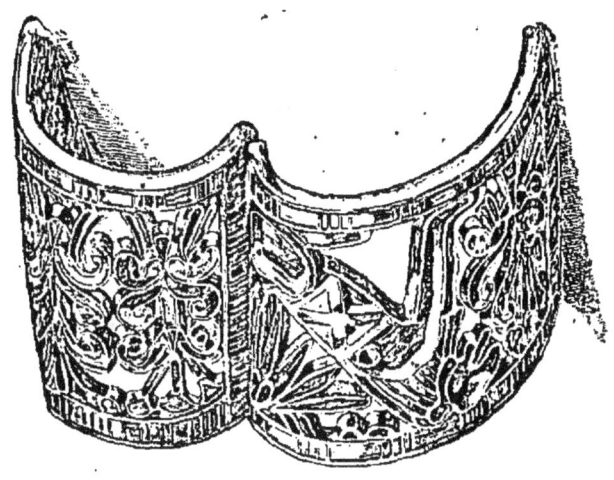

Fig. 6. — Bracelet à charnière en or et pâtes de verre.

On cite comme bijoux précieux dans ce genre un bracelet du musée de Boulaq, qui fut trouvé dans le sarcophage de la reine Aah-Hotep, et qui est formé de petites perles de couleurs enfilées. Disons en passant que la parure se composait chez les Égyptiens de quatre bracelets: deux aux poignets et deux au-dessus du coude.

Enfin on connaît quelques cercles d'or; mais on remarque que ce devait être là des bijoux royaux, la bijouterie chez les Égyptiens ayant surtout usé de pierreries et pâtes de verre.

Parmi les bijoux servant à orner les coiffures il faut

citer le diadème d'or et de pâte de verre bleu lapis découvert dans la sépulture de la reine Aah-Hotep, avec son cartouche royal flanqué de sphinx d'or; cette pièce unique est conservée au musée de Boulaq.

Enfin un bijou du Louvre, d'un admirable travail,

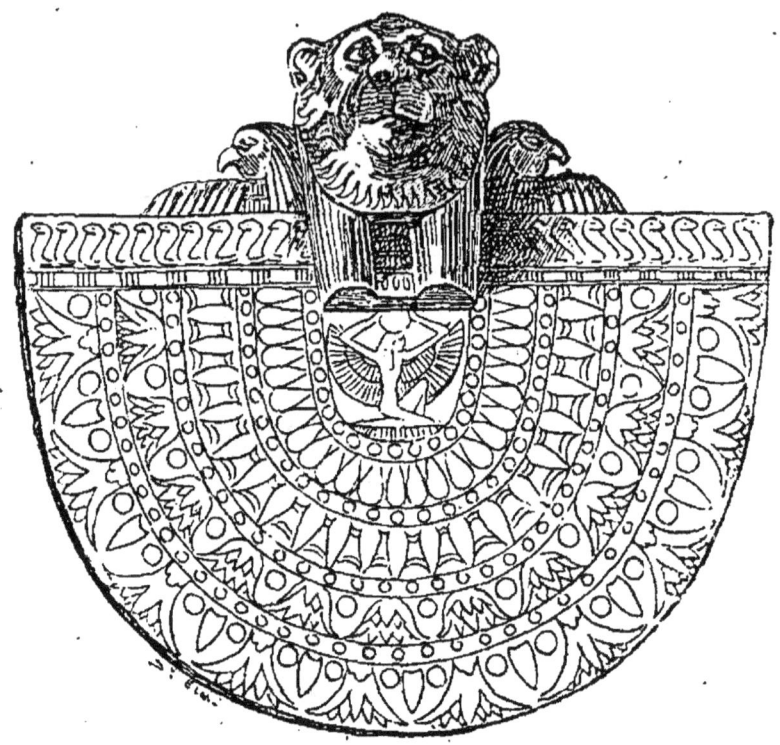

Fig. 7. — Égide en électrum.

dit égide, portant la tête de lionne de la déesse Sekhet[1], nous permet de constater à l'époque de la xxiie dynastie, l'emploi d'un alliage d'or et d'argent, désigné sous le nom d'électrum. On ne sait pas exactement quel était le titre de cet alliage. Mais en dé-

1. Le nom de Sekhet appartenait à une divinité abstraite adorée par l'élite de la nation; elle est représentée parfois avec un corps de femme et une tête de lionne.

hors de son métal qui n'est pas sans intérêt, le bijou en question est précieux par le fini du travail; il se compose d'une plaque, présentant une moitié d'ovale coupée à la partie supérieure par une ligne droite. Au milieu de cette ligne paraît la tête de lionne de la déesse Sekhet, flanquée à droite et à gauche d'une tête d'épervier. La plaque est décorée de gravures indiquées d'une pointe légère : la bordure du haut est occupée par une série de petits uræus vus de profil à droite et à gauche, suivant qu'ils sont placés à droite ou à gauche de la tête de lionne. De cette bordure, partent cinq zones inégales séparées chacune par des guirlandes de petits cercles. Dans les quatre zones extérieures sont figurées des fleurs de lotus, depuis l'état de graines jusqu'à l'état d'épanouissement; la cinquième zone, celle du centre, est occupée par une figure agenouillée dont la silhouette se dessine sur des ailes éployées d'ibis. C'est là une fort belle pièce, d'un jaune paille mêlé de tons verdâtres.

ASSYRIE ET CHALDÉE

Les monuments de sculpture assyrienne et chaldéenne nous indiquent comment les bijoux étaient portés par les peuples de Babylone et de Ninive, et l'histoire nous a transmis d'enthousiastes descriptions du luxe de Nabuchodonosor et de Sennachérib : cependant les collections des musées ne sont pas très

riches de documents matériels concernant le genre d'objets dont nous nous occupons. Il est certain néanmoins qu'il faut y distinger deux sortes de bijoux, suivant la classe à laquelle appartenaient les individus. Pour les gens du commun, les bijoux formés de pierres plus ou moins précieuses, cornalines, jaspes, sardoines brunes, améthystes; pour les rois et le personnel de leur cour, les bijoux d'or et de bronze; l'ambre jaune, très employé par les riverains de la Méditerranée, n'est pas connu à Babylone ou à Ninive plus qu'il ne l'a été en Égypte. Les bijoux de pierres sont composés de la façon la plus rudimentaire; les pierres affectent la forme de perles, de barillets, de graines, de noyaux de datte, et même de petits cubes irréguliers; elles sont percées de part en part, et enfilées bout à bout, dans un ordre plus ou moins respectueux de la symétrie. On en fait des colliers et des pendants d'oreille : l'ornement ne doit son éclat qu'à la couleur des pierres, auxquelles parfois on mêlait des perles de terre émaillée et des pâtes de verre, comme nous l'avons vu en Égypte.

Les bijoux de métal n'étaient pas d'une complication plus grande. On connaît par exemple des bracelets et des pendants d'oreilles de bronze qui révèlent un métier très simple : il s'agit d'une tige de bronze, émincée aux extrémités et courbée au marteau en un cercle inégal.

A Ninive, l'art cependant paraît plus avancé: le

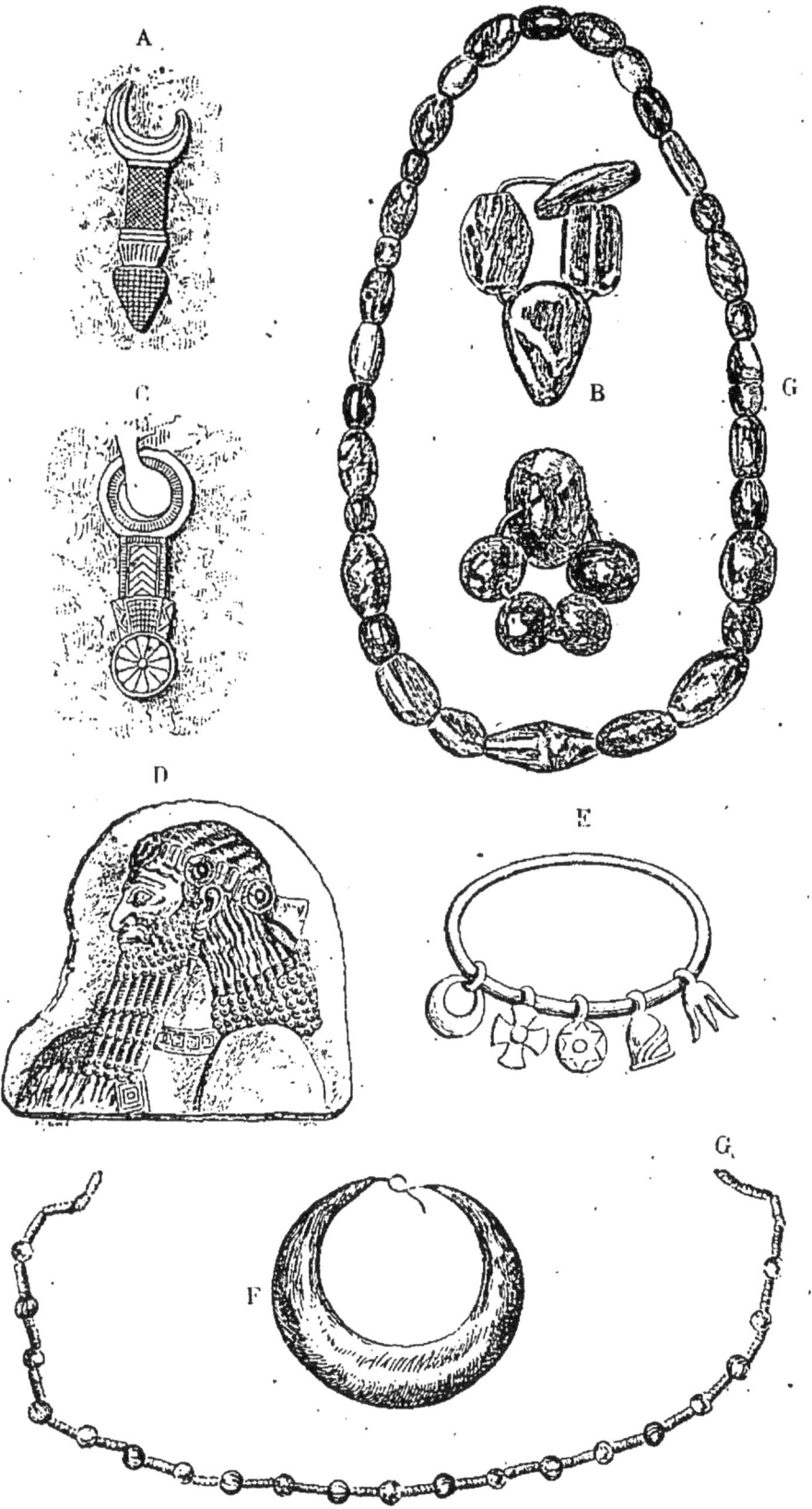

Fig. 8 à 15. — A, B, C, F. Pendants d'oreilles. G. Colliers. D. Pendant

diadème royal était orné de place en place par des rosaces d'un dessin harmonieux, et au collier étaient pendues des petites pièces de différentes formes, croix, rondelles, cercles et autres, qui avaient peut-être des significations symboliques, mais qui, peut-être également, n'étaient que des breloques affectant la forme d'objets aperçus chez les peuples contre qui l'on avait combattu. Les bas-reliefs nous fournissent aussi des types de pendants d'oreilles qui paraissent faits en orfèvrerie.

Les bracelets, dont les personnages des bas-reliefs ont les bras chargés, ne témoignent guère d'un plus grand effort d'imagination, cependant le Louvre possède un bracelet de bronze, non fermé, et dont chaque extrémité est terminée par une tête de bélier.

Un collier d'or du Musée Britannique est formé de perles fuselées séparées chacune par un petit tube de même métal. Enfin, ce qui indique que la bijouterie de ce peuple eut peut-être un éclat auquel le manque d'objets ne nous permet pas de rendre hommage, c'est qu'on a retrouvé un certain nombre de moules à bijoux, creusés dans des plaques de calcaire dur ou de serpentine, et dont on se servait soit pour couler le métal en fusion, soit pour estamper les formes, à l'aide du marteau.

Parmi les bijoux précieux de Babylone on cite une bague d'or qui daterait du IX^e siècle avant notre ère, et qui fut trouvée à Salonique. La plaque intaillée

soudée à l'anneau et où se trouve ménagée une cavité pour le passage du doigt, servait de sceau, si l'on en croit une coutume rapportée par Hérodote. Elle représente deux guerriers luttant contre des lions et fait partie de la collection de M. Danicourt[1].

PHÉNICIE ET CYPRE

Les Phéniciens, essentiellement commerçants et affamés de gain, devaient avoir une bijouterie très complète : ils n'y ont point manqué; mais alors que d'autres peuples se proposaient par les bijoux d'agrémenter leur propre parure, les Phéniciens songeaient surtout à préparer des marchandises qui convinssent au luxe des pays par eux visités; ils étaient les grands pourvoyeurs de la mode, se pliant au goût de leur clientèle cosmopolite, imitant beaucoup, mais, par un instinct de leur race, se faisant aussi inventeurs dans une certaine mesure.

Les bijoux qu'on a retrouvés dans différents pays et qu'on peut leur attribuer, dénotent de leur part, sinon un art parfait, au moins un métier où ils étaient passés maîtres. Le bijou plaisait à ceux qui profitaient de leurs transactions : ils en ont fait des quantités, mettant en usage les pierres, les perles, les pâtes de verre, l'or, l'argent, le cuivre, et, comme leurs voyages leur avaient mis en mains d'autres métaux moins précieux, les alliages d'or, d'argent et

1. Fontenay, *Les bijoux anciens et modernes*, p. 91.

de bronze, ils ont même fabriqué, par mesure d'économie sans doute, et pour satisfaire à toutes les classes de la société qu'ils fournissaient, des bijoux d'argent ou de bronze recouverts d'un plaquage d'or.

Et comme l'industrie était prospère, que les besoins du luxe s'adressaient à eux pour trouver à se contenter, ils ont créé des bijoux pour toutes les parties du corps susceptibles de s'en parer. Nous verrons quelle variété de formes et d'objets ils ont produite, et quelle place vraiment remarquable leur industrie mérite de tenir dans les fastes de la bijouterie.

Pour les cheveux, ils ont créé des épingles et des anneaux. On connaît une épingle d'argent dont la tête en forme de boule côtelée rappelle des épingles de chapeaux encore de mode aujourd'hui.

Mais si les épingles étaient commodes pour retenir les tresses de cheveux, elles ajoutaient peu à la parure. Les Phéniciens firent alors pour la chevelure des anneaux, dont le motif antérieur présente parfois un travail ciselé ou repoussé, d'une jolie invention. L'idée leur en était peut-être venue de conques de métal qui, d'après les statues cypriotes, servaient à recouvrir les oreilles.

Fig. 15.
Épingle d'argent.

Les anneaux pour la chevelure se fixaient au-devant du front ou sur les tempes; ils se composaient d'un

anneau, de bronze la plupart du temps. La partie antérieure était chargée d'une armature solide, ser-

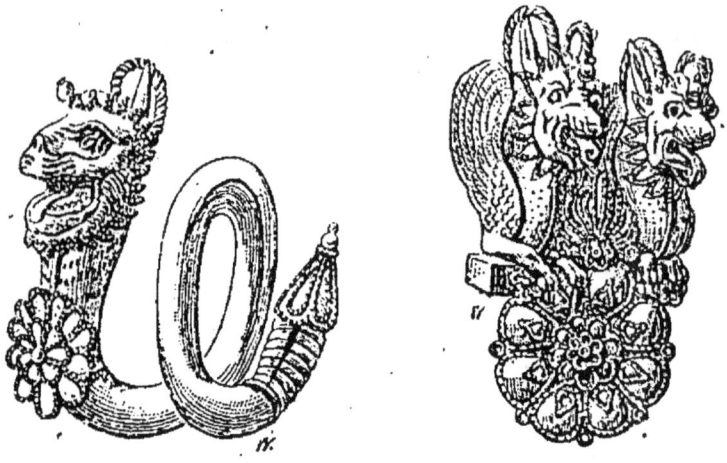

Fig. 16 et 17. — Anneaux d'or pour la chevelure.

vant à porter l'ornement d'or, plaque repoussée au marteau ; en voici deux qui furent trouvés dans le trésor de Curium, et que Cesnola a reproduits dans son ouvrage. L'un porte une tête de griffon au col agrémenté d'une rosace, l'autre est formé de deux têtes de griffons, la langue tirée, les pattes appuyées sur une barre horizontale, et semblant retenir une rosace d'un dessin compliqué et élégant.

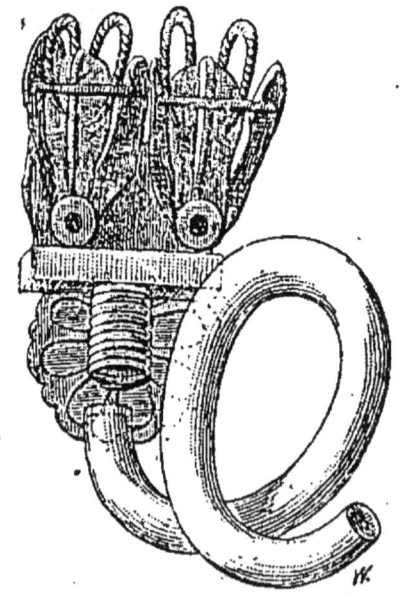

Fig. 18. — Revers de l'anneau.

Le ton chatoyant du métal devait certainement s'harmoniser avec la couleur et l'arrangement des

cheveux; c'est d'ailleurs un luxe bien féminin et probablement très primitif que celui des fleurs piquées parmi les tresses; et il n'est pas impossible que le bijou de métal, remplaçant la fleur rapidement flétrie, ait eu un rôle symbolique dans la coquetterie funéraire.

Les Phéniciens se livrèrent à une fantaisie très variée de boucles et de pendants d'oreilles. Leur bijouterie donne en ce genre une infinité de modèles. On en a trouvé à Cypre et en Sardaigne qui

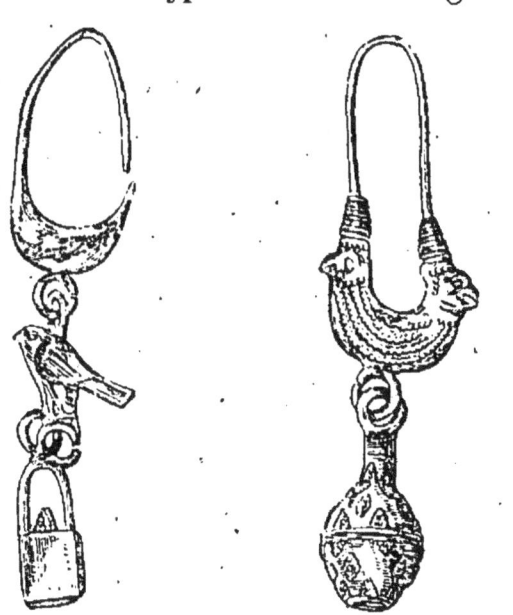

Fig. 19, 20 et 21. — Pendants d'oreilles or.

sont à la gloire des bijoutiers phéniciens. Tantôt c'est une boucle d'une seule pièce; tantôt l'objet est fait de plusieurs parties, avec des formes de rubans,

de chaînettes, de pierres taillées, de grènetis d'or sur une plaque, d'animal, de pendeloques, de poires, à la base ornée de pierres, de fleurettes de métal, de petits vases, de pépins, etc.

Quand ils eurent introduit, au lieu de fines chaînettes, des anneaux pour lier les différentes parties du bijou, ils purent se livrer à tout le caprice que la richesse demandait plus que le bon goût. Ainsi, le musée de Cagliari possède une boucle d'oreille d'or qui provient de Tharros, et qui certes est d'une complication excessive. La partie supérieure présente une corbeille dont l'anse très allongée sert de boucle; au-dessous, pendu par le dos, à l'aide d'un fort anneau, un épervier se tient raide, les ailes repliées; au-dessous encore, et suspendu par un nouvel anneau, un alabastre est très délicatement décoré, au col et à la panse, de losanges, d'oves et de chevrons. On retrouve des éléments à peu près semblables, mais accouplés en moindre quantité, dans des pendants d'oreilles en or, du Musée Britannique.

D'après MM. Perrot et Chipiez, dont l'autorité ne saurait être contestée en ces matières, et qui s'étonnent comme nous de l'incommodité qu'il y aurait eu pour l'oreille à porter de pareils ornements, ces bijoux devaient n'être que des bijoux funéraires ou encore des bijoux votifs destinés à parer les statues des déesses. Certains éléments, comme le petit boisseau surchargé de grains, avaient en

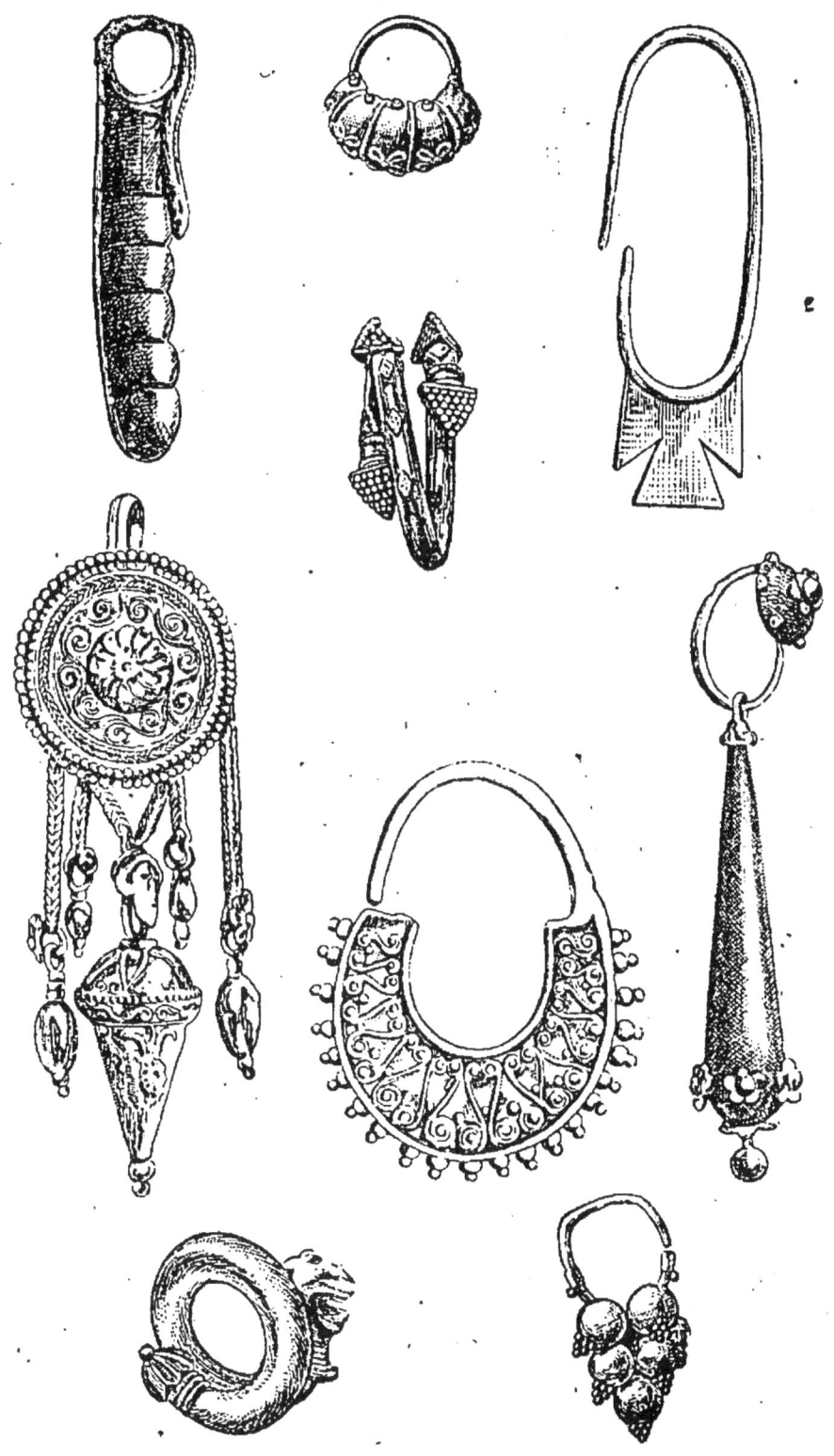

Fig. 22 à 30. — Pendants d'oreilles en or.

effet une signification facile à comprendre ; et on le rencontre fréquemment à Cypre et en Sardaigne, ici moins élégant que là.

Tandis qu'en Sardaigne les bijoutiers s'appliquèrent, avec une certaine gaucherie, à fabriquer des anneaux alourdis à leur base par une croix ansée

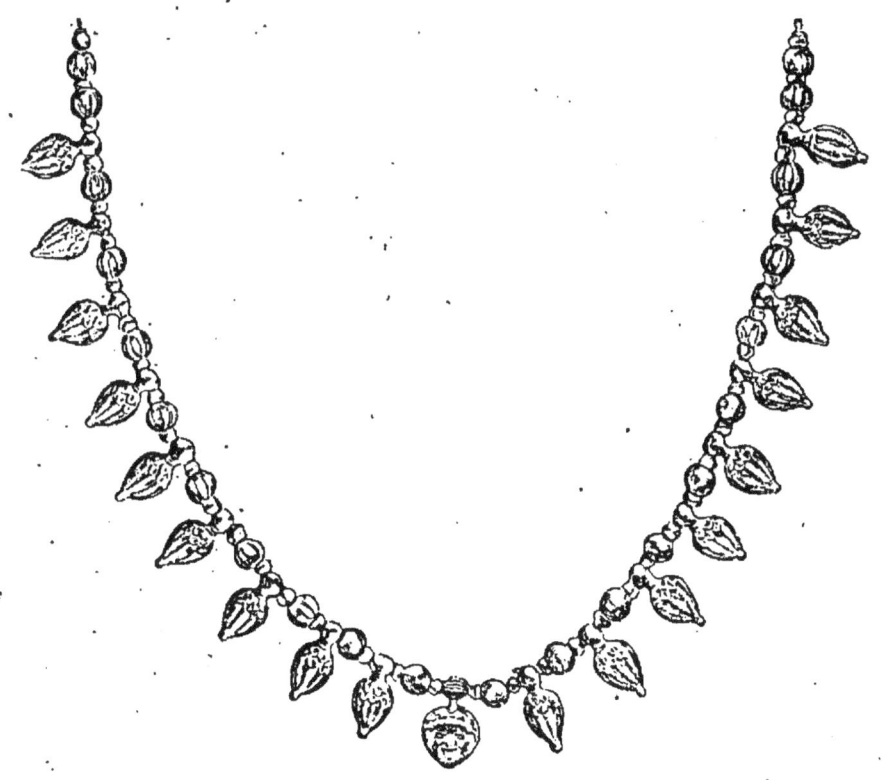

Fig. 51. — Collier d'or trouvé à Curium.

ou à copier des chrysalides, les bijoutiers, à Cypre, en composèrent en réunissant des croissants garnis de filigranes délicats, ou des grappes de fruits divers joliment arrangés. Les bijoux étaient en or ou en bronze ; l'argent était plus rare, à moins qu'il ne se soit détruit dans l'humidité séculaire des nécropoles.

Les colliers étaient naturellement une marchandise courante pour les Phéniciens, d'autant qu'on les portait à plusieurs rangs, et que les rangs n'étaient pas nécessairement partie de la même parure. On en portait un au col : celui-là était étroit et attaché sous le menton par une pièce centrale, médaillon ou boucle : les autres s'arrondissaient sur la poitrine, dessinant des courbes cossues. Pour cela, on employait non seulement le métal, mais encore les pierres aux couleurs bariolées, les gemmes, et les pâtes de verre, si chères aux Égyptiens.

Or, ç'a été un des talents des bijoutiers phéniciens d'avoir su varier à l'infini l'arrangement de tous les éléments dont ils composaient leurs colliers. On en possède que les fouilles ont rendus, et qui sont vraiment d'un goût heureux.

Un collier d'or, trouvé à Curium, et aujourd'hui au musée de New-York, est composé de soixante-dix perles d'or alternant de trois en trois avec un gland de même métal : au milieu est pendue une tête grimaçante de Méduse : c'est là un bijou d'un travail très fin où l'influence grecque n'est pas étrangère. Un autre collier, d'or également, trahit par ses fleurs de lotus son origine orientale : les fleurs alternent avec des boutons, qui pendent des perles constitutives du collier ; là, la tête de Méduse est remplacée par une tête de femme coiffée suivant la tradition égyptienne. Enfin un collier fait d'une tresse de fils d'or atteint

presque la perfection : à l'une des extrémités est une tête de lion d'où s'échappe un œillet qui devait recevoir l'agrafe d'un fermoir, fait lui-même d'un nœud compliqué, agrémenté d'une rosace.

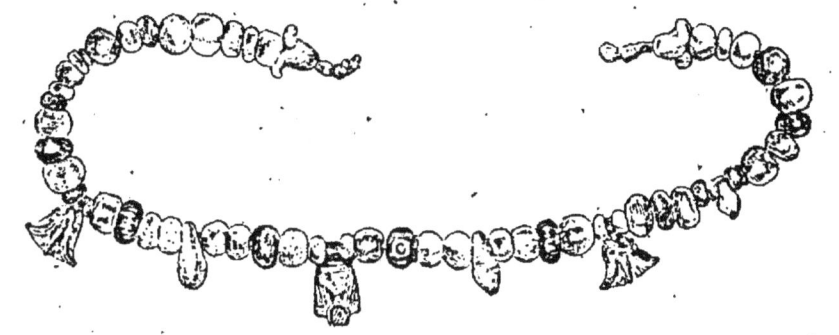

Fig. 52. — Collier en or et verre.

Mais ces colliers, faits de métal précieux et d'un travail achevé, ne pouvaient convenir qu'à des personnes riches; pour les gens moins fortunés, il y avait

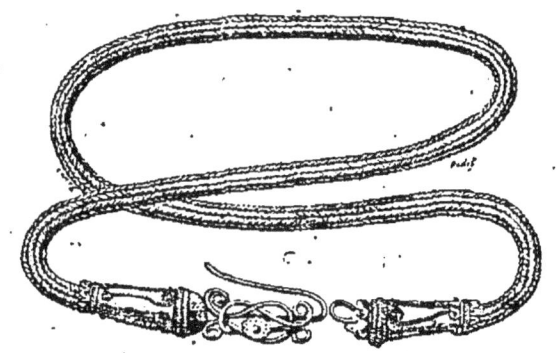

Fig. 33. — Collier en or.

des bijoux plus modestes, de pierres communes, de terre émaillée et de pâtes de verre. Quelquefois il s'y mêlait de petits tubes d'or ciselé. Les uns étaient faits de perles allongées et renflées sur le milieu; d'autres de perles rondes dont le changement de cou-

leurs était tout l'agrément ; d'autres encore portaient à la partie antérieure une tête à longue barbe, ou une petite amphore qui devait servir à enfermer une goutte de parfum précieux.

Peut-être n'est-ce pas trop s'avancer que de faire la supposition suivante. Les Phéniciens devaient fournir à leurs clientes une infinité de pièces isolées préparées à être enfilées et dont les femmes pouvaient, suivant le goût du jour, se composer des colliers. Rien en effet de plus aisé que de remplacer à volonté une tête de Bacchus par une petite amphore, ou encore par une de ces plaques d'or estampées, représentant le torse d'une divinité égyptienne, le ventre découvert et les deux mains pressant les seins. Des bijoux de ce genre servaient parfois de pendants d'oreilles, mais il n'y a rien d'impossible à ce que l'assemblage de plusieurs figures semblables ait constitué des colliers d'un certain effet décoratif. Les Phéniciens, qui obtenaient ces pièces par des procédés mécaniques, avaient trop le génie du commerce pour n'en avoir pas répandu l'usage et développé le goût.

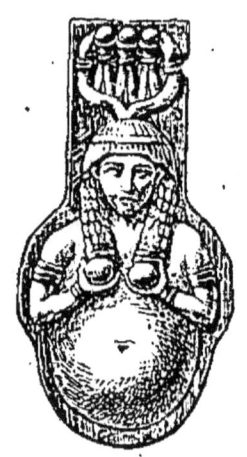

Fig. 34.
Pendant d'oreille en or.

Il est à remarquer d'ailleurs que les plus anciens médaillons phéniciens qu'on connaisse n'étaient autres que la pièce du milieu des colliers ; un anneau placé derrière servait à les suspendre. Il est un bijou

merveilleux légué à la Bibliothèque nationale par le duc de Luynes: c'est un corymbe épanoui, aux pétales en forme de poire, dépassés par les sépales du calice;
à l'extrémité de deux diagonales perpendiculaires l'une à l'autre se trouvent deux têtes de femmes coiffées à l'égyptienne et deux têtes de taureaux; entre les pétales l'espace est occupé par un granulé très fin, aboutissant comme les rayons

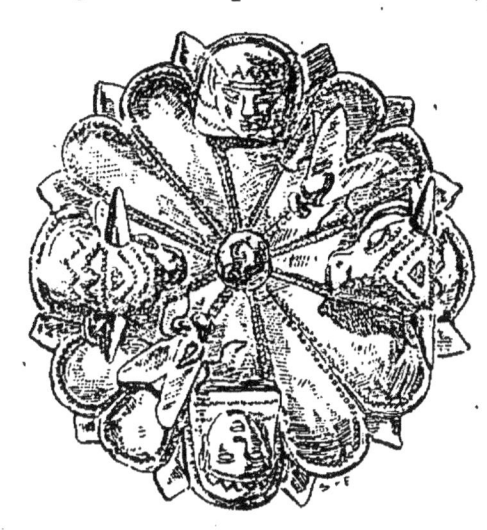

Fig. 35. — Médaillon or.

d'une roue à un saphir qui occupe le milieu; enfin, par une dernière fantaisie du bijoutier, deux abeilles complètent l'œuvre et semblent prendre le suc de la fleur. C'est là une pièce rare d'un art très avancé.

Les Phéniciens firent aussi des bracelets, dont l'usage était réservé aux femmes. Si l'on en voit, dans certains monuments, à des bras d'hommes, c'est que ces hommes étaient des dieux, et que ces bracelets étaient des bijoux votifs. Ceux-là étaient en or plein. Pour le commun des mortels, les Phéniciens fabriquaient des bijoux creux, dont l'intérieur était rempli de soufre, pour éviter la brisure du tube de métal par des chocs.

La forme généralement adoptée par les Phéniciens

est le disque sans fermoir, comme nous l'avons vu chez les Assyriens. Or ou argent, le bracelet est fait d'après les mêmes principes; son élasticité permet d'y passer la main : à chaque extrémité du disque se trouve une tête de lion, la gueule furieuse, les yeux méchants, comme si le fauve voulait dévorer celui qui lui fait face et qu'il ne peut atteindre. Parfois encore, il n'y a qu'une tête de lion, et l'autre partie du bracelet se termine par un corps et une queue de serpent.

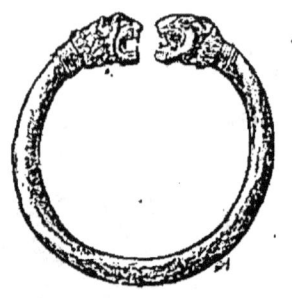

Fig. 56. — Bracelet en or.

Mais les Phéniciens ne firent pas que des bracelets de métal; ils tenaient de l'Égypte les bracelets d'é-

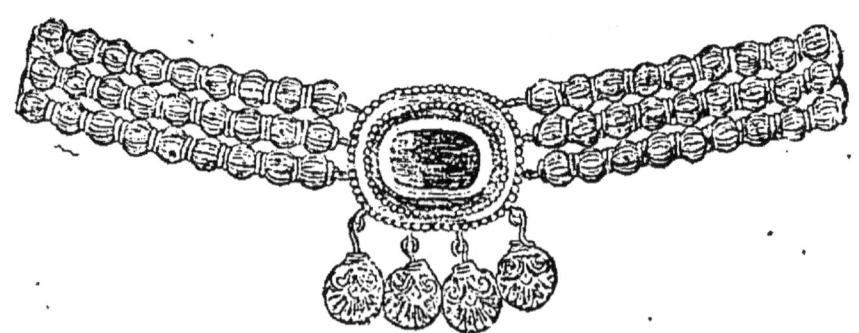

Fig. 57. — Bracelet de grains d'or, trouvé à Curium.

mail et de pâtes de verre, et de l'Assyrie des rangées de perles qui viennent s'agrafer aux côtés d'un médaillon à pendeloques; tel est le bracelet de grains d'or qui provient du trésor de Curium et est conservé au musée de New-York; le médaillon du milieu est de forme ovale : il est en or et formé d'un onyx en-

cerclé d'argent; à la partie inférieure pendent quatre petites platines où s'épanouit une palmette.

On a trouvé à Tharros un bracelet assez joli que possède le Musée britannique : c'est une série de plaques incurvées où le même sujet, palmettes et fleurons, se répète alternativement de deux en deux en

Fig. 33. — Bracelet en or, trouvé à Tharros.

sens inverse et en décroissant. Le travail en est délicat et le grènetis qui règne le long du dessin est d'une précision extraordinaire.

Un peuple qui a des bracelets de cette qualité doit posséder également des bagues et des anneaux; et les baguiers phéniciens ont été étrangement garnis. Il y en avait pour tous les goûts et pour toutes les bourses, depuis le simple anneau de verre ou d'ambre jusqu'aux anneaux d'argent et d'or. Mais les Phéniciens, pas plus en cette matière qu'ailleurs, n'ont nullement innové : ils imitent et se contentent de perfectionner ; c'est à l'Égypte qu'ils empruntent le scarabée et le scarabéoïde, mobile autour d'un axe, ainsi que le serpent enroulé; c'est à l'Assyrie qu'ils demandent les anneaux d'or dont la partie médiane,

aplatie, reçoit une image gravée. D'ailleurs la bague est le bijou indispensable chez les Phéniciens : tout le monde en porte, et les tombes nous en ont livré un grand nombre.

La bague servait aussi de sceau ; cependant on connaît en Phénicie certain gros cercle d'argent, découvert à Curium et qui porte à sa partie antérieure un

Fig. 59. — Sceau en argent. Fig. 40. — Fibule en or

scarabée au plat d'une gravure pseudo-égyptienne ; il est trop large pour une bague, trop étroit pour un bracelet, on peut donc supposer qu'il devait se porter pendu à un bracelet ou à un collier.

Enfin, sans nous arrêter aux petits boutons plats de métal dont les Phéniciens devaient étoiler des étoffes, sinon pour les hommes, du moins pour les robes votives des dieux, il convient de signaler quelques

fibules, sortes d'épingles d'une forme assez voisine de nos épingles de nourrices, et dont on se servait pour attacher les vêtements. Les unes étaient d'or, d'autres étaient ornées de perles ou de verroteries; il en est encore qui, au sommet de l'agrafe, portaient un petit oiseau, d'un travail rudimentaire. Tels ont été les bijoux phéniciens participant, quant aux formes, de toutes les inventions des peuples visités par les négociants de Phénicie.

JUDÉE

Les Hébreux ne nous fournissent pas une série intéressante de bijoux, bien qu'ils aient aimé à se charger de chaînettes et de plaques; mais ce goût était celui de nomades qui, au hasard de la route, gardent ce qu'ils rencontrent et se font un ornement de ce qui n'était nullement destiné à le devenir. D'ailleurs ce n'est guère que vers le x^e siècle avant notre ère, c'est-à-dire lors de l'établissement de la royauté, que le peuple d'Israël prit souci de son art et de son industrie: on ne sait rien de certain de la longue période qui précède.

Nous avons dit que les Hébreux et les Chananéens avaient le goût de la parure : ils l'avaient au point d'orner de bijoux leurs bêtes de somme et leurs montures ; mais il faut noter que les peuples nomades n'avaient pas de monnaie, et que ces objets de parure, souvent en argent, leur servaient à faire des

échanges ; quand ils voulaient se rendre possesseurs d'un objet, ils mettaient dans la balance, pour un poids déterminé, les éléments de parure dont nous venons de parler.

Cependant ils avaient certainement des bijoux dont l'attribution était plus conforme à la coquetterie de la race. Les femmes se paraient, même à l'excès, de pendants aux oreilles, de colliers où était attaché le croissant symbolique d'Astarté ou Astaroth, la grande déesse sémitique, de chaînettes qui tombaient en rangs multiples sur la poitrine, de plaques qui contournaient les seins, ou s'incurvaient sur la ceinture, de bracelets au poignet et au-dessus du coude, comme nous l'avons vu chez les Égyptiens, de bagues, d'anneaux placés au bas de la jambe, au-dessus de la cheville. Ces bijoux ne présentaient pas une grande originalité : ils avaient été, pour la plupart, inspirés par des bijoux apportés des villes du littoral de la Méditerranée, et étaient seulement copiés plus simplement, et aussi plus grossièrement. Un bijou cependant semble appartenir en propre à l'art hébraïque : c'est le *nezem*, dont parle la Bible, et qui pourrait bien avoir été le bijou des fiançailles. Dans un verset de la Bible, Eliézer dit en effet, en parlant de Rebecca : « J'ai mis le nezem à son nez ».

Mais comment se portait ce bijou? Le passait-on dans le cartilage, comme cela se fait en Anatolie chez les Turcomanes? C'est peu problable; nous pen-

sons qu'il s'agit plutôt de cette sorte de petit bouton d'or, le *Khergéh*, que les femmes de Damas portent suspendu à l'une des narines. Dans tous les cas, comme ce bijou était parfois incrusté et enrichi de pierres précieuses, il est permis de supposer qu'il était de fabrication phénicienne. Ce n'est un doute, aujourd'hui, pour aucun archéologue, que les Phéniciens eurent des rapports constants avec les Hébreux ; ce n'est qu'à la longue que ceux-ci se formèrent à leur école et se firent eux-mêmes industriels.

SYRIE, CAPPADOCE, PHRYGIE, LYDIE, CARIE, PERSE

Nous arrivons à l'étude de quelques peuples chez qui la production originale fait totalement défaut. D'abord les Hétéens, peuple habitant en Syrie et en Cappadoce. On leur connaît des bijoux : les bas-reliefs nous montrent des personnages qui en sont chargés ; mais rien qui leur appartienne en propre. Leur terre était riche en métaux précieux, qu'ils vendaient aux Phéniciens contre des bijoux tout fabriqués ; eux-mêmes ne travaillaient guère le bronze et l'argent que pour se fournir d'armes et multiplier les images de leurs dieux.

On doit citer cependant un bracelet en or trouvé à Alep, où était la capitale d'une des principautés hétéennes ; bien qu'il ne soit pas d'invention exclusivement originale, ce bijou est assez oriental pour

avoir été ciselé par un ouvrier hétéen. Il s'agit d'un cercle d'or non fermé, comme ceux que nous avons déjà rencontrés : à chaque extrémité se trouve une tête de lion ; seulement le bijoutier ne s'est pas contenté de la tête de lion : il l'a appuyée sur les pattes de devant, sculptées en ronde bosse, et il a ciselé le reste du corps sur le bracelet.

On cite encore, comme original, un pendant d'oreille formé d'un demi-cercle d'or, aux extrémités duquel est pendue une jolie corbeille au grènetis assez fin : mais cela seul indique que l'influence phénicienne et grecque n'y est pas étrangère.

Fig. 41. — Pendant d'oreille en or.

La Phrygie, qui avait des brodeurs renommés, n'est représentée par aucun objet relevant de l'art industriel que nous étudions. Il en est de même de la Lydie. Les fouilles entreprises dans les nécropoles cariennes ont été moins avares et nous ont fait connaître quelques bijoux d'un travail assez habile. Ainsi on a retrouvé des fibules en bronze, d'une courbe vraiment élégante, des fils d'or tordus en spirale, qui avaient dû servir à faire des bagues et des bracelets très légers, et des plaques, battues au marteau, dont l'usage s'était peut-être transporté de la décoration des sarcophages à l'ornementation des vêtements. Ces plaques portent une décoration géométrique assez complexe, mais d'un

goût très sûr : ce sont des rosaces aux lignes diversement et régulièrement combinées.

Les bijoux lydiens sont également rares, et les quelques morceaux qu'on possède nous font hésiter sur le point de savoir s'ils doivent être classés comme

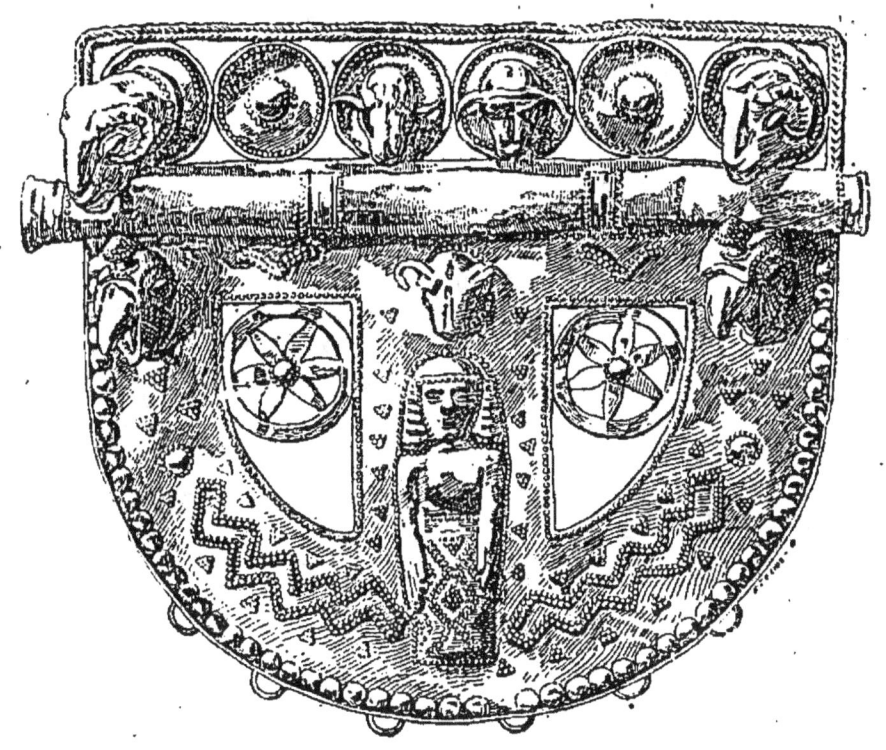

Fig. 42. — Plaque d'or, bijou lydien.

objets d'orfèvrerie ou de bijouterie. Le Louvre en conserve quelques échantillons : ce sont des plaques en or pur portant des figures d'animaux et de divinités, des rosaces, des grains, des ornements géométriques, et munis d'œillets et de bouclettes, qui permettaient de les coudre sur l'étoffe : il y a là un souvenir de l'égide égyptienne. Parfois la plaque affecte la forme

d'une hache à double tranchant déployée de chaque côté d'un tube : les plats sont décorés de perles et de boutons à rayonnement central. Mais les origines de ces bijoux ne sont pas exemptes de doute, et MM. Perrot et Chipiez, dans leur savante *Histoire de l'art dans*

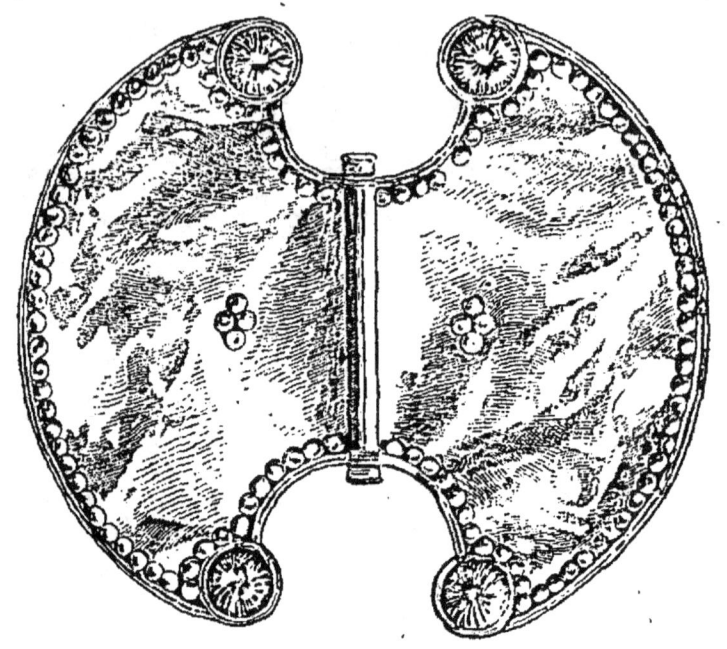

Fig. 43. — Bijou lydien en or. (Musée du Louvre.

l'antiquité, ont raison de noter cette réserve : « Si ces ouvrages, disent-ils, sont de mains lydiennes, ils doivent avoir été exécutés sous Gygès ou l'un de ses successeurs, mais il n'y aurait rien d'impossible que ces bijoux fussent de fabrication phénicienne. »

Enfin on possède très peu de renseignements sur les bijoux de la Perse, dans l'antiquité. Le Louvre garde précieusement un bijou d'électrum, trouvé près de Sparte et portant une tête de taureau aux cornes

allongées en forme d'anneau. Les lignes de la tête sont indiquées grossièrement avec des globules de métal; la pièce est exécutée au repoussé, et les différentes parties en sont soudées. Mais est-ce bien là un bijou? et ce bijou, découvert en Grèce, est-il persan? On peut être plus affirmatif au sujet d'un bracelet formé d'un serpentin de bronze faisant six tours, et qui fut découvert à Rey; au sujet également de longues épingles de forme triangulaire, dont l'extrémité opposée à la pointe se termine en spire double[1].

La sculpture assyrienne nous fournit également quelques renseignements sur les bijoux des Perses, qui ont pu, pour les classes aisées, être faits d'or ou d'argent.

1. Perrot et Chipiez, *Hist. de l'art dans l'antiquité*, t. V, p. 881.

CHAPITRE III

LA GRÈCE

BIJOUX GRECS

On possède encore une grande quantité de bijoux qui sont les témoins d'un art très ancien et très original, précédant, sur les rivages de la mer Égée et dans ses îles, l'influence orientale; mais de bonne heure cette influence a pénétré en Grèce et elle a ensuite été persistante; les boutons d'or retrouvés dans la seconde ville présumée de Troie rappellent de très près ceux que les Hétéens et les Assyriens se plaisaient à coudre sur leurs étoffes; les boucles d'oreilles de même provenance ont une analogie flagrante avec celles que fabriquaient les bijoutiers de la Phénicie; et, plus tard, lorsqu'il s'agissait de figurer une tête de femme, on ne se faisait pas faute de la montrer coiffée à l'égyptienne. Un collier trouvé à Camiros est formé de plaques estampées où des figures de centaures ainsi coiffées alternent avec

l'image de la Diane asiatique. Les Grecs avaient donc demandé à l'Orient et des formes et aussi la technique du travail des métaux et des émaux.

Pourtant, à mesure que leur art national se développa, les bijoutiers grecs ne gardèrent plus de l'in-

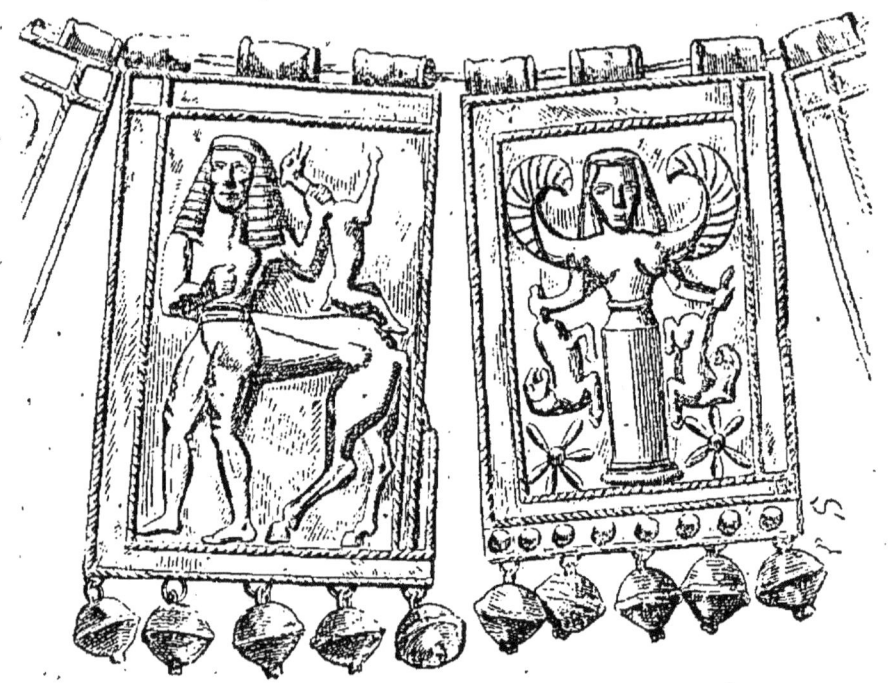

Fig. 44. — Collier de plaques d'or estampées.

fluence subie qu'une sorte de reflet, qu'un guide de leur inspiration, et ils apportèrent dans les pièces sorties de leurs mains plus de finesse et de légèreté, plus de délicatesse et de perfection. Chez eux on use du bijou, on n'en abuse pas : leur esthétique passe des arts plastiques aux objets de l'art décoratif, et, il arrivera un moment où leur bijouterie aura une telle splendeur qu'à son tour elle ira influencer heureusement le goût des bijoux en Occident.

Et tout d'abord occupons-nous des bijoux de coiffure. Si les Grecs reproduisaient en leurs bijoux des têtes de femmes coiffées à l'égyptienne, ils ne gardèrent pas la même coiffure pour leur usage propre. Ils demandaient à l'ampyx, à la stéphané et à la tænia un élément de parure que les femmes d'aujourd'hui connaissent bien. Nous verrons, au chapitre de la bijouterie étrusque, la description d'une stéphané

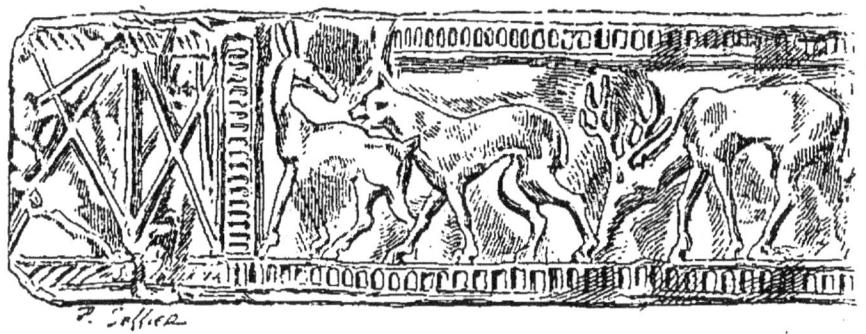

Fig. 45. — Plaque d'or estampée.

vraiment admirable que possède le Louvre, et qui, si elle ne rentre pas géographiquement dans les chefs-d'œuvre de la bijouterie grecque, lui doit néanmoins sa perfection et le charme de son dessin compliqué.

L'ampyx était un bandeau moins large que la stéphané, et la tænia, plus étroite encore, consistait en une lame de métal souple qui séparait, comme eût pu le faire un ruban, les cheveux de devant des autres. Le Louvre en possède une en or, qui provient d'Athènes et qui est remplie par une file d'animaux, cerfs, ou lions, ou panthères.

Le musée de l'Ermitage possède toute une collec-

tion de couronnes grecques qui furent découvertes en Crimée et dont la plus belle, la couronne d'olivier,

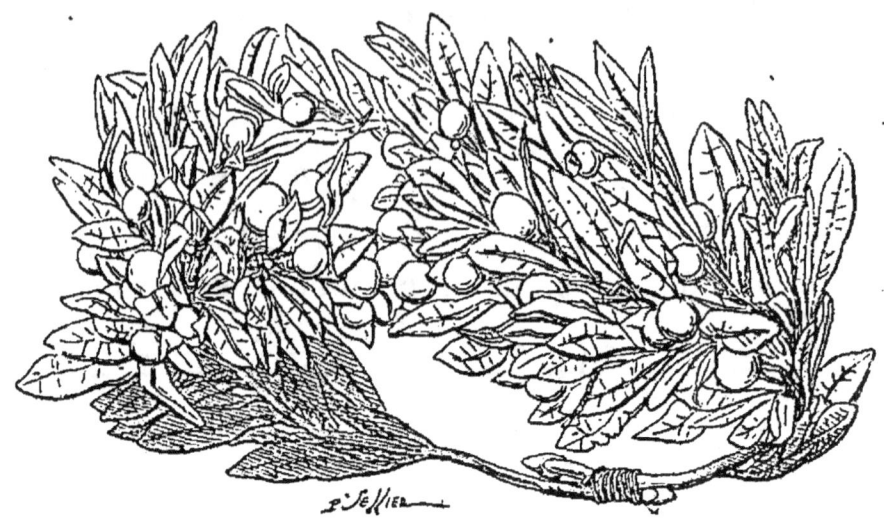

Fig. 46. — Couronne funéraire en or, à feuilles d'olivier.

date peut-être de la première moitié du IVe siècle. Ce qui prouve que dès cette époque l'art grec, réputé

Fig. 47. — Couronne funéraire en or, à feuilles de chêne.

depuis longtemps en dehors de la Péninsule, cherchait, grâce à son commerce, de nouveaux débouchés de ce côté.

Il convient de citer encore, à côté de ces bijoux destinés à être portés, les couronnes destinées à parer les morts et ensevelies avec eux. Par raison d'économie, elles étaient faites de feuillages décou-

Fig. 48. — Couronne funéraire en or, à feuilles de myrte.

pés dans des plaques de métal extrêmement minces, et estampées, qu'il était difficile de manier sans les détériorer.

Mais les Grecs ne se bornaient pas aux bandeaux

Fig. 49. — Couronne funéraire en or, à feuilles de lierre.

et aux couronnes pour orner leur coiffure : un bouquet d'épis en or a été trouvé sur la tête d'un squelette de femme, dans un tombeau de la Crimée. Les Athéniens, tant qu'ils portèrent les cheveux longs, les retenaient au moyen d'une cigale d'or qui était

pour eux un symbole. Ils prétendaient être de race autochtone, et ces cigales étaient comme un symbole de leur antiquité, car ils croyaient que cet insecte était directement engendré par la terre. Ils abandonnèrent cette coutume à peu près à l'époque des guerres médiques.

Plus tard épis et cigales firent place à de coquettes

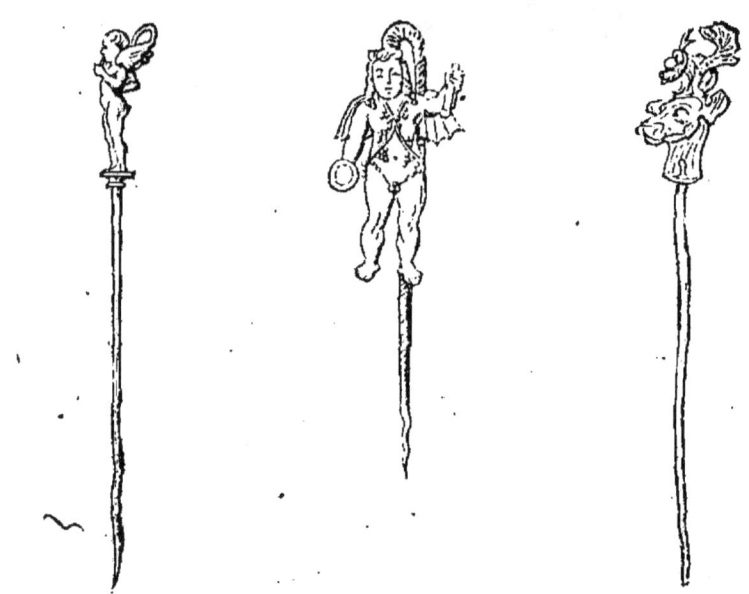

Fig. 50 à 52. — Épingles grecques.

épingles qui ne ressemblaient en rien à la bijouterie rudimentaire trouvée à Troie, et dont les spécimens conservés au Louvre ont servi fréquemment de modèle aux bijoutiers modernes.

Relevons en passant une forme assez curieuse que Schliemann affirme avoir été un bijou d'oreille, tandis que Virchow y voit, peut-être avec trop de fantaisie, un bijou pour le nez.

Il s'agit de deux petits boutons d'or à surface convexe, et munis l'un d'une pointe, l'autre d'un petit tube. On devait passer le petit tube dans l'oreille et entrer la pointe dans le petit tube. N'est-ce-pas ce qui se fait aujourd'hui, avec la seule différence que le tube est remplacé par un petit écrou?

Fig. 53. — Bijou d'oreille.

Il nous reste des pendants qui nous permettent d'apprécier dans toute sa beauté l'art grec arrivé à sa perfection; c'est, par exemple, un pendant d'oreille représentant une jolie tête repoussée en ronde bosse, coiffée d'une stéphané aux filigranes d'une ténuité extrême, et parée de colliers et de boucles d'oreille travaillés à la main et rapportés, si l'on en croit M. Fontenay: c'est encore un Génie ou une Victoire tenant une couronne; un pendant d'oreille représente le char du Soleil escorté de figures ailées.

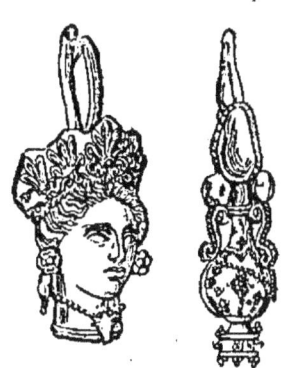

Fig. 54 et 55.
Pendants d'oreille.

Enfin est-ce à l'art des bijoutiers grecs ou à celui des Phéniciens qu'il faut rattacher un pendant d'oreille rhodien tout à fait analogue à ceux qu'on a vus plus haut? Il est composé d'un petit vase antique muni de deux anses croisées au sommet et soudées à leur point de jonction à un anneau

passé dans un autre anneau fixé à celui de l'oreille.

Pour leurs bagues, les Grecs ne se mirent pas en frais d'imagination : le scarabée et la *chevalière* des

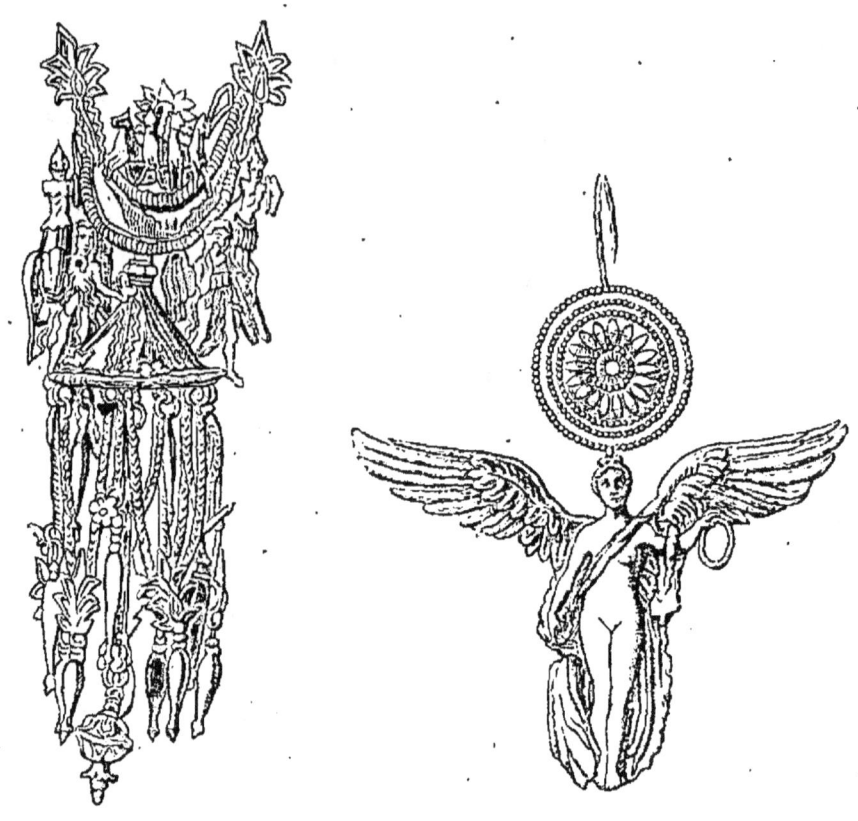

Fig. 56 et 57. — Pendants d'oreilles en or.

Égyptiens furent adoptés par eux; seulement on a retrouvé un scarabée en or d'un travail très soigné, qui montre le perfectionnement apporté par les ouvriers grecs dans la fabrication de ce type; dans une autre bague, au musée de l'Ermitage, le scarabée est transformé en un lion taillé dans une cornaline orientale. Le chaton est mobile : au revers est gravé un trophée. Le Louvre et le British Museum possèdent

d'autres bagues en or, au chaton intaillé, d'un seul morceau et obtenues par le martelage sans soudure.

Parmi les chevalières les plus connues, il faut citer la bague en or du baron Jérôme Pichon, qui non seulement est d'une grande richesse de travail, mais encore d'un titre de métal plus élevé que d'habitude : cette bague remonterait au siècle de Périclès. Le chaton est rempli par une calcédoine sur laquelle est gravée une tête de Silène.

Fig. 58. — Bague d'or.

Les colliers grecs présentent plus de variété : il est vrai qu'ils étaient susceptibles d'apporter aux

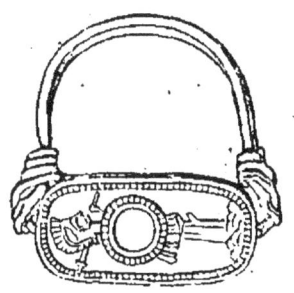 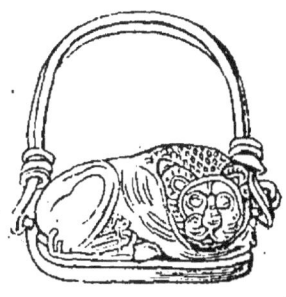

Fig. 59 et 60. — Bague grecque en or avec chaton mobile en cornaline.

costumes un élément puissant de parure, et qu'en cette matière les Grecs ont été des maîtres. Ici plus de masses lourdes de métal, une ténuité au contraire qui amène une élégance rare, et rappelle le goût phénicien, si toutefois ce n'est pas l'art grec lui-même

qui l'a éveillé. Un collier trouvé à Athènes, et faisant partie des collections du Cabinet des Antiques, montrera mieux d'ailleurs comment les Grecs savaient user de cet élément précieux de parure.

« Chaque groupe de trois pendants, dit M. Fontenay, en forme de boutons d'asphodèle ou de capsules de

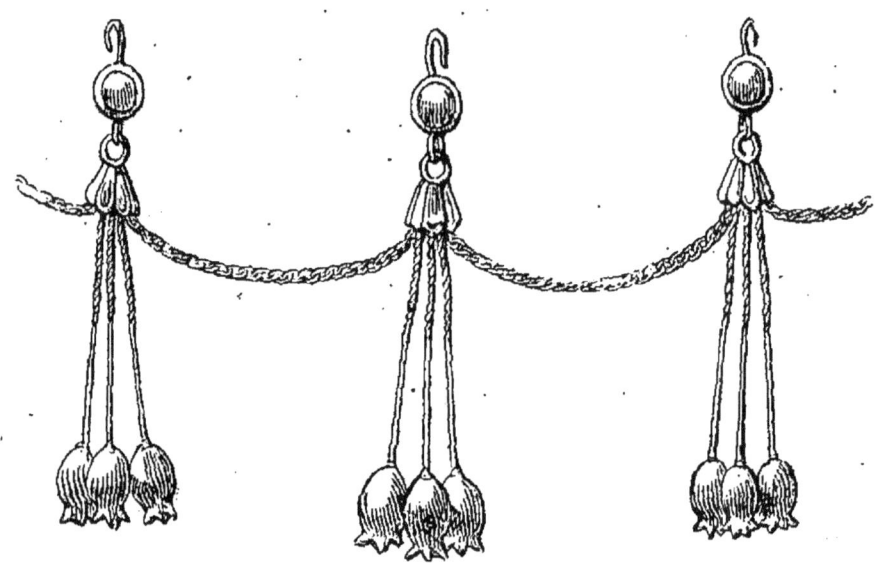

Fig. 61. — Collier grec en or.

pavot, est heureusement rattaché à de petites chaînettes par des boudins en fil d'or simulant les queues. Cette pièce offre une disposition particulière : chacun des huit groupes de pendants est surmonté d'un petit disque muni en dessous d'un crochet fin, dont la destination semble avoir été de retenir la chaîne du collier au bord supérieur du vêtement et d'une épaule à l'autre, accrochée librement et sans qu'elle soit tendue. »

Le musée de Naples possède un collier fort joli éga-

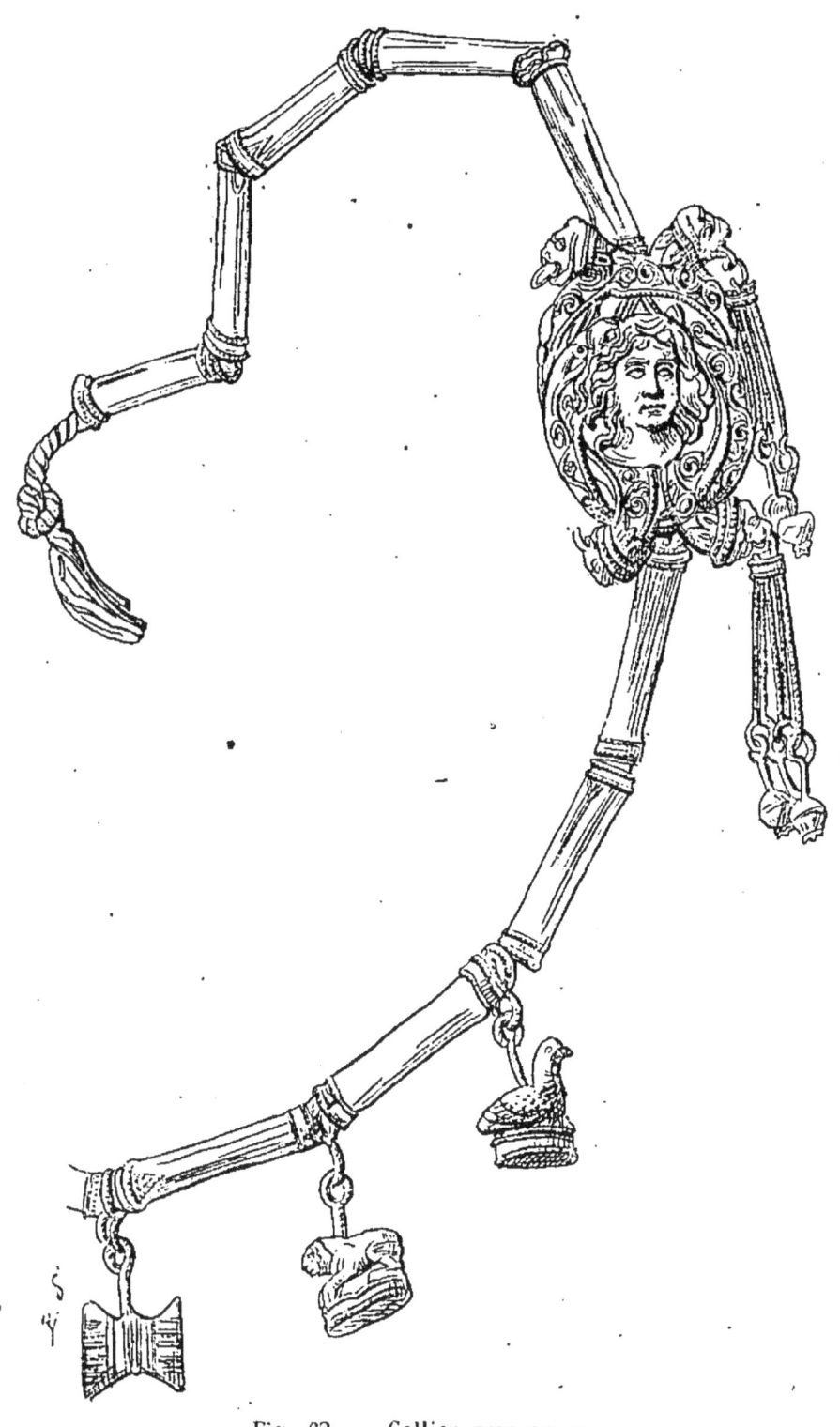
Fig. 62. — Collier grec en or.

lement, formé de petites amphores attachées en pendeloques, par des rosettes sur une tresse d'or plate.

Un autre, dans un style analogue, mais plus pur encore, a été découvert à Kertch : il est également formé d'amphores; seulement, dans l'intervalle des doubles chainettes qui les portent, se balancent d'autres amphores plus petites. Le musée de l'Ermitage, très riche en bijoux grecs, possède un collier d'un haut intérêt : c'est un enfilé de dix-huit petits cylindres interrompus deux fois pour laisser place à de gros nœuds en ganses plates terminés à chaque extrémité par des têtes de lions : ces têtes retiennent dans leurs gueules des chainettes supportant de petites amphores ornées de myosotis à la partie supérieure. Chaque nœud est enrichi dans sa partie médiane d'un masque de Méduse au repoussé. Les pendants des colliers devaient être soumis à toutes sortes de variations; les amphores n'étaient certainement pas le motif unique, encore que le plus fréquent. Ainsi, à Athènes, on a trouvé une petite Victoire, moulée pour le corps et obtenue au repoussé pour les ailes et les draperies. On connait encore des têtes de taureau, de lion ou de panthère repoussées en plein relief, et une tête d'Apollon d'un travail très fin : la tête est repoussée, des rayons l'entourent, l'or est pâle et orné d'un cordelé ténu. Quelquefois tout le long du collier sont suspendus de petits animaux ou de menus objets de toute espèce.

Enfin, on usait aussi de colliers faits de tresses plates et portés à plusieurs rangs, ainsi que de chaines également tressées en fils d'or ou d'argent.

Nous rapprocherons de ces colliers une ceinture d'or trouvée dans l'île d'Ithaque; elle a pour fer-

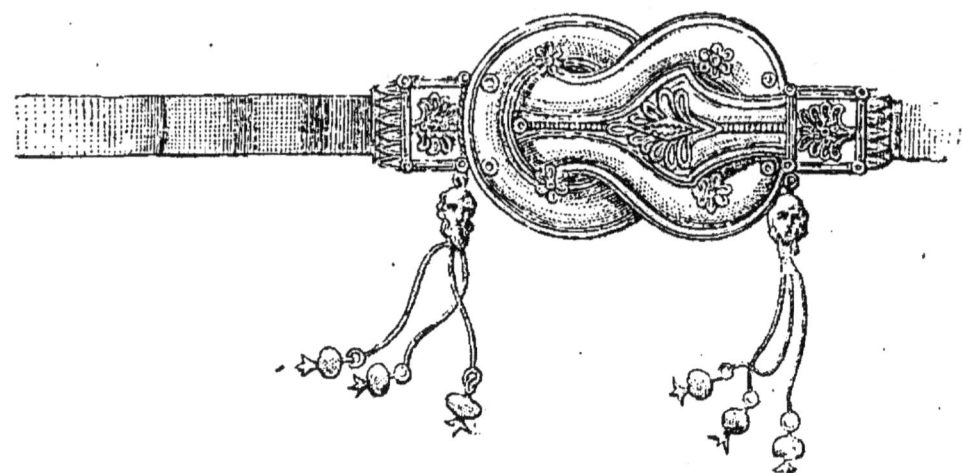

Fig. 63. — Ceinture en or ornée de grenats.

moir un nœud orné de fleurons et rehaussé de petits grenats; de chaque côté sont suspendues à des têtes de Silène trois cordelettes terminées par des grenades.

Les bracelets grecs ont affecté deux formes principales; c'étaient tantôt des cercles massifs ciselés, ou des plaques repoussées unies par des charnières et terminées par un fermoir; quelquefois, lorsque les plaques étaient rondes; le vide extérieur de la courbe était orné d'une pierre précieuse ou d'une pâte de verre. On en connait un, d'un joli style, qui fut découvert en Épire, et se compose de médaillons

imités des hektés de Mitylène, accompagnés de petits grenats, et un autre qui vient du Bosphore cimmé-

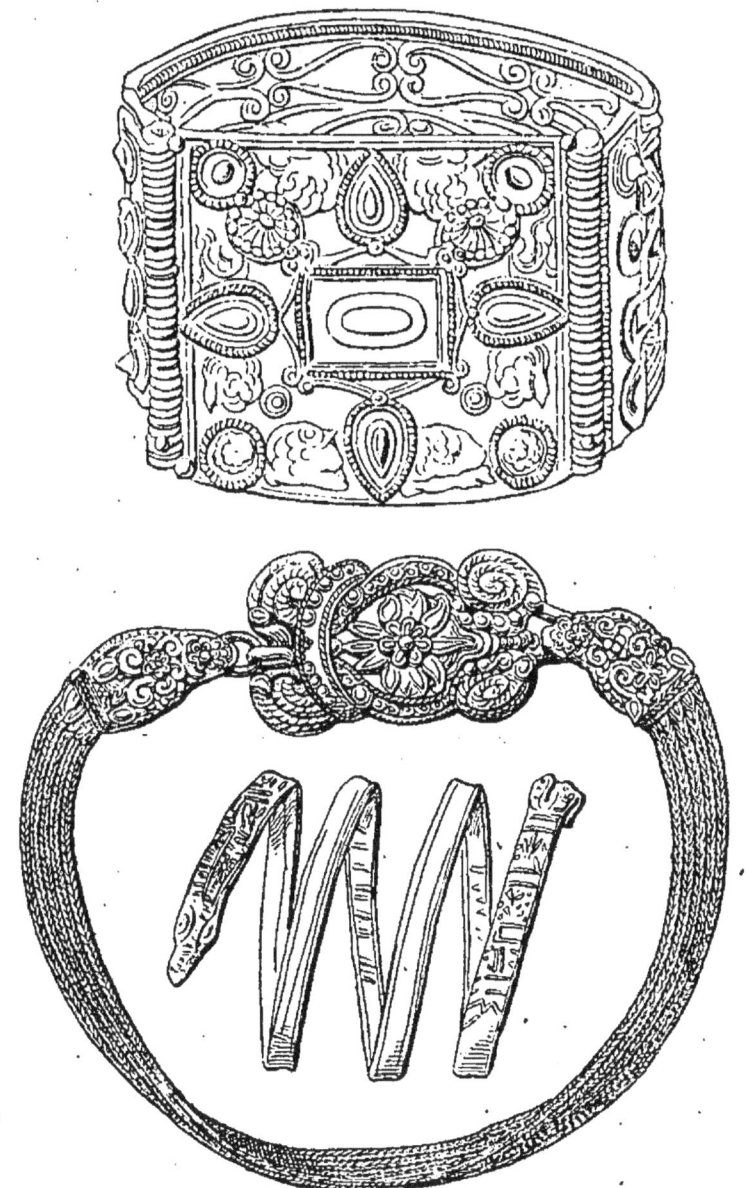

Fig. 64 et 65. — Bracelets d'or et de pierres précieuses.

rien, a été trouvé à Kertsch et présente, à chaque extrémité d'un câble roulé, des sphinx à tête de

femme, se faisant face. Les sphinx tiennent au câble par une virole filigranée et bordée d'oves en émail

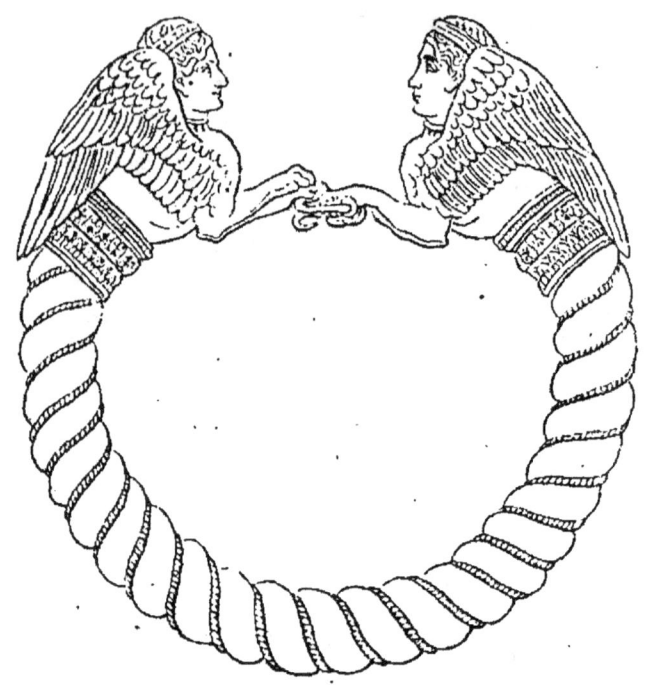

Fig. 66. — Bracelet d'or.

bleu, et leurs griffes se serrent sur un nœud de fils d'or, qui ferment le bracelet.

Quant aux fibules avec lesquelles les femmes attachaient leur péplos, les hommes leur chlamide, elles étaient de la forme la plus simple et ne nous révèlent rien de nouveau.

BIJOUX ITALO-GRECS

Il y a toute une civilisation qu'il convient d'étudier de suite et qui se rattache intimement à l'histoire

de la Grèce, c'est la civilisation qui répandit l'influence hellénique dans les provinces italiennes, celle qui nous fera apprécier dans toute leur originalité les bijoux que nous sommes forcés de désigner de ce mot un peu barbare d'italo-grecs. L'invention se fait plus indépendante; les bijoutiers sont de véritables artistes; le dogme et le symbole ne les enferment plus dans des formes traditionnelles; la fantaisie s'empare d'eux et les guide, innovant dans le style et forçant le goût à des délicatesses jusque-là inconnues.

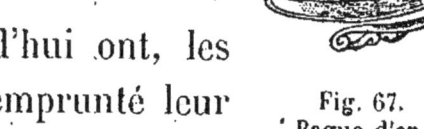

Fig. 67.
Bague d'or.

Nos bagues d'aujourd'hui ont, les plus belles au moins, emprunté leur type aux bagues italo-grecques. Quoi de plus gracieux que celles dont on voit des exemples au Louvre, composées d'un serpent mince qui s'enroule autour du doigt tandis que la tête et le col s'allongent, et que les replis de la queue équilibrent tout le dessin du bijou?

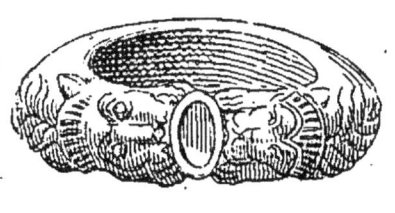

Fig. 68. — Bague d'or.

D'autres, d'un caprice plus étonnant encore, dans la collection du musée de Naples, décrivent des méandres compliqués. Une autre bague porte deux petites têtes de bélier affrontées en guise de chaton, et son anneau est décoré d'astragale et de cordelé.

Quoi de plus ferme et de plus délicat que cette autre bague dont l'anneau se termine par deux têtes de lion qui mordent et retiennent un chaton en forme de scarabée?

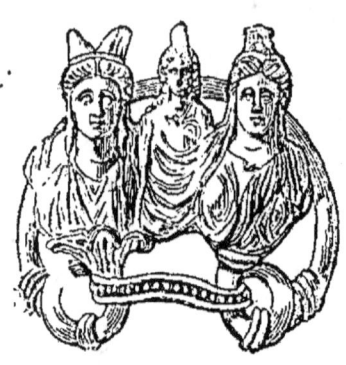

Fig. 69.
Bague avec les figures de la triade éleusinienne.

Quelle plus amusante fantaisie que cette bague en or, dont le ruban de cordelés parallèles se roule en une spirale, aux extrémités terminées par deux petits mascarons souriants, qui font valoir le ton mat de l'anneau?

Une bague, qui doit dater du IV° siècle, est faite d'un anneau d'or, élargi à la partie antérieure et décoré de filigranes très délicats; le chaton comporte une cornaline blanche, dont le revers intaillé représente un éphèbe soutenant un vase de ses deux mains. Les bagues de ce type, qui appartient au Cabinet des antiques, étaient très à la mode, et l'on en a retrouvé un certain nombre. Enfin, nous citerons encore dans la même collection un petit anneau fait d'un fil d'or très fin, tordu en un nœud herculéen, et portant à ses extrémités deux feuilles minuscules en émail bleu, dans une bordure d'astragale.

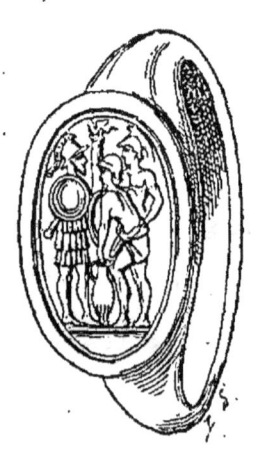

Fig. 70. — Anneau d'or avec cornaline.

Les colliers italo-grecs révèlent chez les bijoutiers cur préoccupation de rompre la monotonie du métal employé seul, en y mêlant les pierres précieuses et les verroteries. Le musée du Louvre nous en fournit de nombreux exemples : c'est, par exemple, le collier qui porte comme pendant de milieu un médaillon en pâte de verre, où figure une tête égyptienne, et dont le décor très compliqué est fait de palmettes suspendues à des nœuds de métal, de pendants à la base présentant une tête humaine, de rosaces, d'enfilés de minces rondelles de pâte de verre et d'autres figures de poissons, crocodiles, etc.

D'autres colliers du Louvre ont une valeur d'art plus grande encore. Il convient de citer le collier aux petites amphores, le collier à amphores séparées par des glands estampés, le collier de plaques estampées, où le bijoutier s'est efforcé de donner deux couleurs d'or, suivant un goût qui remonte à la plus haute antiquité, et, quoiqu'il se rapproche davantage de l'art étrusque, le collier de grains de grenat et de boules d'or, dont le motif principal est une figure humaine accroupie, le collier à deux rangs dont huit têtes humaines au front garni de cornes forment le motif principal, et l'admirable collier de prismes d'émeraudes séparées par des boules d'or disposées en trèfle, et portant en son milieu une tête de lionne la gueule ouverte, d'un beau travail au repoussé.

Pour les pendants d'oreilles italo-grecs, les sujets

les plus affectionnés semblent être les figures de sphinx femelle ou d'oiseaux, colombes, paons, aigles, cygnes; parfois, au-dessus de l'oiseau, dans un cercle de métal, on voit une pierre, grenat ou pâte de verre; parfois encore c'est la fable de Ganymède

Fig. 71. — Pendant d'oreille en or et émail.

enlevé par l'aigle que le bijou raconte. Dans la première époque l'anneau reçoit une décoration, et fait corps avec le pendant; plus tard l'anneau n'a plus qu'un rôle d'utilité: tout le dessin du bijou est contenu dans la partie antérieure. Le musée du Louvre en possède une collection rare, où l'émail est souvent heureusement distribué.

Enfin on peut faire remonter à la civilisation italo-grecque certaines fibules qui se rapprochent davantage de la broche actuelle, comme on le voit au même musée, dans la petite main qui termine un serpentin d'or, et porte sous le poignet l'attache de l'épingle.

CHAPITRE IV

L'ÉTRURIE

L'art du bijou chez les Étrusques est particulièrement intéressant; suivant les époques où il est créé, il va d'une très gracieuse simplicité à une élégance qu'on n'a pas dépassée. Malheureusement, on ne peut exactement préciser les dates; on est obligé de s'en tenir à des probabilités. Ce sont les découvertes faites dans les nécropoles qui nous aident à échafauder une doctrine, en nous fixant sur les périodes de l'histoire de l'Étrurie, où la coutume fut des tombes à *camera* (caveaux), des tombes à *pozzo* (sépultures à incinération) ou des tombes à *fossa* (sépultures à inhumation et à crémation). Or les tombes à pozzo et à fossa ne nous ont rien fourni de nature à nous éclairer; la tombe à camera dite de Regulini Galassi, au contraire, dont le trésor fut découvert en 1836, nous permet de penser que ce n'est guère que vers le VIIe siècle, à un moment où les métaux précieux

étaient d'un usage fréquent et où les influences grecques et orientales avaient pénétré en Étrurie, que l'industrie du bijou a dû prendre de l'éclat.

Auparavant les métaux précieux étaient rares, et par métaux précieux il faut entendre ici le bronze, qui n'avait que douze fois moins de valeur que l'or, et le fer, qui n'en avait guère moins, à cause des difficultés de son extraction et de son travail. On s'en servit pour des objets qui furent objets de toilette avant de devenir objets de parure ; ainsi les fibules, qui étaient indispensables pour retenir l'étoffe des vêtements.

Mais les métaux n'étaient pas seuls employés pour le bijou : on faisait usage également de verroteries, qui provenaient de Phénicie ou de Carthage, et sont demeurées longtemps dans le goût des populations italiques ; et d'ambre, appliqué à la parure surtout, comme le fait justement remarquer M. Martha, dans son savant ouvrage[1], chez les Étrusques de la région circumpadane.

Les bijoux de métal obtenus par divers procédés, le laminage, la fonte ou l'étirage, ont eu, comme chez les peuples de l'Orient antique, une double destination. Ainsi, parmi les bijoux en or, les uns étaient des objets de parure funéraire, et les autres, beaucoup moins légers, étaient des objets de parure pour les vivants.

On pourrait encore les distinguer, sous un autre rap-

1. *L'art étrusque* (Firmin-Didot, éditeur, 1889).

port, en bijoux estampés, bijoux soudés, bijoux filigranés et granulés.

Les bijoux estampés, qui n'étaient pas tous des bijoux funéraires malgré leur délicatesse, étaient faits le plus souvent d'un ruban sur lequel étaient appliqués, comme on le voit dans le diadème du Louvre, un grand nombre de petits morceaux d'or, de minces lamelles à forme de palmettes et de pétales; on retrouve d'ailleurs dans d'autres petites plaques très minces et de différentes formes, des trous qui ne laissent aucun doute quant à la nécessité de les coudre sur des étoffes ou sur des rubans.

Les bijoux sardes, postérieurs aux précédents, étaient comme eux travaillés au repoussé; seulement ils se composaient de deux surfaces aux bords soudés l'un à l'autre. L'apparence était celle d'un corps plein; mais leur légèreté était grande, et le toucher suffisait à les déformer, quand on n'y prenait pas garde. On donnait aux bijoux à double face ainsi obtenus une forme variée, boule, perle, petite amphore, tête d'homme, figure d'animal. A partir du VIIe siècle on ne connut pas d'autres procédés. Cette fabrication délicate, à laquelle les bijoux pleins font une exception, amena sans doute les Étrusques à une invention d'où ils devaient tirer un parti excellent, je veux parler du filigrane et du granulé.

Le filigrane était de l'or réduit à l'état de fil extrê-

mement fin, et dont on se servait soit en chaînettes et torsades, soit en réseaux ajourés, soit en reliefs disposés sur une surface métallique suivant un certain dessin, et soudés à cette surface, comme le montre une plaque ronde qui formait sans doute le motif principal d'une broche, ou le côté d'une agrafe, et que conserve le Louvre. Elle est ornée d'une décora-

Fig. 72. — Pendeloque de collier en or.

tion concentrique, dentelée à l'extérieur, ajourée ensuite, présentant un harmonieux arrangement de perles, de palmettes et de demi-boucles.

Le granulé est plus fin encore : il est formé d'un semis de poussières d'or, en forme d'invisibles perles, qui donnent au métal un aspect mat et le rendent rugueux au toucher. Nous avons un exemple de ce procédé dans une tête de Bacchus, conservée au Louvre. Ce bijou en or, qui pouvait bien être la pièce principale d'un collier, présente un granulé très fin

dans le bandeau qui ceint le front du dieu, et dans la barbe, tandis que les cheveux bouclés sont exécutés en filigrane. On a beaucoup cherché, MM. Castellani entre autres, comment les Étrusques obtenaient ces résultats vraiment remarquables. On est arrivé pour le filigrane à reconstituer le procédé; mais le granulé n'est encore expliqué que par des hypothèses.

Enfin, avant de passer à l'étude même de quelques bijoux étrusques, nous devons signaler encore quelques applications d'émail et de pâte de verre sur les bijoux d'or. Les bijoux que nous possédons au Louvre en sont la preuve; entre autres le diadème que nous signalions plus haut, et des pendants d'oreille, affectant la figuration d'un cygne ou celle d'une grappe de raisin.

Nous retrouvons en Étrurie les mêmes séries d'objets de parure que chez les peuples précédemment étudiés; c'est-à-dire les bijoux de coiffure, les boucles et pendants d'oreille, les colliers, les bracelets, les bagues, les fibules et les agrafes.

La coiffure était chez les Étrusques l'objet de soins particuliers. Les hommes ne le cédaient en rien aux femmes, sur ce chapitre de la coquetterie. On faisait usage, pour des arrangements savants, de bandeaux, d'épingles et même de fils métalliques. Ces modes d'ailleurs étaient sans doute venues de Grèce. Nous avons vu qu'à l'époque où elle subissait l'influence grecque, l'Égypte avait eu des recherches semblables

de coiffure. Dans les tombes étrusques on a trouvé de véritables armatures en fils de bronze, destinées à soutenir l'édifice des boucles. A mesure que l'usage

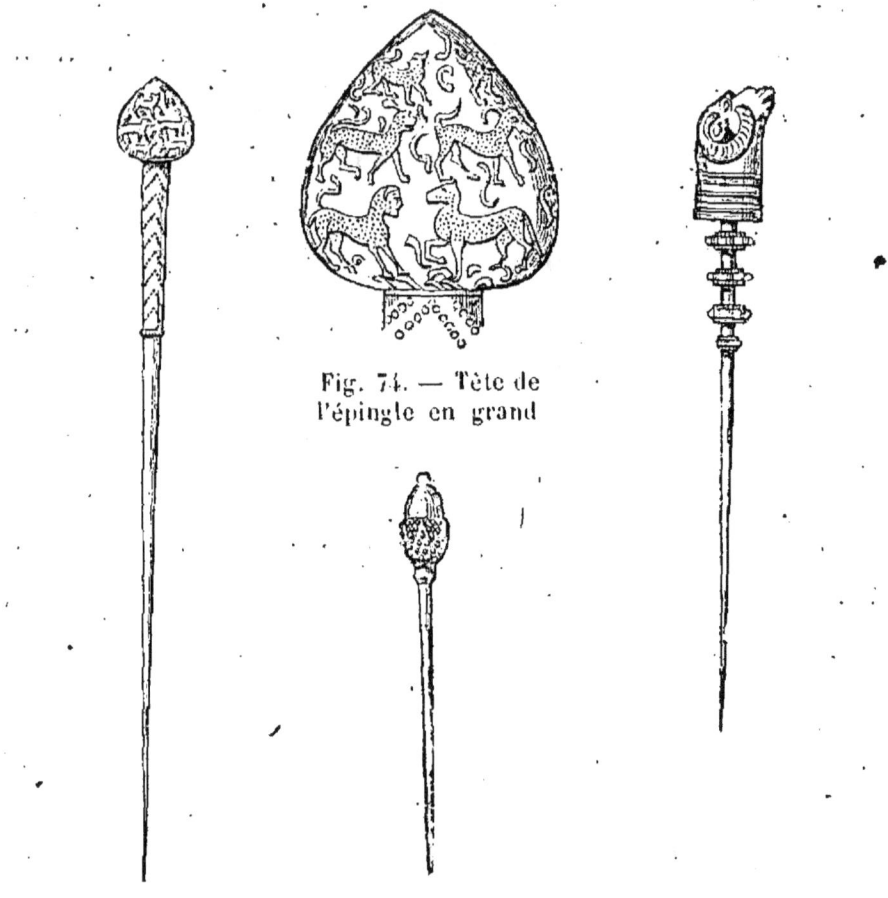

Fig. 74. — Tête de l'épingle en grand

Fig. 73. Aiguille de tête en or. Fig. 75. Épingle en or. Fig. 76. Aiguille de tête en argent.

des métaux précieux se répandit, l'argent et l'or remplacèrent le bronze.

Mais les fils seuls ne suffisaient pas; on avait recours également à des épingles. Celles-ci, d'abord très simples, et terminées par une boule creuse, reçurent

plus tard un travail assez soigné. C'est ainsi qu'à
Chiusi on découvrit une épingle d'or, à tête conique,
figurant en granulé différents animaux, lions, panthères, bouquetins et sphinx.

La collection Campana, au Louvre, possède plusieurs autres épingles en or et en argent doré, d'un
intérêt non moins précieux. Il y en a une dont le
sommet se termine par un gland ; une autre qui présente un lion couché sur un socle, une troisième
que complètent des têtes de sanglier et de bélier. On
en connait d'autres, mais de source peut-être moins
authentique ; par exemple, une épingle en or terminée par quatre boules granulées montées sur un
petit ressort et groupées autour d'un disque, et une
autre en or également portant un génie ailé.

Ces épingles devaient servir à fixer ou à maintenir
le bandeau, la couronne ou le diadème dont les
Étrusques faisaient un usage fréquent.

Le décor habituel des bandeaux et des couronnes
était le feuillage du myrte, du laurier, de la fève,
de l'olivier, de la vigne, de l'ache et du lierre, suivant l'idée symbolique prêtée à ces feuillages, et suivant celui qui devait porter la couronne.

« La plupart, dit M. Martha, sont composées de
feuilles minces et d'une fragilité telle qu'il est difficile de ne pas les considérer comme des parures
funéraires. Il y en a pourtant quelques-unes qui ont
dû être portées par des vivants, par exemple la cou-

ronne de myrte en or émaillé du musée Grégorien. Les feuilles étaient fixées sur un ruban d'or, qui lui-même présentait quelquefois, au milieu, des ornements estampés. Une couronne du Louvre a ainsi, dans la partie du ruban qui se trouvait placée juste au-dessus du front, un groupe de jeunes gens armés d'une massue et paraissant converser ensemble. »

Lorsque le bandeau portait un motif central, ce qui était fréquent, chacune des extrémités par où on le fixait était munie d'une plaque estampée ; parfois le ruban d'or ou d'argent était garni dans toute sa longueur de sujets de métal estampé, disposés dans un ordre de symétrie parallèle. Il y avait donc une très grande variété dans ces bijoux ; on en a même trouvé un à Vulci, fait de cuivre doré, avec une pièce centrale en or ; mais ce mélange n'est pas un fait ordinaire dans la bijouterie étrusque. Le plus gracieux de tous, comme délicatesse d'art semble être une stéphané que possède le Louvre, et dont M. Martha a donné une exacte et minutieuse description.

« Le bandeau, dit-il, se compose d'une série de petites lames d'or mises bout à bout et reliées entre elles à la partie inférieure par une bande estampée en astragale. Toute la surface du bandeau, qui n'est en réalité qu'une doublure, est cachée sous une sorte de végétation d'or qui tremble au moindre mouvement, chacun des éléments qui la constituent étant monté soit sur une charnière, soit sur un pivot. Au

milieu se détachent, piquées les unes à côté des autres comme dans une guirlande, des marguerites délicatement découpées et dont le centre est formé d'une perle en pâte de verre. Chaque marguerite est encadrée de quatre fleurs plus petites dont le centre est aussi une perle de verre et que relient quatre palmettes placées tantôt dans le sens vertical, tantôt dans le sens horizontal, chacune des palmettes ayant en guise de nervure une goutte d'émail. Le bord supérieur présente une rangée et comme une crénelure de palmettes dressées, semées de petites gouttes d'un bel émail bleu. A chaque extrémité, le bandeau s'arrondit en cylindre et se termine par un anneau où passaient les cordons pour fixer le diadème sur la tête. Il est impossible d'imaginer quelque chose de plus élégant et de plus léger comme composition, de plus délicat comme facture. »

Fig. 77. Diadème étrusque. or et émail.

Les boucles et les pendants d'oreilles étaient très variés chez les Étrusques; on en faisait de bronze, d'or et d'argent, de toutes les formes et de toutes les grandeurs : il y avait même de ces bijoux dont le poids excessif déterminait une affection de l'oreille chez les élégantes qui les subissaient.

Pour justifier les blessures faites par de lourds pendants aux oreilles, on a montré certains anneaux énormes auxquels pendait un autre motif de parure : anneau à lentilles tangentes, oiseaux, chainettes portant des palmettes, etc. Mais il nous paraît plus raisonnable de nous ranger à l'avis de ceux qui voyaient dans ces anneaux trop gros pour l'oreille et trop lourds, non pas des boucles d'oreille, mais des boucles dans lesquelles l'art de la coiffure faisait passer des cheveux de chaque côté des tempes.

On trouve même une preuve assez décisive qu'il devait en être ainsi, si l'on considère que les formes primitives de la boucle d'oreille chez les Étrusques a été l'anneau, et que le besoin de parer les cheveux a certainement précédé celui de percer et de déchirer les oreilles. Mais ne nous attardons pas aux discussions et examinons quelques types de bijoux de cette catégorie.

Fig. 78. — Boucle d'oreille à *baule*.

Le Louvre possède une boucle d'oreille très curieuse du type dit *à baule*, ainsi nommé parce qu'il

affecte la forme d'un petit coffret au couvercle cintré. C'est une petite plaque à la surface habilement décorée : la partie inférieure offre un rectangle orné de spirales et de bouclettes; la partie supérieure, arrondie en arc de cercle, est bordée d'un perlé intérieur et porte une rosace en son milieu. M. Martha croit que ce type peut remonter au ve siècle.

Le Musée Grégorien possède un autre type, une petite gondole, dont le relèvement supérieur est pris dans un anneau, et dont la partie large et inférieure est ornée de lentilles qui se touchent, et d'une grappe de perles minuscules. Enfin, les Étrusques avaient peut-être pris des Phéniciens l'usage des pendants d'oreilles faits d'une plaque de métal de dimensions assez grandes pour que l'oreille fût presque entièrement cachée, lorsque le fil d'or en était fixé au lobe de l'oreille : la plaque était quelquefois unie, quelquefois travaillée au repoussé, comme on le voit sur certaines statues.

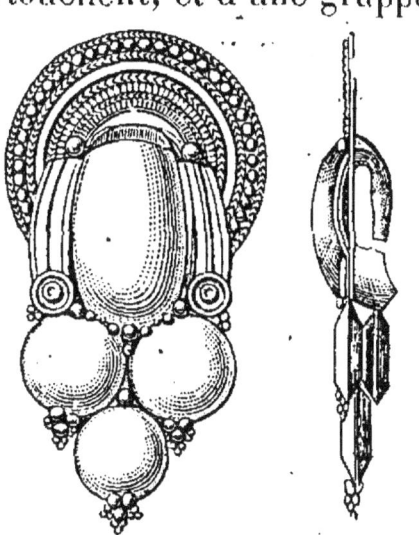

Fig. 79 et 80. — Pendant d'oreille, vu de face et de profil.

Au ive siècle, on fit usage de boucles avec pendeloques de différentes formes : nous arrivons alors à la combinaison suivant la fantaisie d'un chacun;

on compose ainsi des pendants dont chaque partie est d'un travail ingénieux, mais qui, dans leur ensemble, atteignant parfois dix centimètres, sont lourds et de mauvais goût.

Il y eut pourtant, à côté de ces bijoux où devait s'affirmer le besoin du luxe, d'autres bijoux qui demeurèrent fidèles à une tradition d'art plus affiné : ainsi une boucle d'or, dont la partie antérieure porte une jolie tête d'ambre; ainsi encore une boucle formée d'un disque décoré de reliefs filigranés, et portant suspendue par des chaînettes une amphore élégante. Nous en pourrions citer d'autres encore, dont nous avons dit un mot précédemment; ici, une pyramide renversée; là, un cygne; là, une tête de lion, une autre avec une grappe de raisin, une autre encore avec des parties d'émail sur les pendeloques; enfin certains croissants sertissant un grenat. Le Louvre en possède une d'un art exquis : c'est une tête d'ambre coiffée et montée d'un cordelé d'or.

Il faut prendre garde, quand on étudie les bijoux étrusques, comme les bijoux grecs ou phéniciens, de faire rentrer dans les différents types de boucles d'oreille certaines plaques faites de métal, très minces et très légères, qui devaient se porter sur les tempes et les côtés de la tête et aidaient à l'édifice des coiffures; nous avons d'ailleurs pour cela des renseignements précieux dans les pierres sculptées.

Le collier a été de tout temps un bijou préféré

chez les Étrusques; et cela parce qu'en dehors de l'élément de parure qu'il offrait, il était fait souvent de pièces répondant à des superstitions locales. Les hommes et les enfants en portaient comme les femmes, et les statues des dieux en étaient également pourvues.

« L'élément principal du collier étrusque, dit M. Martha, est ce qu'on appelle la bulle, sorte de capsule lenticulaire à laquelle on attachait une vertu préservatrice, et qu'on tenait à porter sur soi, comme aujourd'hui les populations de l'Italie méridionale ont à leur chaîne de montre ou à leur bracelet un petit cône d'émail destiné à les garantir du mauvais œil. L'usage de la bulle paraît remonter à une époque très ancienne. »

Ces bulles à l'origine furent de bronze ou simplement de cuir; puis, lorsque l'usage des métaux précieux se fut répandu en Étrurie, on les fit en or, sans autre décor que des fils cordelés, soudés sur la bélière. On en trouve cependant dont la face antérieure est enrichie de figures gravées ou repoussées, et portant soit une

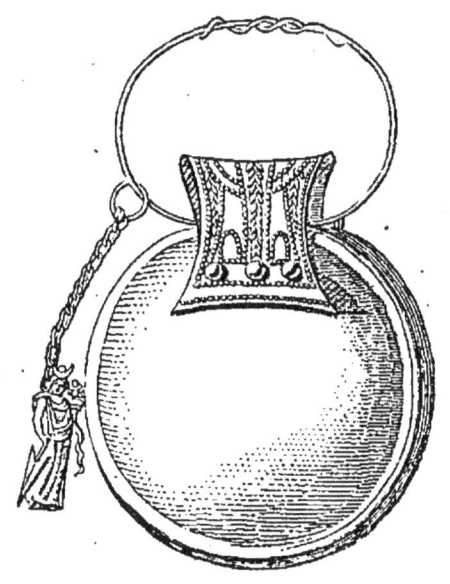

Fig. 81. — Bulle d'or.

tête humaine, soit quelque autre image mythologique.
La bulle ne se suspendait pas toujours par unité au

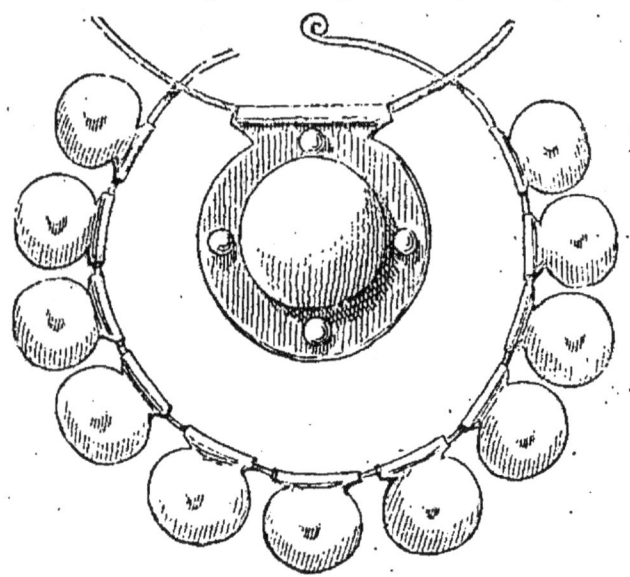

Fig. 82. — Bulle et bracelet de bulles en bronze.

collier ; la vertu qu'on lui prêtait et le désir de bénéficier de cette vertu engageaient les gens à s'en fournir abondamment. Le collier en portait donc plusieurs, espacées symétriquement. Le musée du Louvre en possède un en or, qui fut trouvé à Cervetri, et dont les bulles de formes diverses se succèdent nombreuses, pendues à des chaînettes, et constituent une parure charmante.

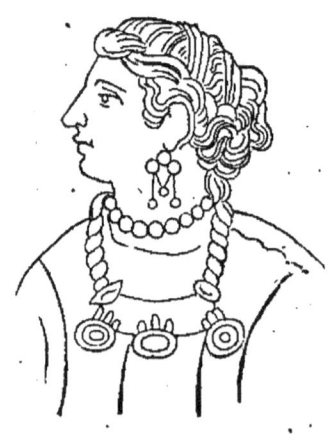

Fig. 83. — Femme étrusque parée de bijoux.

Mais tous les colliers n'étaient pas aussi simples. Si, à l'origine, les Étrusques se plaisaient, dans l'igno-

rance où ils étaient des métaux précieux, à enfiler des verroteries, des dents de castor, des pierres, des perles de bronze, etc., à l'époque où le commerce leur fit connaître l'or, ils compliquèrent à plaisir leurs colliers à bulles et à amulettes : on eut alors des colliers où les billes d'or uni alternaient avec des billes gravées et des annelets aux perlés d'or soudés;

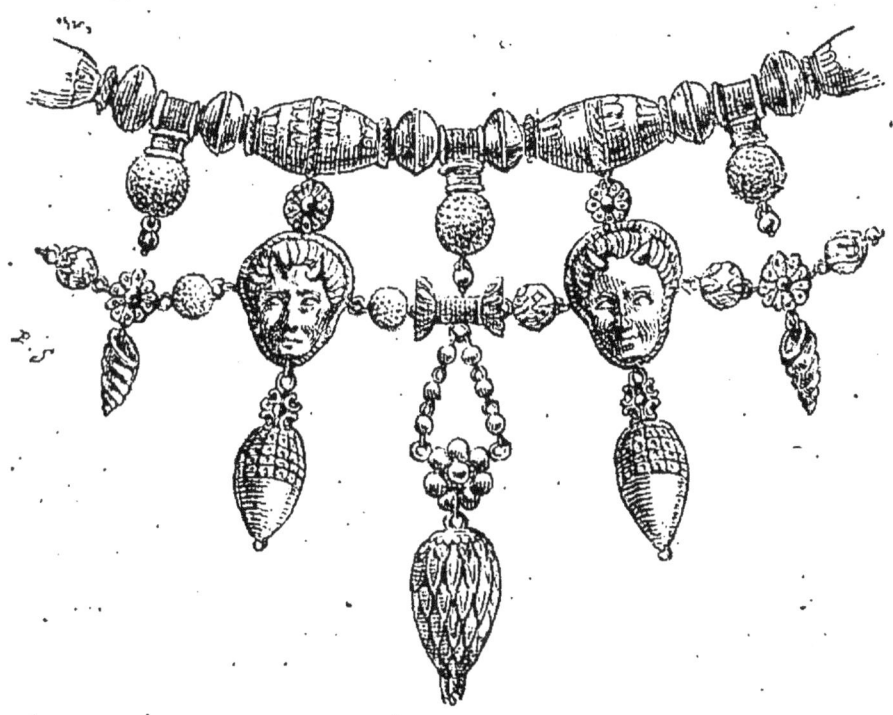

Fig. 84. — Collier d'or à deux rangs.

d'autres où les billes gravées étaient remplacées par des olives de même métal; d'autres encore où l'olive était terminée par une perle, d'autres enfin où les olives étaient séparées par des glands, des amphores, et portaient comme motif central une tête de Méduse. La variété de monture n'était pas moins grande. Les

chaînes d'or tressé, variant de largeur et d'arrangement, se prêtaient on ne peut mieux à la suspension des pendeloques. Quelquefois même, comme on le voit dans un collier du Louvre, il semble que toute la pièce soit faite de pendeloques : le premier rang de ce collier se compose d'olives alternant avec deux boules séparées elles-mêmes par un anneau auquel est pendu un petit vase muni d'une perle. Chaque olive supporte par une rosace une tête humaine à laquelle est suspendu un gland, par une rosace également. Des boules d'or granulées séparent les têtes et sont elles-mêmes séparées par une nouvelle rosace où s'accroche un coquillage. La pièce du milieu est formée d'une rose rattachée par deux chaînettes à un étui d'or, et portant elle-même une pomme de pin. Comme on le voit, c'est là un bijou particulièrement compliqué, mais il ne manque pas d'un réel effet décoratif.

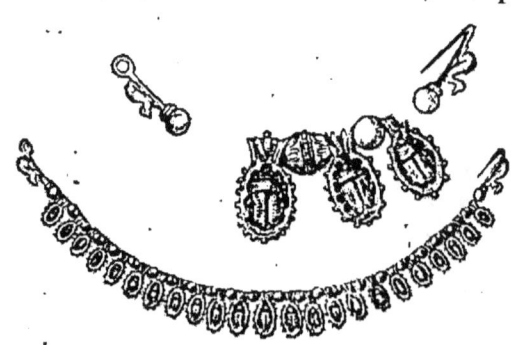

Fig. 85.
Collier de scarabées en cornaline.

Les Étrusques surent aussi mêler les gemmes au métal ; on connaît d'eux un collier fait de vingt-huit émeraudes opaques séparées par des amphores en or estampé, surmontées de têtes humaines ; un autre est composé de cornalines intaillées en forme de scarabées ; au plat

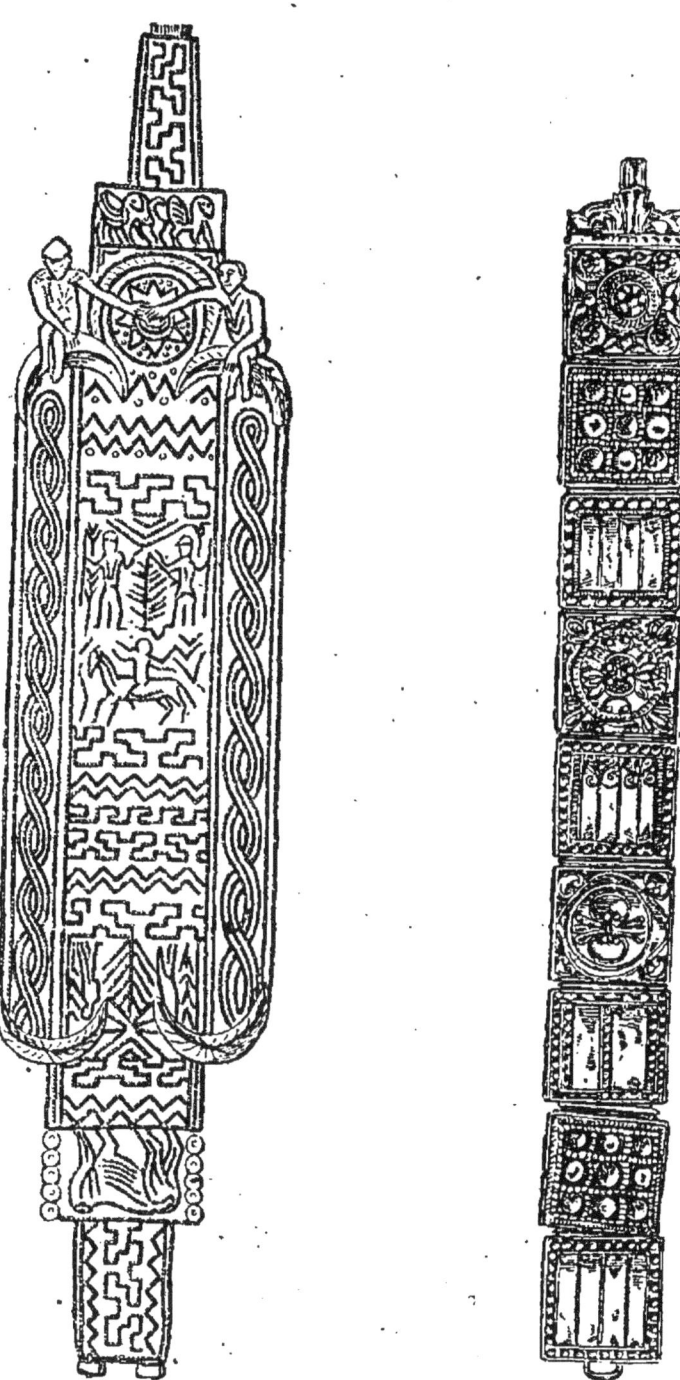

Fig. 86 et 87. — Bracelets étrusques en or.

décoré de figures en creux : les perles d'or qui isolent les scarabées sont d'un travail particulièrement fin.

Il est donc certain que les bijoutiers étrusques, encouragés par une mode à laquelle les dames romaines devaient plus tard vouer leur coquetterie, étaient arrivés à un degré d'habileté qui n'a pas été dépassé dans ce genre.

Si les colliers étaient un bijou favori chez les Étrusques, le bracelet jouissait également de toutes leurs faveurs. Les hommes en portaient autant que les femmes, non seulement au poignet, mais encore au-dessus et même au-dessous du coude; quelquefois à l'attache de l'épaule, la plupart du temps aux deux bras. Aussi, pour éviter la monotonie de la parure, les formes en étaient très variées. Le bronze, le fer, l'argent et l'or étaient les métaux employés à leur fabrication.

Le cercle était tantôt ouvert, comme dans ceux des Orientaux étudiés précédemment, tantôt fermé; ils affectaient le dessin d'une torsade, d'un simple ruban, d'une tresse filigranée, d'une spirale simulant l'enroulement d'un serpent et terminée par la tête du reptile.

Il y en avait, comme le bracelet d'or du Louvre, qui étaient faits de petites plaques diversement décorées réunies par une charnière, et mobiles autour d'elle.

Le métal était souvent agrémenté d'incrustations d'or, d'émail, d'ambre, de pâtes de verre, et même de

pierres précieuses; ou encore de pendeloques assorties à ceux des colliers et des pendants d'oreilles, et d'amulettes. Ainsi l'Apollon de Ferrare a le bras pris dans un bracelet auquel sont suspendues des bulles.

On conserve dans les collections des bracelets de bronze faits de tiges contournées en spirale. Les dimensions de quelques spirales, retrouvées dans les fouilles, laissent supposer que parfois il n'y avait pas seulement là un bijou de parure, mais peut-être un bijou protecteur, qu'on portait soit au bras, soit même à la jambe; et ce qui donnerait raison à cette hypothèse, c'est que jusqu'en Scandinavie, on a découvert des bijoux de bronze semblables.

Si la spirale eut ses fervents en Étrurie, il semble qu'elle n'ait pas eu l'Étrurie comme berceau d'origine. M. Fontenay, résumant les plus récentes recherches, a établi avec beaucoup de sagacité qu'elle devait provenir du Caucase.

« Dès les temps reculés, écrit-il, les colonies asiatiques sont venues s'établir à Cære, et de là se sont répandues dans l'Étrurie. Une autre émigration, paraissant venir du Caucase, remontait le cours du Danube. Une partie abordait l'Italie subalpine, tandis que l'autre se répandait dans le nord de l'Europe. Cette émigration apportait la spirale en bronze. »

D'autres bracelets ne présentent pas moins d'intérêt. Le British Museum possède une paire de grands bra-

celets, faits d'une feuille d'or large et mince, décorés de sujets estampés, sujets symboliques dont l'explication appartient à toutes les mythologies de ces siècles lointains, avec, cependant, de légères différences locales.

Nous citerons encore un bracelet curieux appartenant au musée de l'Ermitage, et composé d'un anneau d'or en gros fil d'or forgé, et dont les extrémités roulées s'engagent l'une dans l'autre; et un bracelet simulant un ruban souple et fait de plaques carrées reliées entre elles par des chaînettes : ce bracelet est d'une grande richesse.

Les bagues étaient encore un bijou dont les Étrusques abusaient. Tous leurs doigts, même le pouce, en étaient garnis; c'est ce qui explique pourquoi les fouilles ont permis d'en retrouver un si grand nombre; mais ces bagues n'étaient souvent que des anneaux, ayant beaucoup de ressemblance avec nos alliances modernes : ces anneaux étaient en argent, en or uni, filigrané, ou granulé, ou même en fer doublé d'une mince feuille d'or.

Cependant, si c'était là le type général, on connaît d'autres formes qui sont à l'honneur de la bijouterie étrusque. Voici, par exemple, la bague d'or en spirale du Musée Grégorien : chacune de ses extrémités est terminée par une tête. Le même musée possède encore une bague en or à chaton, figurant un scarabée. Quelquefois le chaton, au lieu de comporter une petite

pierre dure enchâssée dans le métal, présente une gravure faite dans le métal même, et empruntée à l'art oriental ou à la mythologie grecque, et atteint des dimensions exagérées. « La forme, écrit M. Martha, est celle d'une amande ou plus ordinairement d'un cartouche rectangulaire arrondi aux angles. Le plat est une feuille d'or estampé, dont les bords se replient et s'appliquent sur le contour du chaton. » D'ailleurs il ne fait pas de doute aujourd'hui que les Étrusques aient subi successivement en premier lieu l'influence de l'Asie Mineure et de la Lydie, en second lieu celle de la Grèce : aussi les formes de leurs bagues sont-elles très anciennes. C'est l'influence orientale qui a inspiré la gravure en intaille d'un chaton du cabinet des Antiques, chaton représentant un lion et un sphinx affrontés, et ayant dû servir de sceau ; c'est de la même influence que relève une autre bague du musée du Louvre, gravée en intaille également, et représentant un char traîné par un sphinx.

Fig. 88. — Bague en or.

L'influence grecque, au contraire, semble se faire jour dans le chaton d'une bague, obtenu en relief et figurant Apollon monté sur un char que traînent des chevaux ailés. Ce bijou est d'un art plus affiné, et

marque une civilisation plus avancée. Ajoutons que souvent le bijoutier ne se contente pas d'orner le chaton, et grave des figures à ses points d'attache avec l'anneau.

L'usage des fibules, en or particulièrement, ne semble pas remonter avant le vi° siècle, et ne dispa-

Fig. 89. — Fibule d'or.

rut jamais entièrement, laissant la place à l'agrafe. Celles qu'on retrouve dans les tombes appartiennent au type de la fibule *sanguisuga*, c'est-à-dire que la partie opposée à l'ardillon était, dans sa courbe,

Fig. 90. — Fibule d'or.

boursouflée comme une sangsue gorgée de sang. L'ardillon venait se prendre dans une sorte de gaine généralement assez longue, tandis que la courbe, peu développée, devait suffire à retenir les plis de l'étoffe.

Le métal était tantôt uni, tantôt granulé ou filigrané, tantôt chargé, du côté de la gaine de l'ardillon, de figures, lions couchés, sphinx accroupis, fleurs aux pétales développés. La plus belle fibule que l'on connaisse est celle du Louvre, qui provient d'une tombe de Chiusi. Son décor est compliqué et d'une extrême finesse; de plus la gaine où vient se prendre l'ardillon est terminée par une boule et un appendice en rosace. Mais elle est peut-être d'une date plus récente qu'on ne le pense généralement : c'est un joli bijou, antérieur cependant à la fibule du Musée Britannique, qui porte des lions debout et accroupis sur la gaine.

Nous ne parlons pas, à dessein, de fibules de plus grandes dimensions qui entrent plus dans les éléments d'un harnachement que dans la bijouterie de parure.

Si maintenant nous considérons d'ensemble toute la bijouterie étrusque, nous sommes amené à penser que si habiles que soient les auteurs, ils n'ont rien inventé de nouveau : l'imitation, quelque parfaite qu'elle soit, est flagrante, et retire aux Étrusques le mérite de l'originalité; mais les Étrusques ont été des ouvriers de premier ordre, et si le goût leur faisait souvent défaut, si la mode les obligeait à se charger de bijoux, les pièces, prises isolément, n'en sont pas moins souvent des œuvres d'un art décoratif étrangement séduisant.

CHAPITRE V

ROME

Lucien, l'écrivain grec si extraordinairement spirituel, a critiqué violemment chez les dames romaines le luxe de la parure, et M. Fontenay cite de lui quelques lignes qui nous renseignent, à défaut des bijoux perdus.

« Que dirai-je, lisons-nous, de leur luxe ruineux, de ces pierres précieuses qui pendent à leurs oreilles et valent plusieurs talents; de ces serpents d'or roulés autour de leurs poignets et de leurs bras? Une couronne de *pierreries des Indes* ceint leur tête, et leur front luit étoilé de mille diamants. Des colliers d'un prix immense descendent de leur col. L'or est condamné à ramper sous leurs pieds. »

Le goût des dames romaines s'était donc laissé influencer par les civilisations d'Orient, de Grèce et d'Étrurie, et si l'on en croit Lucien, l'abondance des bijoux portés établissait la situation de fortune;

diadèmes et couronnes chargeaient la coiffure; pourtant on y joignait encore des épingles d'un art très attachant, à en juger par celles que nous voyons au Louvre. L'épingle d'ailleurs n'était pas un genre nouveau, elle était pour les femmes d'un usage indispensable, et l'on prétend même que les hommes s'en paraient également, quand la mode voulait que les cheveux fussent portés longs. Cette mode, venue d'Asie, parait s'être particulièrement développée chez les Ioniens; aussi peut-on suivre assez bien l'histoire de l'épingle, non seulement en Assyrie, et surtout chez les Juifs, non seulement chez les Grecs et les Étrusques, mais encore chez les dames romaines, qui y cachaient des essences parfumées ou des poisons, quand la tige de l'épingle était creuse.

Du type romain il faut surtout retenir, dans la collection du Louvre, l'épingle d'argent à la tête portant une petite figure nue, accoudée contre un hermès, l'épingle au chapiteau formé de glands, une autre en forme d'épée et l'épingle au coq d'argent, d'une expression si vivante. Une épingle surmontée d'un buste a été trouvée dans le tombeau d'une femme chrétienne. Des fibules, quoique de formes très variées, ne s'éloignent pas dans leur forme générale de celle des Étrusques.

Les bagues romaines sont très imitées de l'art étrusque et italo-grec. Dans la collection du Louvre, voici un anneau ouvragé, dont le chaton est rem-

Fig. 91 à 96. — Épingles et fibules romaines.

placé par un nœud herculéen, fait d'un fil double l'un uni, l'autre cordelé; aux endroits où les courbes du nœud le permettent, le bijoutier a semé de petites boules d'or d'un effet aussi heureux qu'imprévu.

Voici une autre bague d'une fantaisie charmante : de l'anneau simple, quant à la partie postérieure, s'échappent trois anneaux qui forment la partie antérieure, et doivent leur éloignement à la largeur des trois chatons accolés dans le sens de la hauteur, et garnis chacun d'une pierre précieuse. Le même principe de décoration, mais plus lourd d'effet, se trouve multiplié dans une bague dont la face ne comporte pas moins de cinq demi-anneaux, enrichis de deux saphirs alternant avec trois grenats.

Les chevalières étaient très goûtées, mais elles se compliquaient parfois d'une manière disgracieuse. Il

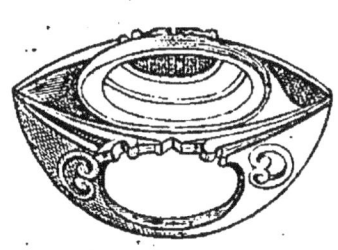

Fig. 97.
Anneau figurant un œil.

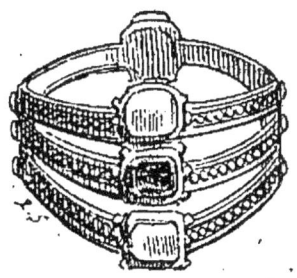

Fig. 98. — Bague
à triple chaton (Louvre n° 505).

faut citer cependant deux bagues qui sont d'un style curieux, quoique lourd; c'est d'abord une chevalière massive, dont l'ouverture à passer le doigt prend la forme d'un étrier à cause de l'ampleur du chaton

ovale, gravé en creux et pouvant servir de sceau ; une autre, dont le chaton tournant sur un axe offre la figure d'un œil, et est une amulette contre la fascination. Notons encore une bague aux bustes de Proserpine et de Cérès, dressés sur les boucles de métal, qui forment la partie antérieure de l'anneau.

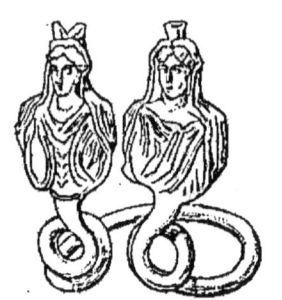

Fig. 99. — Bague ornée de deux bustes.

Le bracelet figure au premier rang des bijoux chez les Romains. Si l'on se rappelle qu'ils le portaient au bras droit, tandis que les Sabins le portaient au bras gauche, on est amené à penser que le bracelet devait avoir chez eux une autre signification qu'un besoin de parure. On l'appelait *armilla*, et c'était un cercle d'or ou de bronze qui se répétait plusieurs fois. Nous allons voir que plus tard, les dames romaines se prêteront davantage à l'usage du bracelet, tandis qu'il ne sera plus chez les hommes qu'un signe de distinction, une sorte de décoration accordée en récompense d'une action d'éclat ou d'un service national ; alors le bracelet d'or sera plus ténu, et les hommes le porteront sur la poitrine, attaché à une chaînette.

Les femmes romaines eurent le goût du bracelet, qui prit plusieurs noms suivant l'endroit où elles le portaient ; et suivant cette place, le bracelet devait avoir une forme et une dimension spéciales. Au poi-

gnet c'est un simple cercle d'or, mince, rappelant les porte-bonheur d'aujourd'hui ; on l'appelait *dextrale* ou *dextrocherium*, parce que le bras droit en était paré. Entre le coude et l'épaule, une spirale monte, pressant d'une étreinte élastique la partie charnue du bras : c'est le *spinther*. A l'autre poignet, des pendeloques sont attachées par une petite chaînette : c'est le *spathalium*; enfin un anneau d'or ou d'argent est porté au-dessus de la cheville, au bas de la jambe, c'est le *compes*. Mais tous ces bijoux, dont la facture était élégante, étaient désignés sous le nom général de *armilla*. Il faut ajouter que le *compes* n'était guère porté que par les plébéiennes et les danseuses, dont les robes ne descendaient pas jusqu'à terre comme les robes des matrones. Les bracelets romains ont été faits, en dehors de la spirale d'autrefois, dont le goût ne s'était pas complètement éteint, d'un cercle d'or plus souvent creux que massif et non fermé. Chaque extrémité était ornée d'une tête de serpent ciselée. La conformation de la langue de ces serpents laisse supposer que le bracelet pouvait à volonté être fermé à l'aide d'un anneau ajouté. Le Louvre en possède un autre plus original comme conception : il est également ouvert, et, porte deux têtes de serpents, mais le cercle en est fait de deux gros fils d'or pleins et tordus l'un autour de l'autre.

Dans un bracelet du musée des Offices, nous retrouvons les mêmes têtes de serpent aux extrémités

d'un double anneau d'or aplati en forme de ruban, et retenu par deux coulants de fil de même métal, qui permettent d'élargir ou de rétrécir à volonté le passage du poignet. C'est là un bijou très curieux et dont la conception a eu son écho jusqu'aux temps modernes. D'ailleurs l'or se prêtait à ces enroule-

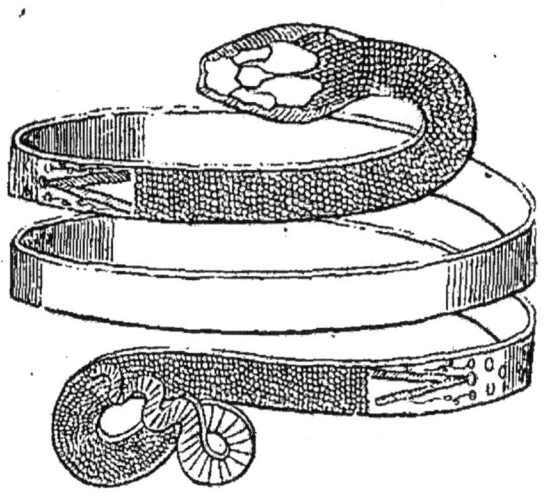

Fig. 100. — Bracelet d'or trouvé à Pompéi.

ments lorsqu'il était employé en fils pleins, et le Louvre possède un de ces fils, terminé par une tête de serpent, et que l'on pouvait rouler autour du bras suivant le caprice de celle qui le portait.

C'est le même principe que l'on trouve dans un bracelet d'enfant, également au Louvre; un anneau double en spirale : à l'une des extrémités se trouve une tête de serpent, que continue sur une partie du premier anneau un cordelet finement travaillé.

Enfin, après ces bijoux qui révèlent un art très près de la perfection, le goût s'altère, la fabrication

s'alourdit et l'on arrive au II^e siècle avec le gros bracelet d'or creux, conservé au musée de Lyon, et qui voudrait, à travers sa fabrication banale, garder un peu du beau caractère d'où la tradition le fait procéder. Il y a plus d'élégance dans un bracelet du Cabinet impérial de Vienne, découpé à jour et où

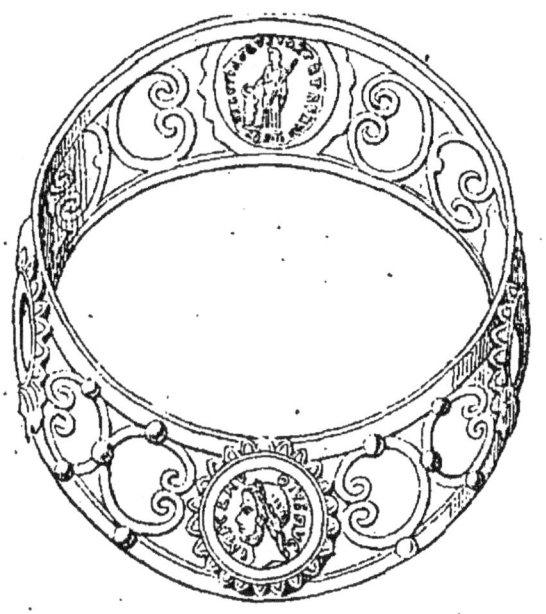

Fig. 101. — Bracelet d'or romain avec médailles enchâssées.

sont enchâssées des médailles d'empereurs des II^e et III^e siècles. Ce bracelet, de grande dimension, était fait pour être porté au haut du bras.

Les anneaux et les pendants d'oreilles romains ont suivi une curieuse évolution. On n'oserait pas dire que les bijoutiers ont innové dans la forme et dans le détail, et cependant on ne peut refuser aux différents types qui nous sont venus d'eux une certaine part

d'originalité. C'est au Louvre encore que nous irons chercher des documents intéressants. Voici un grand anneau d'argent non fermé : toute une partie, limitée par deux cordelets, est garnie d'un perlé régulier, la partie inférieure portant deux anneaux jumeaux où peuvent s'accrocher des pendants.

En voici un autre qui dessine un croissant aux cornes rapprochées : la base renflée porte un passant en forme de socle ; de chaque côté de ce passant s'en trouvent deux autres, terminés par une sorte d'éperon arrondi.

Fig. 102. *Crotalium*.

Il y avait un type de pendants d'oreilles qu'on désignait sous le nom de *crotalium*, parce que, d'après Pline, chaque mouvement de la tête faisait rendre un bruit aigu aux perles dont il était composé et qui se choquaient l'une contre l'autre. La collection Castellani en renfermait trois paires, dont une constituée par un grenat cabochon, pris dans un croissant d'or et complété de deux pendeloques d'une pâte de verre bleuâtre.

Plus tard, on fit des anneaux d'un fil assez mince auquel était passé un pendant, parfois aplati et d'une jolie simplicité. Il faut enfin signaler une boucle portant deux petits poissons auxquels le mysticisme chrétien prêtait une signification, et les boucles funéraires, faites de feuilles d'or estampé et d'une

légèreté économique. La décadence amena des lourdeurs dans la fabrication des boucles et pendants d'oreilles, comme elle en avait amené dans la fabrication des bracelets. Le bijou devint alors ou trop long, avec ses glands de chaînettes aggravées de nœuds et de boules, ou trop lourd, comme on le voit dans une boucle du Louvre dont l'une des branches porte une sorte d'ovule filigrané, et à laquelle est suspendue une médaille d'or.

A côté de ces bijoux, il convient de rappeler que les boucles avec pierreries étaient recherchées des dames romaines et d'un style assez voisin des bijoux italo-grecs, si l'on en croit une boucle en cornaline et grenat du Louvre, et d'autres garnies de pierres imitant l'émeraude et le grenat, du musée Poldi-Pezzoli, de Milan.

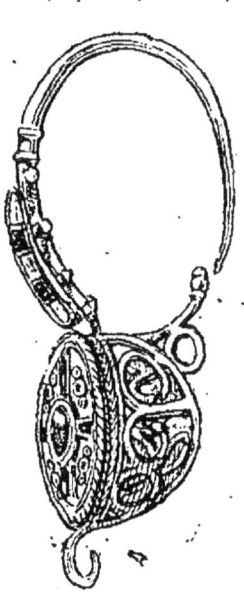

Fig. 105.
Boucle d'oreille,
or et pierreries.

Nous avons réservé pour la fin de ce chapitre les bagues aux époques de l'empire et de la décadence, parce que c'est le genre qui nous a laissé les spécimens les plus beaux de la bijouterie romaine, comme cette bague en or du Cabinet des Antiques, aux deux têtes de serpent affrontées.

Le goût s'était porté du côté des bagues pouvant servir de sceau; des bagues sigillaires, et de nombreuses pierres gravées nous montrent à quel degré

de perfection l'ouvrier romain était parvenu. Cette étude rentre, à notre grand regret, dans l'histoire de la glyptique plus que de la bijouterie, mais nous nous reprocherions de ne pas signaler en passant les types conservés de ces bagues, où les gemmes de toute nature étaient étroitement serties dans le métal.

Fig. 104 à 106. — Bagues romaines.

Quelques-unes ont plusieurs chatons garnis de pierres gravées. Une bague du Musée britannique, en forme de chevalière, montre une curieuse application d'émail bleu et blanc sur le chaton, incrusté d'or, comme on l'eût fait sur pierre.

Les fouilles opérées à Pompéi en ont fait connaître d'autres, où s'affirme la décadence; ainsi les bagues de fiancés, formées de deux anneaux jumeaux et portant une pierre précieuse dans chaque chaton, saphir et rubis cabochon, par exemple; ou les bagues votives d'amitié, comme celle de la collection de Luynes, formée de deux anneaux réunis par un fil d'or passé en lacet, et portant sur les deux chatons une inscription grecque. Cependant toutes les bagues de fiancés

n'étaient pas formées de deux anneaux : il y en a une, au musée de Naples, qui se rapprocherait assez de nos alliances modernes, si la face antérieure ne se renflait pas en forme d'un chaton, où se trouvent sous un nœud, et entre deux initiales, deux mains unies.

Mais passons à l'examen d'autres bagues qui semblent surtout provenir du bas-empire. Le musée des Offices, à Florence, en possède une connue sous le nom d'*anneau de l'empereur Auguste*, en or massif, très lourde de forme, et dont le chaton est occupé par un onyx où un sphinx est intaillé. Le Cabinet des Antiques en possède une tout au moins bizarre : l'anneau est d'or et le chaton triple retient deux saphirs et un grenat cabochon.

Notons dans la même collection une bague en or avec des saphirs sertis sur l'anneau et un rubis cabochon très en relief sur le chaton ; une autre bague en or, de forme octogonale, au chaton formé de fils d'or contournés sertissant une turquoise cabochon ; une autre encore en or dont les côtés voisins du chaton sont ciselés et percés à jour, et dont le chaton épouse un *quinaire* d'or de Maximin Ier suivant les uns, d'Alexandre Sévère suivant les autres ; on s'accorde cependant sur la date de 235 de notre ère.

CHAPITRE VI

LA GAULE

Avant de passer à l'étude des bijoux gallo-romains, et même de suivre les bijoutiers latins à travers les siècles de la civilisation byzantine, il nous a semblé plus conforme à l'ordre chronologique adopté jusqu'ici, d'étudier de suite la Gaule avant la conquête romaine et les bijoux qui nous ont été rendus par les fouilles; car il y a là toute une civilisation antérieure, d'un intérêt très certain.

A ces époques lointaines, très longtemps même avant notre ère, les rivières de la Gaule roulaient de l'or en grande quantité, et les bijoux étaient, quant au métal, d'un luxe et d'une richesse inconnus ailleurs. Aussi le bijou par excellence était-il en Gaule le collier, c'est-à-dire celui qui employait le plus de métal, et l'on sait que le *torques* — ainsi nommait-on le collier rigide des Gaulois — pesait parfois plus de 600 grammes, parfois encore, comme celui dont

parle Tite-Live, plus de 1 600 grammes. Enfin l'on sait que la Gaule fit à Auguste, comme affranchie nationale, présent d'un torques gigantesque qui ne pesait pas moins de cent livres romaines, soit 52 kilogrammes, au bas mot. Nous parlons là, bien entendu, de l'époque de la Gaule, et non d'une époque plus ancienne encore où l'homme des cavernes se contentait pour parure de pierres ou de coquillages enfilés en colliers.

Les torques, cependant, n'étaient pas toujours d'or, et les chefs, car cette parure convenait aux guerriers, les chefs portaient souvent un torques de bronze. Les Romains, quand ils voulaient représenter un Gaulois, ne manquaient jamais de lui mettre au cou un collier semblable. C'était un anneau de cou, plus qu'un collier, d'origine gallo-grecque, ce qui explique pourquoi ceux qui ont été découverts dans les cimetières de la Marne et portent une décoration variée, trahissent presque tous l'inspiration grecque; ce qui explique également pourquoi ce bijou s'était répandu chez les peuples du Bosphore cimmérien, comme le prouvent les colliers du roi et de la reine de Koul-Oba, deux colliers d'or massif conservés au musée de l'Ermitage et présentant un très grand intérêt de curiosité.

On y retrouve le principe bien gaulois des gros fils de métal tordus, et parfois façonnés de longues canelures; et si l'on considère que des colliers et des bra-

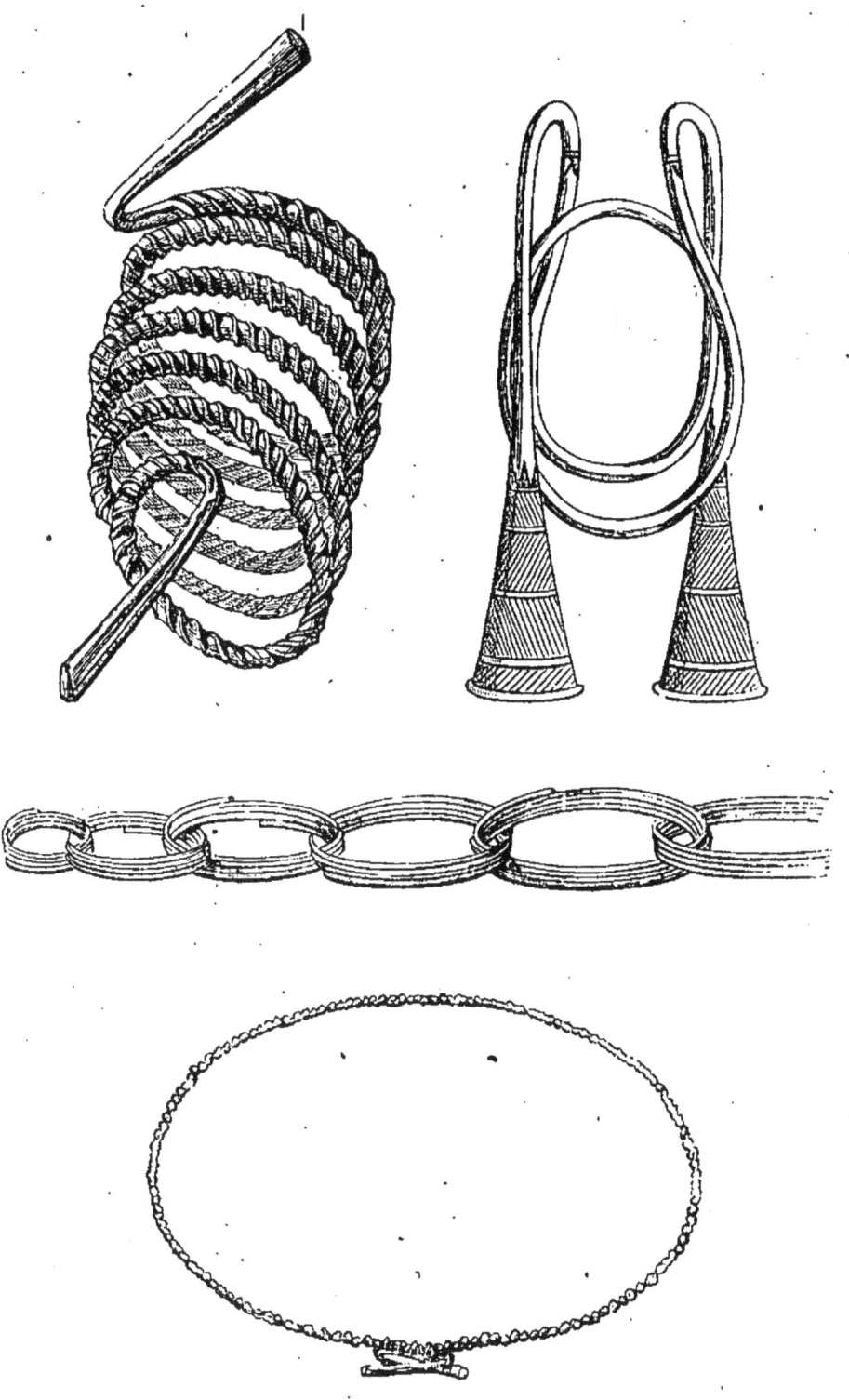

Fig. 107 à 110. — Bracelet, ceinture, chaîne et torques gaulois.

celets de ce genre ont été découverts aussi bien en Gaule et en Armorique que sur les bords du Bosphore, et même, dans le nord, aux pays scandinaves, on est amené à penser que la civilisation

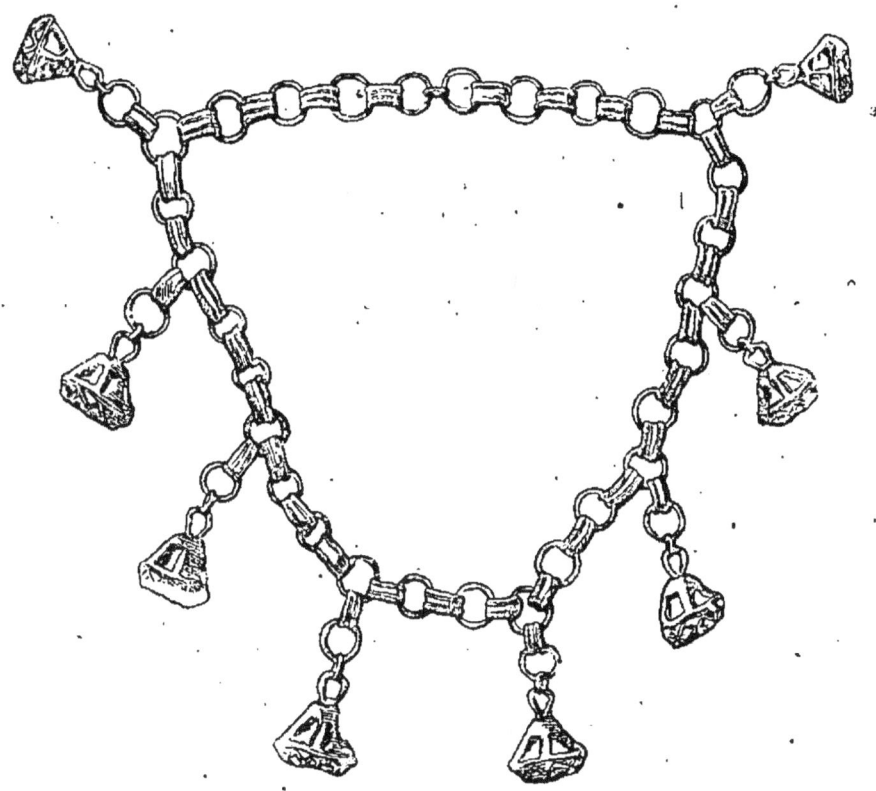

Fig. 111. — Chaîne d'ornement.

gauloise avait eu son retentissement dans toute la vieille Europe.

Les torques ne se portaient pas unis, surtout lorsqu'ils étaient en bronze; ils étaient gravés de traits parallèles de zigzags, de petits ronds; quelquefois on y suspendait par des anneaux grossièrement travaillés des perles d'ambre, des rondelles de verre et

de pâtes de verre de couleur, et des coquilles et d'autres ornements de bronze et de fer. Cela se comprend si l'on se rappelle que les torques étaient particulièrement portés par les guerriers, tandis qu'aux femmes et aux enfants étaient réservés surtout les colliers souples que le latin désigne du nom de *monilia*. On possède des échantillons intéressants de ces bijoux. Le musée de Saint-Germain est assez riche en torques de bronze, de dessins peu variés et terminés par des tampons, des pommes de pin ou une sorte de tulipe. Le Cabinet des Antiques en a un de 1 m. 30 de longueur, qui fait hésiter sur le rôle qu'il devait jouer: était-ce un collier à deux tours, ou une ceinture? Il est d'argent et tordu en une corde de cinq gros fils de métal.

Le musée de Cluny en possède un en or, qui fut trouvé à Cesson (Ille-et-Vilaine), et qui pèse 389 grammes ; il ne développe pas moins de $1^m,40$ et a été façonné au marteau d'une seule pièce. Il est muni d'un crochet à chaque extrémité, et les arêtes sont d'une netteté parfaite. Bien qu'il ait été trouvé roulé en spirale, il y a de fortes probabilités cependant pour que cet objet ait été non pas un torques, mais une ceinture. Le dessin d'un autre torques de grande dimension, trouvé à Flamanville, près Cherbourg, en fera mieux comprendre l'usage. On voit des ceintures semblables ceignant des guerriers gaulois dans quelques rares représentations. La ceinture était une né-

cessité du costume national, et la facilité d'avoir du métal bon marché aurait fait de cette nécessité un agent du luxe. Les musées possèdent nombre de

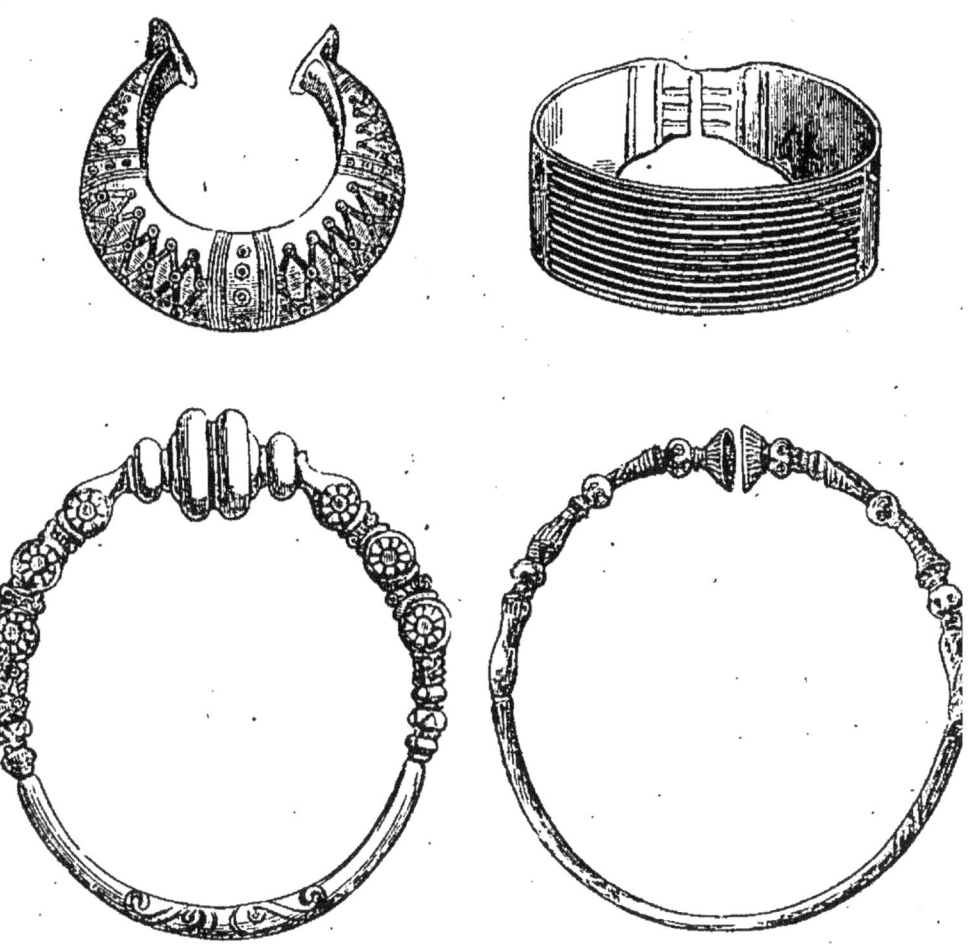

Fig. 112 à 115. — Bracelets en or et en bronze.

fermoirs et de boucles en bronze et alliages d'or et d'argent, qui prouvent que la ceinture était un objet cher à la coquetterie gauloise; il n'y a donc rien d'impossible à ce que parfois on ait remplacé le ruban tissé ou le cuir de la ceinture par une pièce

tout entière en métal. Il est probable néanmoins que des bijoux de cette valeur ne devaient être portés que par de hauts personnages. Nous savons que le torques de bronze était donné aux soldats romains comme récompense.

Plus tard, on remplaça la pièce unique de métal par des pièces de différents dessins enfilés dans un certain ordre ; on mêla même au métal les verroteries et les pierres. Ainsi le beau collier du musée de Saint-Germain, fait de perles d'ambre et de grosses pièces de verre ; ainsi les chaînes de métal aux anneaux passés les uns dans les autres ; on verra plus loin une admirable pièce du Cabinet des Antiques, composée de colonnettes enfilées, et séparées l'une de l'autre par une bélière, portant soit un camée, soit une pièce de monnaie d'or romaine. Mais ce collier-là, tout romain, date du milieu de l'empire.

Les bagues de métal ne semblent pas avoir été un bijou commun chez les Gaulois ; les fouilles de Caranda dans l'Aisne, ont seulement révélé quelques anneaux qui font partie de la collection de M. F. Moreau père. Ils portaient surtout des bagues de verre que leur fragilité a empêchées d'arriver jusqu'à nous.

Les bracelets de verre, au contraire, bien qu'ils fussent également fragiles, nous sont connus par les curieux échantillons du musée de Saint-Germain.

Mais la plupart des bracelets gaulois étaient des cercles ouverts ou fermés, faits de bronze surtout, d'or, et aussi de bois, comme ceux du musée de Besançon, qui furent trouvés dans le Doubs, aux fouilles de la Croix du Gros-Murger. Les bracelets de bronze se portaient par paire; ils étaient tantôt tordus, comme le métal des torques, tantôt cannelés, rayés ou pointillés suivant des procédés primitifs.

Quelquefois l'anneau cesse d'être égal; nous en avons des exemples dans trois pièces de bronze curieuses : l'une est un bracelet de bronze percé de trois anneaux dans l'épaisseur du cercle, alternant avec d'autres anneaux dans le sens inverse; l'autre porte une vague indication de têtes humaines, alternant avec des incrustations de petits émaux; le troisième se complique de nœuds se croisant sur le cercle et épousant la masse, et rappelle certain bijou romain.

Le musée de Cluny possède deux bracelets d'or massif, d'un poids excessif, et d'un travail au marteau des plus remarquables : l'un est fait de trois gros fils ronds tordus, et maintenus dans une sorte de rondelle de boulon, à leur extrémité, par cinq ou six liens de fils de métal. L'autre, plus lourd, est tordu sauf à ses extrémités, et présente du cordelé sur ses arêtes : ils furent découverts tous deux à Villers-Cotterets.

Plus tard, les Gauloises, vers le IIe siècle, se

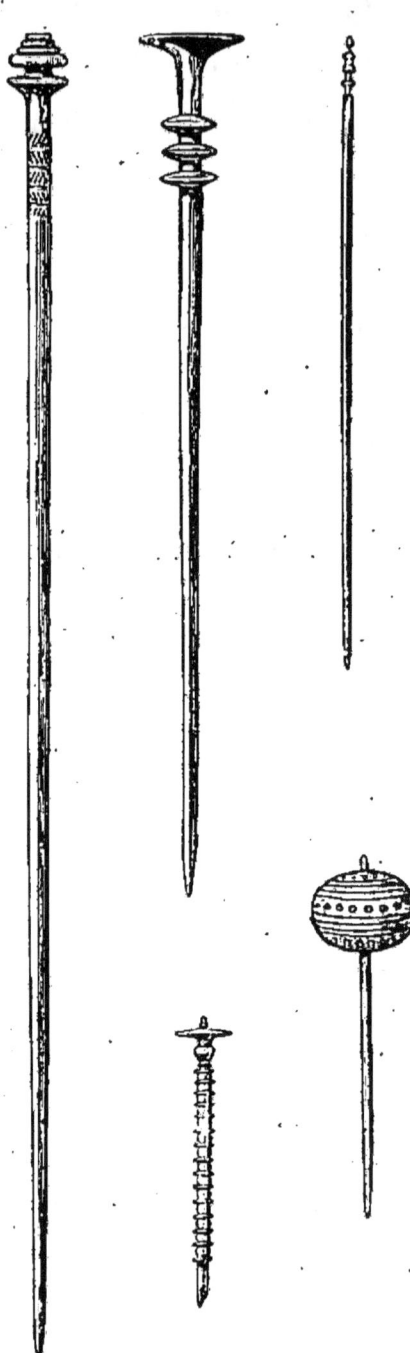

Fig. 116 à 120.
Épingles de toilette en bronze.

laissèrent aller à aimer, comme les dames romaines, les bracelets d'or encadrés de camées et de pierres précieuses.

Enfin, nous devons signaler l'emploi de la lignite pour les bracelets gaulois : mais cette mode ne demeura pas en Gaule, et passa en Angleterre.

Le bracelet, d'après le glossaire gaulois, s'appelait *maniaké* ou *maniakou* : il était surtout porté par les guerriers.

Les épingles, fibules et broches étaient très employées chez les Gaulois. Les épingles sont parfois si courtes qu'on les a baptisées du diminutif d'épinglettes. Le musée de Saint-Germain et les collections particulières, telles que celles de MM. Duquenelle, de Reims, et Desor, de Neuchâtel,

en possèdent de nombreux et rares spécimens. Tantôt la tête est faite d'une petite boule, ou d'une boule plus grosse unie et percée de trous qui permettaient d'y sertir des perles d'ambre; tantôt elle s'arrondit en lentille; parfois elle présente avant d'arriver à l'épingle une série de renflements et de

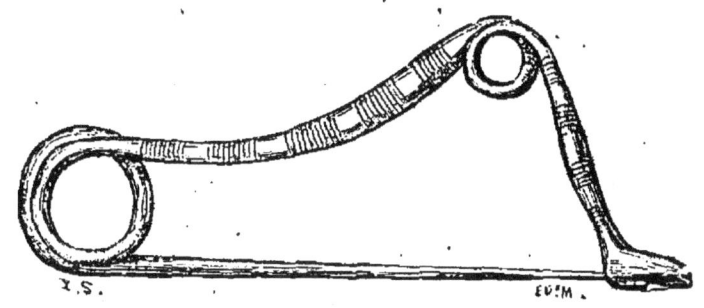

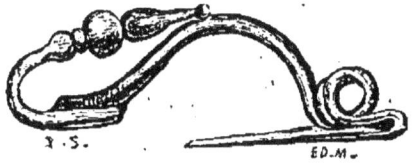

Fig. 121 et 122. — Fibules en bronze.

rondelles; parfois elle affecte la forme d'un cône, ou d'un lis aplati. Elle est dans tous les cas variée à l'infini.

Le métal employé est généralement le bronze.

Les fibules gauloises, de proportions moyennes et d'usage pratique, si l'on en juge par la collection très complète du musée de Saint-Germain, sont originales. Mais la tradition ne s'y maintient pas: le métal s'aplatit à une certaine époque; au lieu de pré-

senter une courbe où se serrait l'étoffe, il offre une plaque qui cache complètement l'ardillon : c'est la broche qui prend naissance.

On fera bien encore des pièces où la charnière et le crochet de la fibule seront apparents, mais la partie

Fig. 123 et 124. — Fibules en bronze à spires.

entière restera aplatie et développée de façon à se prêter à un décor ciselé, ou à des incrustations de pierre et d'émail. Jusqu'en Scandinavie, comme le prouve une fibule en forme de plaque très connue, la nouvelle mode se répand et tiendra contre la fibule antique.

Quelquefois la plaque veut imiter la figure d'un oiseau; le plus souvent elle présente une surface

ronde dans laquelle est indiquée une spirale, ou deux de ces surfaces à côté l'une de l'autre, ou encore, ainsi qu'on le voit dans un curieux bijou du Louvre, quatre spirales formant quatre plaques rondes et unies par leurs derniers tours qui se prolongent et se croisent.

Enfin, il convient de citer encore parmi les bijoux gaulois que les fouilles ont tirés soit de la terre, soit des sépultures, toute une collection d'amulettes, de bulles, de pendeloques, de verroterie, de ferrets, de rondelles, etc., qui ne rentrent pas dans les catégories ordinaires d'objets de parure, et dont le rôle, quant à présent, demeure très vague. Il est probable que certaines rondelles devaient se coudre sur les étoffes, et que les amulettes, verroteries et autres, se portaient en pendeloques aux colliers, aux bracelets, et peut-être aux épingles dont les Gauloises aimaient à retenir leurs chevelures.

CHAPITRE VII

LES GALLO-ROMAINS

Les bijoux gallo-romains, sans être d'un art parfait, sont souvent d'une très heureuse harmonie, et ce que les bijoutiers semblent avoir cherché, c'est le mélange agréable des pierres de couleur avec l'or, et cela avec une préoccupation constante de la symétrie. Les colliers qui sont conservés dans divers musées sont de nature à nous éclairer sur ce point. Les Gallo-Romains firent bien des colliers tout en or : par exemple le collier de mailles estampées du musée de Lyon ; le collier de mouches du musée de Saint-Germain ; le collier trouvé à la Celle, près d'Autun, le collier en boules creuses trouvé dans le cimetière des Lazaristes, à Lyon, et le collier, dans la manière des torques gaulois, qui appartient au musée de Troyes. Mais les meilleurs colliers des Gallo-Romains sont ceux où se mêlent les pierres. On en connaît un où les chaînons d'or auxquels pendent de petits ba-

rillets de pierres vertes alternant avec des chatons de pierres de même couleur; un autre où l'or sertit des pierres brunes, de forme ovoïde au collier et en forme de poire aux pendants ; un autre encore où des petits cœurs en or alternent avec des ovoïdes de pierres violettes, serties dans une monture d'or où pendent des pierres de même couleur, et d'une forme plus allongée; un quatrième est fait de pierres bleues allongées, séparées par de petites boules d'or; dans un cinquième, les pierres bleues, en forme de boules, sont séparées par une petite grenade en or ; dans un sixième, des chaînons d'or retiennent de place en place une double chaîne de pierres vertes et rouges ; ces trois dernières pièces faisaient partie du trésor du coteau de Fourvières et appartiennent au musée de Lyon. Enfin, nous citerons encore un joli collier du musée de Troyes, dont la partie postérieure, formée d'une double chaînette en or, retient par deux palmettes munies d'un crochet, la partie antérieure, où les boules de pierres rouges interrompent de place en place la chaînette d'or, et un collier du musée de Lyon, à chaînettes d'or, où les perles vertes alternent avec des pierres noires. Tous ces colliers sont d'un goût très simple auquel l'art moderne n'a pas dédaigné de faire des emprunts.

Nous avons déjà dit un mot, au précédent chapitre, du beau collier du Cabinet des Antiques, trouvé à Naix dans la Meuse : il est composé de cinq tron-

çons cannelés comme des colonnettes et séparés par des bélières, auxquelles sont suspendus deux camées et six médailles d'empereurs romains dans des encadrements d'or repercé.

Fig. 125. — Collier d'or avec médailles et camées.

Les musées sont très pauvres en bracelets gallo-romains ; M. Fontenay donne cette description d'un bracelet du IVe siècle qui fait partie de la collection de M. Castellani de Rome : « Il est composé de cinq mailles carrées et de six entre-deux. Au centre de la maille, il y a une perle fine ; les quatre autres manquent. Les quatre coins sont faits alternativement à l'une des mailles en saphirs cabochons, à l'autre en émeraudes cabochons. Ces pierres sont serties rabattu. Les chatons carrés qui forment entre-deux sertissent des pierres variées, saphirs, émeraudes, aigues-marines, et sont encadrées d'un fil taraudé jouant le granulé. »

Mais cette pièce rare, qui fut trouvée à Viterbe, appartient-elle bien à la civilisation gallo-romaine? Le caractère me semble plus affirmé, se rapprochant cependant moins de la formule romaine que de la formule gauloise, dans un bracelet trouvé à Mailly, et appartenant au musée de Troyes : un cercle d'or massif, ouvert, aux deux extrémités légèrement renflées en tampons; ainsi que dans un autre bracelet qui fit partie de l'ancien trésor des Lazaristes, et appartient au musée de Lyon. Ce bracelet, fait d'un anneau rayé en spirale, porte à la partie antérieure un chaton-médaillon renfermant une figure de l'empereur Commode.

Nous ne sommes guère plus riches en ce qui concerne les anneaux et pendants d'oreilles, et cependant les Gauloises n'avaient pas été longues à adopter les modes des dames romaines.

Fig. 126.
Boucle d'oreille en or.

Le musée de Saint-Germain conserve deux types d'anneaux qu'on rapporte généralement à l'époque gallo-romaine. C'est d'abord une sorte de double coquille, de double godron strié, en or très malléable, ce qui permettait de relever pour l'entrer dans l'oreille, et de la rabaisser après cette opération, la

petite feuille de métal roulé qui, sans soudure, faisait corps avec le bijou. C'est, ensuite, un anneau de dimensions exagérées, hérissé de petites patères rangées sur deux lignes, et dont les bords sont relevés. Mais en voyant la tige destinée à fixer le bijou à l'oreille, on se demande si les Gallo-Romaines pouvaient bien acheter une parure de si mauvais goût au prix d'un véritable supplice.

Le musée de Lyon possède quelques spécimens trouvés dans le clos des Lazaristes et procédant exactement de la bijouterie romaine : ce sont, d'une part, des boucles à pendants de pierres vertes et blanches, montées sur or et rappelant le genre dit *crotalium* ; d'autre part, des boucles à un seul pendant allongé, de pierres vertes et brunes, également montées sur or, et se rapprochant du *stalagmium* latin ; enfin, comme dernier type, une boucle d'or ronde ornée d'une pierre, avec deux pendants ayant plusieurs pierres chacun ; les pierres de cette boucle sont vertes et noires.

Les fibules et agrafes gallo-romaines présentent un très vif intérêt de fabrication, parce qu'en dehors des pièces d'or et de bronze, nous y trouvons des applications d'émail d'une formule que nous n'avons pas encore rencontrée jusqu'à présent.

Signalons en passant des fibules de bronze gardées au musée du Louvre, et dont l'ardillon est caché derrière la plaque de métal, ainsi qu'une

fibule et une agrafe d'or faite de deux rosaces retenues au vêtement par des chaînettes, et portant un

Fig. 127. — Fibule arquée en forme de plaque.

crochet primitif; et arrivons aux fibules et broches gallo-romaines à décor d'émail.

L'application des pâtes de verres colorées dans l'or,

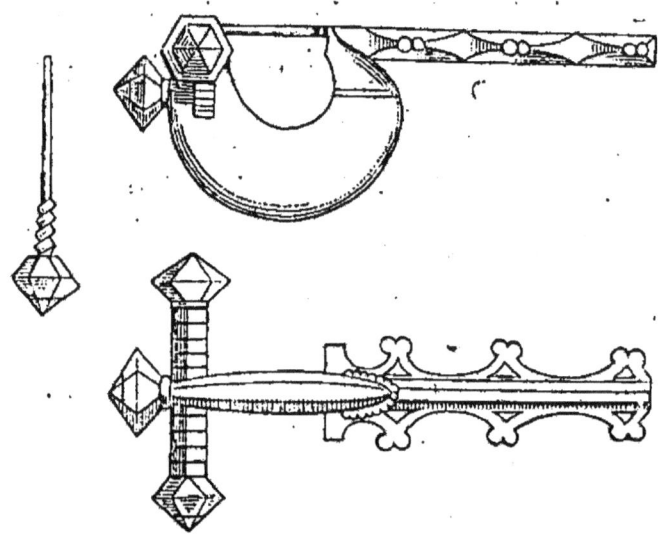

Fig. 128 à 130. — Fibule arquée à vis.

l'argent et le bronze constitue un art essentiellement gaulois; les émailleurs du mont Beuvray, si l'on en croit les historiens de l'émaillerie chez les Éduens avant l'ère chrétienne, pratiquaient cette industrie d'art à Bibracte, à une époque où les Romains n'avaient pas encore envahi la Gaule.

Mais leur fabrication était rudimentaire et ne sortait pas de quelques modèles sans cesse répétés : les Gallo-Romains reprirent cette industrie et la firent leur par les perfectionnements qu'ils y apportèrent. Leurs bijoux se firent alors remarquer par

Fig. 131. — Fibule décorée d'émaux.

le bel éclat des couleurs, et leurs champlevés furent d'un dessin particulièrement heureux. Remarquons en passant que le champlevé diffère du cloisonné en ce que dans le champlevé on creuse le métal même en réservant des saillies à l'avance, tandis que dans le cloisonné on dispose les arêtes après coup, en les contournant autour de la pâte de verre, et en les soudant simplement sur le fond.

Curieuse coïncidence à noter, les trois couleurs dont les Gallo-Romains se plaisaient le mieux à parer leurs bijoux étaient justement celles qui sont devenues nos couleurs nationales. Il n'en faut pas déduire, ce qui serait plaisant, que leur art soit gaulois à cause de cela; mais, à notre avis, c'est par erreur que quelques auteurs prêtent aux Romains l'invention des bijoux émaillés de cette manière. En Gaule, même aux temps de la domination romaine, c'est plutôt l'influence grecque, qui nous semble avoir prévalu; mais en dépit de cette influence les émailleurs avaient gardé les traditions d'une industrie vraiment nationale; ils n'avaient pas à prendre à l'étranger un procédé, mais des modèles pour se perfectionner dans leur art et pour affiner leur goût.

On possède une grande quantité de ces bijoux en bronze incrusté d'or, en bronze champlevé et ornés d'émaux, en bronze émaillé; le musée du Louvre, le musée de Cluny et différentes collections particulières en ont de curieux spécimens. Toutes les formes y sont traitées, et les décors y varient à l'infini : des cercles, des rosaces, des roues, des mailles, des losanges, des carrés aux angles garnis de trèfles, des boucles, des croissants, des amphores, des croix, des poires, des courbes inscrites dans des hexagones aux arêtes garnies de petites boules, et des animaux, oiseaux, cheval, lièvre, lion, cerf, etc.

D'ailleurs cette industrie que nous voyons très vivante chez les Gallo-Romains, nous la retrouverons très florissante entre les mains des bijoutiers mérovingiens, et il ne serait pas déraisonnable d'y voir l'origine de ces jolis émaux bressans qu'on fabrique encore aujourd'hui au Puy-en-Velay et à Bourg-en-Bresse.

Les Gallo-Romains nous ont laissé un certain nombre de bagues de types assez intéressants, et d'inspiration purement romaine, puisque, nous l'avons vu plus haut, les Gaulois ne portaient pas de bagues, si ce n'est des anneaux de verre d'une extrême fragilité.

Les plus caractéristiques des bagues gallo-romaines sont des anneaux de bronze où le chaton est remplacé par une clef. Le Louvre et le musée de Saint-Germain en possèdent de jolis spécimens. Cette clef était destinée à ouvrir de petits coffres en fer, où les Gallo-Romaines enfermaient leurs bijoux, ce qui laisse à entendre que même à cette époque lointaine, la prudence n'était pas une précaution inutile.

Fig. 152. — Anneau à clef

Mais en dehors de ces bagues qui étaient plus des objets d'utilité que des objets de parure, nous connaissons d'autres bijoux qu'il convient de citer dans cette étude des merveilles de la bijouterie.

Voici d'abord un anneau en or, d'une forme étrange et imprévue, qui ne répond à aucune donnée esthétique et se défend par sa bizarrerie : il appartient au musée de Saint-Germain. Voici ensuite, au même musée, une bague en argent, de forme volumineuse, et enrichie d'une intaille représentant un guerrier.

Continuons notre nomenclature, au hasard de la découverte, dans les vitrines de nos antiquités nationales, et retenons :

Une bague en or d'une jolie forme avec gravure écaille en creux, représentant un cheval et des guerriers ;

Une bague en or avec nicolo gris portant gravée en creux l'image d'une écrevisse ;

Une bague en or dont la partie antérieure présente un nœud simple et gracieux ;

Une bague en or dont le chaton en losange placé sur le champ et bordé d'un perlé de métal, porte six rondelles émaillées bleu et rouge ;

Une bague en or à facettes ovoïdes martelée ;

Une bague en or dont le chaton saillant représente, gravé en creux, un saint à cheval et portant une croix ;

Une bague en or dont l'anneau est ciselé de feuilles de palmier serrées dans le bas par un lien : le chaton, très saillant et affectant la forme d'un entonnoir, sertit une pierre décolorée dite pierre de lune ;

Une bague en or faite d'une torsade : le chaton mobile sur son axe est orné de jaspe;

Une bague en or dont le chaton tournant sertit une pierre de lune;

Une bague en or, appartenant au musée d'Angers et faite d'un cercle renflé, au devant duquel, dans deux cartouches retenus par des boules placées en trèfle, on lit le nom des fiancés : *Marco Nivia*. Cette bague a été découverte dans les fouilles opérées aux environs d'Angers;

Une bague en or, appartenant au musée de Troyes, et sur le chaton de laquelle on lit gravé le mot *Heva*; cette bague faisait partie du trésor de Théodoric;

Une bague en or faite d'un cordelé natté, et dont le chaton est remplacé par un nœud ciselé;

Enfin, une jolie bague en or, dont le chaton, de petite dimension, porte un oiseau gravé en creux.

Comme on le voit, la bijouterie gallo-romaine est des plus importantes pour l'histoire de l'art

CHAPITRE VIII

MÉROVINGIENS. — CAROLINGIENS.

Un fait qui frappe tout d'abord quand on étudie les bijoux mérovingiens, c'est que l'or, si abondant chez les Gaulois et les Gallo-Romains, qui le prodiguaient, est devenu rare: on peut même se demander s'il n'y a pas eu des périodes où il a complètement disparu, et l'on trouve d'ailleurs à ce fait une explication et une cause déterminante dans l'invasion de 406 par les Germains. Il faudra donc aux bijoutiers mérovingiens un art ingénieux pour dissimuler la rareté du métal dans les placages, et nous verrons que les placages ne suffisant même pas, le goût se tournera vers un genre de parure autre que le bijou.

Les bagues d'origine mérovingienne sont assez nombreuses, et M. Fontenay pense qu'elles peuvent se ramener à trois types principaux: la bague à grains, la bague à chaton en tambour, et la bague à chaton en entonnoir.

Le premier type procède assez directement de l'art gallo-romain, romain surtout : les grains qui le caractérisent sont placés par deux l'un près de l'autre, ou par trois, en trèfle, de chaque côté du chaton. Le Cabinet des Antiques possède de ce type une bague d'or massif d'un travail grossier ; de chaque côté, sur l'anneau, des fils sont enroulés comme nous l'avons vu dans la première époque des bagues égyptiennes ; le chaton en est fort mal gravé d'une tête, d'une croix et de caractères d'inscription. Le baron Pichon en possède une autre, en or fin, dont le chaton carré et lourd est orné d'un grenat à quatre faces, serti et rabattu, et garni d'une cordelette nattée.

Dans le second type, comme on le voit dans la bague d'argent aux six verres de couleur du musée de Saint-Germain, le chaton affecte le relief d'un petit cylindre d'arête minime ; une autre en or, de la collection du baron Pichon, est plus curieuse encore : cette bague, dont le tambour est garni de colonnettes, était le sceau de Childebert, roi d'Austrasie, et le chaton porte gravé le nom de *Gulfetrude*, fille de Pépin l'Ancien. Cette bague ne remonte donc qu'au viie siècle.

Une bague en or qui appartient à M. Ed. Corroyer, montre la combinaison du tambour et des grains. Le chaton proéminent, où est barbarement gravée une tête de profil, est entouré de huit petites bases triangulaires alternativement basses et élevées sur

chacune desquelles six grains sont comme empilés.

Nous citerons, dans la collection de M. Moreau comme exemple du troisième type, une bague en fer doré à la feuille, au chaton godronné et aux parois côtelées, portant un verre de couleur grenat.

Au musée de Saint-Germain, une bague est ornée d'un chaton carré avec émeraude cabochon sertie

Fig. 133.
Bague à chaton
en tambour.

Fig. 134.
Bague à chaton
en entonnoir.

Fig. 135.
Bague à chaton
en tambour et à grains.

dans une double cordelette, et faite d'un anneau où rampe un sarment de vigne; le chaton d'une autre est enrichi d'un saphir cabochon, flanqué de quatre cabochons plus petits; cette dernière bague, que les auteurs datent du VIIIe siècle, rentre dans la catégorie des bagues épiscopales, dont les chatons à entonnoirs se continueront jusqu'à la fin du XIVe siècle.

En dehors de ces bagues, il convient de citer quelques anneaux très connus, et ne rentrant dans aucun genre. C'est d'abord la bague du roi Ethelwulf (838-858), père d'Alfred le Grand, bague qui affecte la

forme d'un bonnet d'évêque et a été trouvée à Laverstock, dans le Hampshire. Elle fait partie de la collection du British Museum, et est en or aux champs garnis de nielle. Rappelons de suite que le nielle est un alliage fusible de cuivre, d'argent, de plomb, de soufre et de borax, qu'on applique en poudre dans les champs réservés du bijou, et que le feu durcit, en lui donnant une couleur noire. C'est un procédé qui était connu des Romains et qui fut employé par les orfèvres byzantins d'Orient et d'Occident.

Fig. 136. Bague du roi Ethelwulf.

Une autre bague anglo-saxonne, niellée également, porte deux chatons en tambour, ornés des trois grains mérovingiens à l'endroit où ils se joignent à l'anneau.

MM. Baudot et F. Moreau père possèdent quelques bagues en or massif, d'un travail grossier, qu'ornent des émeraudes et des rubis. A signaler encore une bague de fiançailles inspirée d'une forme vue précédemment, un anneau d'or dont la partie antérieure porte en deux cartouches les noms des fiancés gravés en caractères d'inscription; et la bague de saint Loup, archevêque de Sens, mort en 620 : l'anneau est terminé par deux têtes de serpent, de chaque côté du chaton, enrichi d'un gros saphir cabochon.

Cette pièce, qu'on a lieu de supposer authentique, appartient à la cathédrale de Sens.

Les Mérovingiens, pour la raison que nous énoncions plus haut, n'ont pas laissé de bracelets en grand nombre : un seul, trouvé à Pont-Audemer, et conservé au Cabinet des Antiques, mérite d'être signalé. Ses dimensions sont larges, mais son poids

Fig. 137. — Bracelet en or trouvé à Pont-Audemer.

est infiniment plus léger qu'on ne le croirait au premier aspect. Le bandeau central est ajouré et présente un joli dessin. Ses bords, en godrons, sont ciselés avec un goût parfait et varié, faisant alterner les quadrillés avec des feuilles de laurier. M. Fontenay remarque judicieusement que si son dessin, d'une parfaite harmonie, appartient au IIIe siècle, son poids en fait attribuer l'origine à la première époque mérovingienne.

A partir du vi{e} siècle les femmes renoncèrent au bracelet. Pendant toute la dynastie carolingienne, qui s'achève en 987 et plus tard jusqu'au xiie siècle, elles ne portent plus aux poignets que des manchettes de soie brodées d'or et de perles, qu'on appelait *bandes* ou *chasse-bras*.

Nous ne sommes guère plus heureux au sujet des boucles d'oreilles mérovingiennes ; cependant nous savons, par quelques objets qui nous sont parvenus, que ces boucles se bornaient à un type presque unique : un cercle de métal, assez mince, sur le bout duquel était passé le cabochon, ou la pierre taillée à facettes géométriques, et parfois à peine dégrossie. Telle la boucle d'oreille du musée de Saint-Germain, faite d'un cube aux angles abattus qui ne présente pas moins de quatorze faces ; telle encore une autre boucle du même musée, ornée de verres de différentes couleurs apposés.

Fig. 138. — Boucle d'oreille mérovingienne.

M. Moreau père en possède qui sont d'une invention plus délicate : l'une est en argent et cristal de roche taillé ; l'autre, en argent également, présente un fleuron à quatre lobes enrichis « de cinq verres rouges jouant sur paillons et lapidés à plat, celui

du centre étant porté par un chaton légèrement en relief[1] ». Celle du musée de Cluny, qu'on voit à la page précédente, a six faces serties d'or rehaussées par des pierres grenats.

Plus de trace d'émail; l'art des Gallo-Romains va sommeiller à Limoges, où il ne se réveillera qu'au xiie siècle. Les modes changent du tout au tout; le bijou n'a plus sa magnifique expansion des siècles précédents, et les boucles d'oreilles d'Arcy et de Charnay rentrent dans les types que nous venons de voir : une boucle d'or ronde et une pierre précieuse en relief.

Même pénurie pour les colliers. On trouve bien encore dans les sépultures des colliers faits de grains de terre cuite émaillée et de verroterie : un collier en argent trouvé en Vendée est ici reproduit. M. Fontenay dit encore excellemment : « A l'époque mérovingienne, une profonde transformation dans les mœurs nous fait perdre le collier de vue. Il ne réapparaît que sous les successeurs de

Fig. 139.
Collier d'argent mérovingien.

1. Fontenay. *Les Bijoux*, p. 120.

Clovis, alors que, affranchis de toute sujétion à l'Empire, on les vit, eux et leurs femmes, copier la tenue des souverains de Constantinople. Encore n'en trouvons-nous trace que dans les représentations qui en sont faites sur les mosaïques où figurent des colliers de pierreries et de perles. Ceux des princesses sont faits de plusieurs rangs; ils s'étalent sur une espèce de poitrinal en or. »

Nous sommes plus heureux avec les fibules, qui, pendant toute la période mérovingienne, se rapprochent davantage de la broche, et présentent une plaque décorée d'un seul côté.

Le décor de ces plaques ainsi que leur forme indiquent les préoccupations des bijoutiers : le bronze

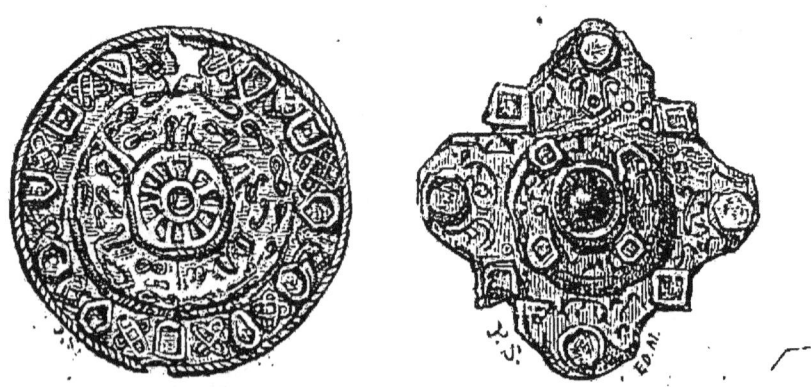

Fig. 140 et 141. — Fibules mérovingiennes.

ou l'argent doré donne un certain éclat, qu'il faut multiplier par un dessin compliqué. La plaque alors présente presque toujours une partie allongée, puis, après une gorge, une partie rectangulaire ou arrondie du côté extérieur. C'est ce que nous constatons :

dans la fibule trouvée sur la poitrine d'une femme ensevelie dans une sépulture mérovingienne : dans la fibule du musée de Munich, trouvée à Nordendorf et dans une autre du même musée, où le métal, habilement travaillé, est enrichi de grenats; dans la fibule du musée de Saint-Germain, qui semble presque avoir subi une influence byzantine.

On trouve aussi des boucles rondes ou carrées, ornées de la même manière.

La fibule fait place également pendant cette période à des agrafes ornées d'une plaque ronde joliment décorée. Le musée de South-Kensington, le Cabinet des Antiques et le musée de Saint-Germain en possèdent de très intéressantes dont certaines parties sont même recouvertes d'émail, suivant le procédé gaulois. Ces agrafes seront caractéristiques dans l'histoire de la bijouterie mérovingienne, comme nous allons le voir en étudiant les ceintures. Le goût des pierreries, qui triomphe à Constantinople, a son retentissement jusqu'en Occident, et les successeurs de Clovis, qu'on le retienne bien, sauront donner à cette mode un éclat d'une extrême richesse. Les fouilles exécutées à la Sablonnière, à Arcy et à Charnay nous en ont révélé des spécimens d'une élégance qui étonne; quelques-unes font partie de la collection du musée de Cluny. Si la fibule s'effaçait devant la broche, l'épingle pour la coiffure devenait plus apparente et se parait d'un luxe inaccoutumé. M. F. Moreau père en possède deux

d'une formule différente : l'une est un long style de bronze dont l'extrémité opposée à la pointe est légèrement arrondie et porte à quelques centimètres de cette extrémité un renflement rectangulaire : toute cette partie est ornée de cannelures. L'autre épingle, moins longue, porte une double chaînette de métal et de perles de verre soufflées, qui se termine par un crochet, destiné à retenir soit un pli d'étoffe, soit un bandeau.

Enfin la même collection renferme quelques épingles plus courtes dont la tête devait imiter une tête d'oiseau, ou s'arrondir en boule hérissée de grains. Mais ces bijoux, trouvés avec d'autres dans les fouilles de Charnay et de Caranda, rentrent davantage dans la banalité d'une production industrielle. Vers la fin du v^e siècle, la coiffure se complète souvent d'un diadème, qui prend une forme droite, et qui joignant ses deux extrémités derrière la tête, devient une véritable couronne, faite de plaques légères en bronze sur lesquelles le bijoutier a gravé des ornements symétriques.

Les Mérovingiens donnèrent dans leur costume une grande importance à la ceinture : c'est là qu'ils suspendaient leurs breloquiers, et aussi des instruments indispensables de toilette,

Fig. 142. Épingle de coiffure.

Fig. 143. — Boucle de bronze.

Fig. 144. — Boucle d'argent.

Fig. 145. — Boucle de bronze.

BIJOUX MÉROVINGIENS ET CAROLINGIENS.

peigne, miroir, ciseaux, etc. Rien d'étonnant que le luxe se soit glissé dans ces ceintures, sous forme de plaques, de boucles, de rondelles à suspendre les objets, etc.

Les plus belles plaques de ceintures (il en reste quelques-unes, très détériorées, au musée de Saint-Germain, au musée de Cluny et dans les collections particulières, comme celle de M. Moreau), les plus belles plaques de ceinture étaient en fer incrusté d'étain. L'étain a disparu de presque toutes, mais nous savons, par une savante étude de M. Germain Bapst sur l'étain, quel rôle important ce métal a joué à certaines époques de l'histoire du bijou.

On connaît aussi des fermoirs de ceinture en bronze, comme celui du musée de Saint-Germain, qui peuvent

Fig. 146. — Agrafe d'argent mérovingienne.

bien être d'origine burgonde, ou le fermoir visigoth du même musée, dont la plaque porte profondément gravée en traits naïfs la figure de Daniel dans la fosse aux lions, et celle d'Abacuc, le huitième des douze prophètes d'Israël.

On retrouve également, dans d'autres plaques de

ceinture, le goût des Mérovingiens pour les incrustations de métal avec des grenats et des morceaux de verre cabochon. Le musée de Saint-Germain possède quelques boucles de bronze ornées de verres de couleur, qui révèlent un art sincèrement décoratif, et il est évident que l'ouvrier qui a exécuté la boucle du musée de Cluny en or avec grenats sertis est un artiste de valeur.

Fig. 147. — Agrafe de fer damasquinée d'argent.

D'ailleurs, après le VIe siècle, dit M. du Cleusiou, « l'influence du judéo-christianisme de saint Jean, qui dominait dans tout l'Orient, s'implanta pour des siècles à la cour des rois de France. Toute lumière pour eux vint alors de Constantinople, et par conséquent, en fait d'art, l'art byzantin, dans les hautes sphères, fut considéré comme le seul admissible. De par le goût des souverains, il devint l'art officiel et régna seul en maître chez nous, jusqu'au milieu du XIIe siècle. »

L'époque des Carolingiens ne nous apporte rien ou presque rien de nouveau pour l'histoire des bijoux : sa contribution est plutôt restrictive qu'imitative. Le

collier va disparaître presque complètement, les femmes ayant adopté des guimpes couvrant à ce point le cou, que le port d'un collier soit rendu impossible. Il est vrai que pour les hommes, le collier fut remplacé

Fig. 148. — Reliquaire de Charlemagne.

par une chaîne destinée à porter un reliquaire, comme l'indique un dessin du Cabinet des Antiques, qui représente le reliquaire offert à Charlemagne par le calife Haroun-al-Raschild, et renfermant un morceau de la croix et une épine de la couronne du Christ. Ce reliquaire devait être même singulièrement riche avec ses saphirs et ses grenats cabochon.

CHAPITRE IX

LE MOYEN AGE DU XIe AU XVe SIÈCLE

Le moyen âge a fourni d'admirables éléments à l'histoire de l'art décoratif : pendant des siècles nous suivons son expansion. L'architecture religieuse sert de marraine à l'orfèvrerie d'église, qui fournit des pièces d'une incomparable richesse; mais dans tout cela la bijouterie s'efface presque.

La fibule, qui s'était transformée en broche, devient au VIIIe siècle le fermail, qui n'est autre que la boucle romaine de la décadence; seulement la partie décorative du bijou est parfois ronde, en forme d'un anneau bourrelé, et l'ardillon occupe le milieu et partage en deux le bijou, qu'il ne dépasse d'aucun côté. Le Louvre en possède deux conçus dans cette formule, l'un, du XIIIe siècle, est en argent niellé et doré; l'autre, du XVe siècle, est également en argent niellé et doré, mais la décoration en est plus cherchée et plus riche. On voit ici reproduit un fermail

en électrum orné de filigranes et de pierreries, de la collection de M. Victor Gay. Il est du xiiie siècle.

Un autre fermail, du musée du Louvre, se rapproche davantage de la broche : il est de forme arrondie, présenté dans le sens d'un losange aux

Fig. 149. — Fermail du xiiie siècle.

angles abattus, en argent émaillé et doré. Le milieu est occupé par une scène où l'on voit un personnage debout couronner un autre personnage agenouillé devant lui. Ce joli bijou, à l'émail translucide, est du xive siècle.

Nulle part on ne s'occupe du bracelet, remplacé par une sorte de manchette sur laquelle sont cousues des pierreries, et que pour cette raison on appelait *manique* ou *manicle*; c'est de ces manicles sans doute que Rabelais parle lorsqu'au chapitre LVI de *Gargantua*, au sujet du vêtement des religieuses de

Thélème, il dit : « Les jartières estoient de la couleur de leurs bracelletz, et comprenoient le genoul au dessus et dessoubz. » Plus loin il cite les bijoux dont se complètent leurs parures, et la liste en est restreinte. « Les patenostres, dit-il, anneaulx, jazerans, carcans, estoient de fines pierreries, escarboucles, rubys, balays, diamans, saphiz, esmeraudes, turquoyzes, grenatz, agathes, berilles, perles et unions d'excellence. »

Le *jazeran* ou jazeron était une chaîne d'or à anneaux très fins, le carcan une forme spéciale de colliers, dont nous nous occuperons dans la suite. Mais le bijou est moins répandu. Peut-être faut-il en chercher la raison dans le goût des Byzantins pour les pierreries, ces pierreries qu'ils préféraient coudre sur les étoffes, comme une semée de lumières étincelantes. Ce goût s'était répandu en Occident, en même temps que le métal se faisait plus rare. Et, en ce qui concerne le bracelet, on peut douter que les bracelets d'or à cabochon de saphir conservés au musée de Pesth soient bien du xive siècle. L'attribution qui les donne à Marie, reine de Hongrie, nous paraît hasardée, quand nulle part, dans les livres ou dans l'estampe, nous ne trouvons trace de ce genre de bijou.

A partir du xive siècle, ce sont les dames qui mettent des bracelets d'or aux bras des hommes, des bracelets qui doivent être portés, même sous

l'armure, au bras gauche, et sont le gage tenu discret des serments de fidélité.

Mais, dès la fin du xv^e siècle, les femmes en ont généralement repris l'usage. D'ailleurs une première renaissance pour le bijou se produit à cette époque : le métal apparaît de nouveau, on lui invente des formes, on lui donne des rôles, non pas inconnus, mais depuis longtemps oubliés, dans la parure.

Grandes dames et bourgeoises se défont de la manière de sobriété dont leur costume avait longtemps témoigné, et le luxe prend des aspects variés et multiples. Toute l'ardeur dépensée par les orfèvres pour donner aux objets du culte une richesse qui correspondit à l'intensité de la foi, va se tourner peu à peu du côté des objets profanes, et les bijoutiers auront désormais de belles inspirations sans toutefois que la joaillerie religieuse ait à se plaindre d'être délaissée. Un poète qui fut écuyer de Charles V et de Charles VI, Eustache Deschamps, mort en 1422, a pris soin de nous conter par le menu, quels sont les bijoux qu'une femme veut avoir dans ses coffrets, pour s'en parer à loisir. « Il faut, écrit-il avec une pointe de gaité,

> Aux matrones,
> Nobles palais et riches trônes,
> Et à celles qui se marient,
> Qui moult tôt leurs pensers varient,
> Elles veulent tenir d'usage
> Vestements d'or, de draps de soye,

> Couronne, chapel et courroye
> De fin or, espingle d'argent;
> Puis couvrechiefs à or batus,
> A pierres et perles dessus.
> Encor vois-je que leurs maris,
> De Reims, de Rouen et de Troyes,
> Leur rapportent gant et courroyes,
> Tasses d'argent et gobelets,
> Avec bourses de pierreries,
> Coulteaux à imageries,
> Espingliers taillés à émaux.

Et cela ne suffit pas encore : elles réclament

> Pigne et miroir d'ivoire
> Et l'estuy qui soit noble et gens,
> Pendu à chaines d'argent;
> Heures missal me fault de Notre-Dame,
> Qui soient de soutil ouvraige,
> D'or et d'azur, riches et cointés,
> Bien ordonnés et bien pointés
> De fin drap d'or très bien couvertes,
> Et quand elles seront ouvertes,
> Deux fermaux d'or qui fermeront.

Comme on le voit, une fortune pouvait aisément passer à satisfaire une belle; et les matrones, comme les appelle Eustache Deschamps, devaient se montrer difficiles. Malheureusement si l'orfèvrerie religieuse de cette époque est toujours vivante aujourd'hui, en des pièces d'une rare beauté, les bijoux en matières précieuses ont disparu, ou se sont modifiés, entre les mains de leurs propriétaires successifs. Il nous en reste pourtant quelques-uns que nous allons passer en revue.

Les bagues nous offrent un joli tribut, et pour mieux les étudier d'ensemble, pour mieux saisir les modifications lentes qu'elles vont subir, nous avons

Fig. 150.
Bague sacerdotale.

cru devoir en retenir pour ce chapitre, qui auraient pu trouver place dans le chapitre précédent. Ainsi le Louvre possède une bague sacerdotale du ixe siècle d'un joli caractère. Le chaton figure une petite châsse au toit en forme de pyramide, et garni de grains aux angles. L'anneau est façonné à jour et présente un double biseau. Cette bague est en or massif.

Une bague épiscopale du Cabinet des Antiques mérite aussi d'être signalée; elle est en or massif:

Fig. 151.
Bague épiscopale.

le chaton, en forme d'entonnoir, porte un cachet où sont figurés Jésus-Christ et deux apôtres, ou peut-être, comme on peut le supposer avec les préoccupations de l'iconographie chrétienne de l'époque, les trois personnes de la Trinité. Une autre bague épiscopale, plus récente, et datant de la fin du xie ou du commencement du xiie siècle, qui pourtant se borna à suivre les errements des siècles précédents, appartient au Cabinet des Antiques. C'est un bel anneau en or massif reperçé

et habilement ciselé. Le chaton, qui fait bien corps avec le reste du bijou, porte un saphir ou une améthyste cabochon moins beau toutefois que l'anneau gravé et niellé, provenant de la tombe d'un évêque à Notre-Dame de Paris, qui a été généreusement donné au musée du Louvre par M. Corroyer. Le Louvre possède encore une bague en or fin, fort curieuse, et que l'on connaît sous le nom de bague de saint Louis, bien que son anneau seul peut-être ait appartenu à ce roi. Sur l'anneau en godron, il y a des fleurs de lis réservées dans un champ niellé; le chaton à biseaux porte son saphir, où l'on voit repoussée l'image du roi debout tenant d'une main un sceptre, de l'autre une boule terrestre; ainsi que les initiales S. L. A l'intérieur de l'anneau on a gravé en caractères d'inscription cette mention : « *C'est le sinet du roi Saint Louis.* » Sinet, pour *signet*, a ici le sens de sceau pour les affaires courantes.

Du XIVᵉ siècle le musée de Cluny possède une pièce très rare ; c'est un anneau d'argent dont le chaton est formé de trois carrés superposés en sens différent, de façon que les angles du plus petit soient tangeants aux côtés de celui

Fig. 152.
Bague d'argent
du XIVᵉ siècle.

qui vient après : les angles sont ornés de fleurons formés de quatre grains. Retenons, au même musée.

un anneau, antérieur à la bague précédente, et dont le chaton est occupé par un gros saphir astérie, que quatre griffes assurent dans leur monture.

Fig. 153.
Bague du XIII° siècle.

Pour corriger ce que le chaton surélevé pouvait avoir de disgracieux, un bijoutier avait trouvé au XIV° siècle un décor ingénieux, comme nous le voyons dans une bague de la galerie d'Apollon, au Louvre. L'anneau, assez fort, porte de chaque côté du chaton un dragon qui émerge d'une couronne : l'effet en est heureux ; d'ailleurs, à mesure que nous avançons,

Fig. 154.
Bague du XIV° siècle.

Fig. 155.
Bague du XIV° siècle.

les anneaux que portent les hommes, et qui de plus en plus entrent dans le type et l'utilité des anneaux sigillaires, deviennent non pas plus lourds, mais plus mâles. Ainsi le voyons-nous dans un joli anneau

sigillaire du Cabinet des Antiques. Sur le biseau de l'anneau règne une devise en caractères gothiques, et le chaton intaillé porte un écu timbré d'un casque; ainsi également dans une très belle bague de la collection du baron Pichon, que M. Fontenay décrit attentivement et prend comme type des bijoux de l'époque. « Une petite tête intaillée, écrit-il, sur une calcédoine saphirine en forme de chaton. De chaque côté sont gravés, en caractères gothiques, les mots : S. B. de Turre, ce qui signifie : *Sigillum baron de Turre*. Le chaton et l'anneau, faits d'un seul morceau d'or, taillé largement à la lime, sont admirablement reliés ensemble. Cet effet, obtenu par les oppositions de plans que fournissent les chanfreins en architecture et les biseaux en orfèvrerie, constitue le caractère principal qui s'est manifesté dès la fin du xiiie siècle, ainsi qu'on l'a pu voir plus haut, et jusqu'au xve, et dont les piliers de la cour du Bargello à Florence offrent un type si accompli de rude élégance. On y trouve, comme dans notre bague, le souffle mâle et guerrier de la forte époque qui précédait la Renaissance, en la préparant. » Et il ajoute : « Les travaux à la lime semblent avoir pris alors une importance exceptionnelle et avoir atteint un développement et une perfection précédemment inconnus, car on n'en rencontre aucune trace dans l'antiquité. Nous sommes donc redevables de cette invention aux artisans de la fin du moyen âge. »

Nous réservons, pour les étudier au chapitre de la Renaissance, les bagues dites à *pointes naïves*, et les bagues des Viriot ou Wœriot qui en firent un si merveilleux usage, car s'ils ne sont pas absolument de la Renaissance, ils en ont été les précurseurs immédiats.

Fig. 156.
Anneau pontifical de Sixte IV (xvᵉ siècle).

Mais il nous plait de citer encore deux objets anciens qui ne sont pas des bagues, à cause de leurs dimensions exagérées, mais des sceaux à forme de bagues. C'est d'abord, datant du xiiᵉ siècle, l'anneau pastoral des Visconti, dont l'un, Mathieu, dit *le Grand*, fut vicaire impérial et seigneur perpétuel de Milan en 1295, et encourut plus tard les anathèmes du pape Jean XXII. Sur les côtés de l'anneau on voit un serpent à tête de dragon surmonté d'une couronne.

L'autre est l'anneau pontifical de Sixte IV, et date du xvᵉ siècle. Sur un des côtés sont représentés Adam et Ève, chacun d'un côté de l'arbre de la science défendu, au-dessus duquel les deux clefs de saint Pierre sont croisées et surmontées d'une mitre aux fanons écartés. Le fond est occupé par un grainetis irrégulier.

Si les anneaux furent de mode pendant tout le moyen âge, il n'en fut pas de même du collier, qui subit divers avatars.

Aux environs de l'an 1000, les craintes mystiques qui avaient fixé pour cette date la fin du monde, et l'industrie des superstitions qui avait exploité ces craintes, avaient amené une sorte d'austérité limitée au côté extérieur des mœurs. La vie n'était plus que le temps indispensable et implacablement marqué pour faire son salut et conquérir les béatitudes célestes : aussi s'était-on appliqué à se donner l'aspect de toutes les vertus, et la simplicité en était une qui devait combattre victorieusement la vanité et l'orgueil. De là ces guimpes montantes dont nous avons parlé, et ces capes qui enveloppaient la tête, et ne laissaient à nu que la plus petite partie possible du visage. C'est dans cet état général de pénitence que le xie siècle se vit accueilli.

Les modes conservèrent jusqu'au xiiie siècle cette manière de mortification universelle, et ce furent les hommes qui les premiers reprirent l'usage des colliers. Mais ces colliers ont changé d'aspect : ce sont des chaînes qui s'arrondissent sur la poitrine et pèsent sur les deux épaules; ces chaînes sont un des insignes des chevaliers. Puis à ces chaînes on suspend des médaillons; parfois ces médaillons seront de précieux reliquaires : la foi y trouve donc son compte; plus tard, ils ne sont que des hochets

de coquetterie, en attendant qu'ils deviennent les ordres; la chaîne reprendra alors le nom de collier. Quand la chaîne est simple, les hommes en portent quelquefois plusieurs rangs.

La femme se décide à abandonner la guimpe au xive siècle, et elle reprend l'usage du collier. Mais le bijou qu'elle porte est particulier : c'est un collier étroit qui prend la forme du cou, sans descendre sur les épaules, et auquel elle suspend souvent un petit reliquaire ou un pendant, et ce collier s'appelle un *carcan*. Les femmes, d'ailleurs, ne furent pas seules à le porter, mais alors que les hommes n'en portaient qu'un, les femmes devaient en porter plusieurs, comme l'indique ce passage du *Spécule des pécheurs*, écrit en 1468, et précisant quelle doit être la toilette d'une accouchée pour recevoir les visites de relevailles : « L'accouchée est dans son lit, plus parée qu'une épousée, coiffée à la coquarde, tant que diriez que c'est la teste d'une marotte ou d'une idole. Au regard des brasseroles [1], elles sont de satin cramoisi ou satin de paille : satin blanc, velours, toile d'or ou d'argent, ou autres sortes qu'elle sait bien prendre et choisir. Elle a carcans autour du col, bracelets d'or, et est plus parée qu'idole ni royne de cartes. »

Plus tard, nous verrons le carcan s'élargir, et se composer d'une suite de bijoux à pierres précieuses cabochons.

1. C'était une sorte de camisole aux manches courtes.

Les boucles d'oreilles disparurent pendant plusieurs siècles : après la crise du xie siècle, quand les bijoutiers et les joailliers forcèrent la mode, on ne songea plus qu'à des pièces voyantes où le mysticisme de la foi aveugle trouva à se satisfaire, et c'est alors que l'on multiplia les ceintures garnies de pièces et de boucles incrustées de pierres, et les fermaux de manteaux, ainsi que les *tressoirs*, les chapelets de tête, les *patenostres*, les couronnes, que hommes et femmes portaient avec excès.

Et comme on ne sentait pas la nécessité de porter des boucles d'oreilles, les femmes n'hésitèrent pas, jusqu'à la seconde moitié du xve siècle, à dissimuler leurs oreilles derrière les bandeaux tombants de leurs cheveux.

Chez la femme, la coiffure, du xe au xve siècle, eut en effet une grande importance et une grande variété, depuis le bandeau destiné à retenir le long voile jusqu'au diadème et à la couronne de la plus grande richesse. Mais nous ne pouvons nous attarder longtemps sur ce point spécial, qui est du domaine de la joaillerie. Quelques mots cependant sont indispensables pour ne pas laisser de vides dans notre étude des bijoux.

Au xe siècle le voile était maintenu par un simple ruban qui ceignait le front et la tête : on l'appelait *chapelet*; au xie siècle, on orna ce ruban, on y accrocha des bijoux en forme de cabochon, et peu après on

remplaça le ruban par un cercle plat de métal : ce fut le *tressoir*; en même temps que le voile, les cheveux se trouvaient également maintenus sur la

Fig. 157. — Jeanne de Bourgogne.
(Sur un vitrail de la cathédrale de Chartres.)

nuque par cet objet de parure. Cette mode se poursuivit jusqu'au XIIIe siècle, comme on en peut juger par une figure de Jeanne de Bourgogne, peinte sur une verrière de la cathédrale de Chartres, aux environs de 1240. Il y eut alors des tressoirs où les perles se

mêlaient aux pierres précieuses, avec un luxe débordant, puisque les perles continuaient, comme sortant du tressoir, à se mêler aux deux longues nattes qui pendaient sur le dos, sous le voile de mousseline. A partir du xive siècle, le tressoir s'agrandit par en haut; il se hérissa de pointes, de palmes en forme de trèfles, et s'appela *fronteau* : c'était une sorte de diadème quelquefois de métal uni, quelquefois enrichi de pierres et de perles : les statues funéraires et les pierres tombales de l'époque nous montrent des femmes, reines et princesses, coiffées de fronteaux. Ces fronteaux furent de bon goût, puis on les compliqua de bourrelets, de cornes, de cœurs, de trèfles qui élevèrent sur la tête des femmes, avec l'aide de longues épingles d'argent, de véritables édifices, et dont Eustache Deschamps se raillait spirituellement en ces vers :

Fig. 158. — Marguerite d'Écosse. (1483)

> Vostre affubler est comme un grand cabas :
> Bourriaux y a de coton et de laine,
> Autres choses plus d'une quarantaine,
> Frontiaux, filets, soye, espingles et nœuds,
> De les trousser est à vous trop grand peine.

Enfin, au xive siècle la coiffure se modifie de nouveau : sur le chapeau, ou chapel, on plante le flocart en fil d'or, tandis que le chapel lui-même est tout filigrané, et il faudra que Charles VIII promulgue les lois somptuaires votées par les États généraux de 1485 pour que la mode revienne à des fantaisies moins ruineuses. Nous verrons par la suite si ces lois eurent plus de succès que celles de 1292.

En attendant, du xiie au xve siècle, ce n'est pas seulement sur le fronteau et sur le chapel qu'on place des bijoux, c'est sur les étoffes qu'on coud des pierreries et des copeaux d'or ou d'argent appelés branlants.

Les fermaux prennent des dimensions inaccoutumées, afin de sertir plus de pierres précieuses, dont les clartés étincellent sur le manteau ; les ceintures mêmes s'allongent en dessous de la boucle pour donner plus de place au luxe ; chez les femmes, cette prolongation descend jusqu'aux pieds et est toute constellée de pierres ou de pièces d'or ; chez les hommes, la courroie ne descend que de 30 centimètres. Puis la ceinture se fait tout entière de métal ciselé, argent ou argent doré. Le musée de Cluny en possède une qui est d'un joli dessin et provient, d'après M. Fontenay, d'un travail allemand. Mais, comme on le voit, la bijouterie proprement dite s'efface pour un temps derrière la joaillerie dont l'éclat est particulièrement brillant à la fin du moyen âge.

Fig. 159. — Ceinture. Fin du quatorzième siècle.

CHAPITRE X

LA RENAISSANCE

ITALIE ET FRANCE

Bien qu'il ne s'agisse pas dans ce petit livre de donner trop d'importance à l'expression des théories, la Renaissance a eu un retentissement trop profond dans toutes les créations de l'art, à quelque forme qu'appartinssent ces créations, pour que nous n'en donnions pas la définition, avant d'examiner, en ce qui concerne les bijoux, les merveilles qu'elle nous a léguées.

On a longtemps discuté sur la véritable définition de la Renaissance. Mais la définition était ou trop spéciale, et n'envisageait que certains côtés de cette extraordinaire expansion de fécondité intellectuelle, de cette magnifique et triomphante poussée de génie; ou bien elle devenait trop générale, laissant alors dans l'ombre des détails typiques et des faits caractérisés, de nature à en établir justement l'idiosyncrasie.

En définitive, notre avis est que la Renaissance ne peut pas être rigoureusement définie. Son effort est trop complexe pour en permettre la synthèse rapide : mais ce que nous pouvons faire, c'est définir le résultat, c'est mesurer toute l'ampleur de l'effet produit, et cette définition-là, un savant érudit, M. Eug. Müntz, l'a donnée éloquemment, quand il a écrit, à la fin d'un de ses précieux ouvrages sur la Renaissance : « Ne pourrait-on pas appeler la Renaissance l'antiquité ajoutée à la nature ? »

« Répétons-le à satiété ; ce n'est pas le fait d'avoir copié servilement les modèles antiques qui a donné à la Renaissance la vie et la fécondité : son triomphe vient de ce que cet héritage a été recueilli par les Italiens, successeurs directs et légitimes des Grecs et des Romains, sur les bords fortunés de la Méditerranée, de ce que les Italiens se le sont assimilé, qu'ils en ont fait leur chair et leur sang, de ce qu'une nation moderne si longtemps à la tête de toutes sortes de progrès a repris pour son compte — au prix de combien d'efforts et d'angoisses ! — cet héritage tombé en déshérence, en y ajoutant la vivacité du génie moderne et les conquêtes du christianisme. »

« L'antiquité jointe à la nature », a dit M. Eug. Müntz ; les deux mots sont particulièrement justes, appliqués aux bijoux. Nous allons voir, en effet, surtout dans les bagues et les pendants de cou et d'oreil-

les, des formes souvent reprises de l'antiquité, mais auxquelles un décor nouveau est appliqué : ce décor est la représentation de la figure humaine.

L'attribut décoratif emprunté à la figure humaine, voilà quelle a été surtout, à notre avis, la grande révolution opérée dans le bijou par la Renaissance. Autrefois nous avons bien rencontré, de temps en temps, une figure de quelque divinité païenne, dont la ligne générale se rapprochait de la figure humaine. Dans sa naïveté à représenter ses dieux, l'homme était bien obligé de les façonner à son image : mais dans ces figures-là, il y avait toujours une part de symbolisme, et aussi une formule relevant d'une inévitable tradition. Quand on regarde ces masques ou ces formes assises ou agenouillées que nous avons signalées précédemment, il ne vient pas à l'idée que cela puisse être autre chose qu'une interprétation symbolique des dogmes pratiqués ou des divinités en vénération.

A l'époque de la Renaissance, la figure humaine dépouille le symbole ; elle se présente belle de sa seule beauté, de son harmonie de lignes et de formes, ne voulant pas exprimer autre chose que la figure humaine. La loi de ces religions païennes qui considéraient, surtout en Orient, la représentation de la figure humaine comme un sacrilège, cette loi est désormais lettre morte; et les arts plastiques ont donné de la figure humaine, pendant la Renaissance,

une interprétation vraiment incomparable ; nous verrons que les bijoux ont obéi à l'irrésistible entraînement.

Mais ce serait une injustice de ne pas reconnaître à l'art du moyen âge le mérite d'avoir préparé cette révolution, ou mieux cette évolution. Pendant longtemps les splendeurs de la Renaissance ont aveuglé les historiens au point de leur faire laisser dans l'ombre le gigantesque effort des artistes de l'âge précédent. Parce qu'ils ne rencontraient qu'une collectivité de résultats, ils ne s'y arrêtaient pas, attirés qu'ils étaient par les individualités de la Renaissance. Il était temps qu'on réparât cet oubli, et c'est notre siècle qui s'est chargé de cette haute mission. Nous autres, Français, nous devons nous souvenir que le génie anonyme de l'âge gothique était le génie de la nation tout entière.

Mais revenons aux caractères qui distinguent les bijoux de la Renaissance. Dans le métal naît la forme humaine : un autre caractère a trait à la taille des pierres. C'est au xv^e siècle, lorsque le goût des joyaux était en pleine vogue, que les joailliers semblent s'en être préoccupés.

« Avant qu'on ait découvert, écrit M. Fontenay, les principes définitifs de la taille du diamant, c'est-à-dire le nombre, la coordonnance et l'inclinaison des facettes, il était d'usage pour les grands seigneurs de porter à leur doigt ce qu'on appelait alors des

pointes naïves. C'étaient de beaux diamants naturels offrant exactement la figure de deux pyramides qu'on aurait soudées ensemble par la base, c'est-à-dire d'un octaèdre parfait. » Une fois que la pierre était montée, qu'elle était devenue partie du bijou, un seul côté de la double pyramide était apparent : l'autre était enfermé dans le chaton ; et de ce fait le chaton dut modifier sa forme ; il se fit plus léger, plus gracieux, se prêtant avec plus de simplicité non seulement à sertir et à dégager les *pointes naïves* de diamants, mais encore à retenir les autres pierres dont le goût du joaillier pouvait vouloir garnir ce chaton.

Nous allons voir maintenant par des objets ce que les bijoutiers obtinrent des modifications apportées dans la construction et le décor des bagues, modification dont l'une au moins, la taille en *pointes naïves*, est d'origine italienne, et daterait du milieu du xve siècle.

D'ailleurs, en dehors des pièces appartenant aux collections, comme certaine bague du Louvre, dont le chaton est décoré d'émail noir, nous avons des documents précis sur la mode qui régna pendant plus d'un siècle, de 1420 à 1461, par l'ouvrage de Pierre Wiriot-Wœiriot de Bouzey, qui contient le catalogue de ses œuvres « avec les dernières gravures attribuées à ce maître ou à plusieurs membres de sa famille. »

Les Wiriot-Wœiriot étaient des orfèvres-graveurs lorrains, dont l'origine datait de 1331 et qu'une tradition faisait proches parents de Jeanne d'Arc. Un manuscrit d'Épinal, appartenant à M. Chapellier, et dont M. Jacquot a donné une savante communication à un récent congrès des sociétés de Beaux-Arts des départements, contient d'intéressants documents à leur égard, et les Wœiriot marquent une date trop importante dans l'histoire de la bijouterie française de la Renaissance pour que nous ne nous arrêtions pas à les bien faire connaître.

« Toute la famille en général de messires les Viriot, dit le manuscrit, était sortie originairement du comté de Vaudémont et ensuite divisée en plusieurs branches....

« Celle de messire Viriot de Bazoilles, s'étant établie en la ville et aux environs de Mirecourt, prit le nom de Bazoilles dont ils étaient seigneurs, comme on peut le voir et justifier par les titres de noblesse et gentillesse qui sont entre les mains de messire Jean de Valentin l'aîné, dit de la Roche-Valentin, seigneur de Vitray en Bretagne, chevalier, allié aux messires Viriot de Bazoilles, à cause de damoiselle Marie Viriot de Bazoilles, fille de Jacques Viriot, chevalier, seigneur dudit lieu. Les messires Viriot de Neufchâteau (branches de François Ier et de Charles-Joseph) descendent du frère aîné du père de Jacques Viriot, chevalier, seigneur de Bazoilles, duquel il

est parlé cy-dessus, ainsi et de même que nous, comme nos ayeux l'ont raconté plusieurs fois et transmis à la postérité ; la terre de Bazoilles étant sortie depuis longtemps de la famille et de la branche de messires les Viriot de Bazoilles, par une fille de l'aîné de plusieurs frères de cette branche, qui la porta dans une autre famille. »

Le même manuscrit rappelle que dans leurs armes, les Wiriot portaient une bague à pointe naïve, ces bagues dont ils avaient été les glorieux ouvriers en France : les armes des Wiriot de Lorraine « où tous ceulx de ce nom sont tenus pour bons et anciens gentilshommes » sont : « d'azur à une fasce chargée de trois croisettes recroissettées aux pieds fichés de gueulle et accompagnées en chef de deux besans d'argent et en pointe de *trois bagues d'or, le diamant taillé en pointe*; les supports en cimiers sont deux loriaux d'or, de gueulle et de sable. »

Or le plus illustre descendant de cette famille est l'orfèvre Pierre II Wiriot-Wœiriot[1], orfèvre et graveur, qui a publié en 1461 le *Livre des Anneaux d'orfèvrerie*. Dans le *Cabinet de l'Amateur* du 2 avril 1861, M. Piot, parlant de ce précieux ouvrage, déclare, en désignant les bijoux qui y figurent, que « c'est sur ces modèles français, répandus partout, qu'on a exécuté en Allemagne et en Italie » les pièces

1. Faut-il écrire le nom par un V ou un W ? Sur cette question consulter le mémoire de M. Jacquot dont il est parlé précédemment.

qui sont aujourd'hui l'orgueil des collectionneurs.

Ces modèles représentent toute une suite d'anneaux « propres aux metteurs en œuvre » que nous désignerons simplement par leur titre, puisque nous les retrouverons exécutés, soit en Allemagne, soit en Italie, soit en France : ce sont, entre autres, l'anneau avec deux cornes d'abondance, l'anneau à têtes de béliers, l'anneau à têtes de satyres, l'anneau au serpent qui mord sa queue en tenant deux perles ; l'anneau formé d'un satyre posant le pied sur un mascaron ; l'anneau terminé par deux têtes de Turcs près du chaton ; l'anneau montrant une femme et un homme dos à dos, et soutenant le chaton, l'anneau dont le chaton renferme un cadran de montre (ce qui prouve que l'idée d'une montre dans une bague ou un bracelet ne date pas d'hier), l'anneau montrant un enfant à califourchon sur un satyre ; l'anneau montrant deux hommes à califourchon sur deux satyres finissant en gaine ; l'anneau avec deux figures grotesques finissant en gaine ; l'anneau formé de deux squelettes soutenant une tête de mort, etc.

Toutes ces indications de Pierre Woeiriot, nous les retrouvons dans des bijoux exécutés, d'un éclat exquis, et d'un métier qui se confond avec l'art le plus délicat ; pour nous en convaincre, nous n'avons qu'à interroger la belle collection de bagues du xve et du xvie siècle, qui avaient été réunies par Frédéric

Fig. 160 à 164.
Bagues du *Livre des Anneaux d'orfèvrerie* de Wœiriot.
Fig. 165. — Pendant par Wœiriot.

Spitzer, et nous trouvons : une bague en or du xv⁰ siècle (N° 1883), dont l'anneau élargi vers le chaton enchâsse un saphir irrégulier à cinq pans ; une bague en argent doré (N° 1885) de la même époque, où deux lions affrontés, de haut relief, soutiennent un

Fig. 166 à 170. — Bagues du seizième siècle.

chaton de forme ovale, dont la bate élevée enchâsse un grenat cabochon ; pour le xvi⁰ siècle (N° 1888), une bague en or ciselé et émaillé de travail allemand, le chaton en pyramide enchâsse une étoile de dix diamants triangulaires ; une bague en or (N° 1890), dont l'anneau figure un dragon d'or

exécuté au repoussé et ciselé, et dont la queue arrondie vient se nouer autour du cou; le dos du monstre est enrichi de riches cabochons et ses flancs le sont de petites émeraudes; une bague en or (N° 1894), ornée d'imbrications émaillées de bleu et de blanc, l'anneau porte deux petits rubis de chaque côté du chaton, qui est composé d'un premier étage enchâssant un diamant dans une bate quadrilobée et d'un second étage contenant une cassolette; une bague en or émaillé (N° 1897) dont l'anneau porte, de haut relief, deux enfants nus qui soutiennent le chaton, rectangulaire, composé de volutes superposées, découpées à jour et émaillées; une bague en or émaillé (N° 1900) dont l'anneau s'épaissit vers le chaton et se recourbe en volute décorée de chaque côté de deux diamants et d'un rubis; le chaton, à forme polyédrique, est enrichi à sa partie supérieure d'une étoile de diamants à cinq pointes naïves; une bague de fiançailles en or (N° 1926) faite de deux anneaux réunis par une soudure et ornés au chaton d'un rubis et d'un saphir: une bague en or émaillé (N° 1938), travail hollandais du XVII° siècle; le chaton est en forme de livre ouvert accompagné d'une tête de séraphin et d'une tête de mort placée au-dessus d'un sablier, le tout est émaillé ainsi que les caractères gravés sur le livre; deux bagues dont le chaton figure la *Crucifixion*, l'une (N° 1937), de travail allemand du XVII° siècle,

est émaillée; sur le chaton, sous une plaque de cristal bombée, est représentée la scène religieuse. Les personnages microscopiques, mais très nets, sont en or émaillé; l'autre (N° 1939), plus riche, est émaillée et enrichie de diamants carrés, de chaque côté du chaton octogonal enchâssant la Crucifixion peinte sur une plaque de cristal de roche.

La collection Strauss, au musée de Cluny, renferme plusieurs bagues de fiançailles juives, qui se

Fig. 171 et 172. — Bagues de fiançailles juives.

rapprochent davantage des bijoux du moyen âge, et datent du XVIe siècle; dans l'une, l'anneau large et d'un joli décor porte, en guise de chaton, une petite maison, emblème du foyer qui se fonde; une inscription gravée sur la toiture traduit l'expression d'un vœu. L'autre est un triple anneau, dont le corps est hérissé de reliefs hémisphériques, à jour et terminés par un grain d'or. Inutile d'ajouter que ces anneaux de dimensions peu commodes n'étaient portés que

pour la cérémonie nuptiale, et conservés ensuite comme bijoux de famille.

Dans un autre genre, plus léger, le musée Poldi-Pezzoli de Milan possède une bague vénitienne mystérieuse; sur le chaton, une figure de femme en émail blanc rosé est à demi cachée par un petit masque d'émail noir, qui laisse voir les yeux allumés de deux brillants; le bijou est joli, et fin de monture. Enfin, pour en finir avec les bagues de la Renaissance, nous emprunterons au Cabinet des Antiques et au Louvre quelques spécimens qui ne rentrent dans aucun des types précités, si ce n'est l'anneau

Fig. 173.
Bague en acier ciselé.

en acier ciselé, de la collection Sauvageot, accosté de deux cariatides aux bras croisés et soutenant un chaton gravé d'un autel enflammé autour duquel règne cette inscription : RIENS SANS AMOVR ; au-dessus, un serpent est également gravé. Ces spécimens sont les deux bagues aux anneaux émaillés et aux chatons remplacés par une tête de femme en grenat sculpté, et par une tête de nègre, obtenue en ronde-bosse dans une agate à deux couches; une autre, en fer ciselé, ornée d'un cerf couché en argent ciselé, et une dernière en corail sculpté et présentant deux figures adossées.

Nous allions oublier une curieuse bague du musée de Dijon, faite d'or fin avec émail blanc et noir, et ayant en guise de chaton une tête de mort portée sur deux tibias.

Les pendants d'oreilles et de colliers sont aussi variés que les bagues; seulement les perles en poire fournissent un élément de plus à la parure. Lorsque ces perles peuvent s'assortir, on appelle le bijou ainsi composé *unions d'excellence*; nous avons vu cette expression dans Rabelais, on s'en souvient : ces unions d'excellence étaient surtout recherchées pour les oreilles et les femmes en étaient jalouses. Les hommes mêmes se mêlèrent de la partie : Henri II en porta, et Henri III en imposa la mode à la cour de France, mode qui d'ailleurs avait pris naissance à la cour d'Espagne.

M. Fontenay croit que le genre était de ne porter qu'une boucle d'oreille, se basant sur ce que dans l'inventaire de Gabrielle d'Estrées on n'a trouvé que des pendants dépareillés. Nous n'oserons pas le suivre dans cette voie, certains portraits d'hommes de cette époque laissant voir deux boucles d'oreilles.

Ce qu'il y a de plus sûr, c'est que si les bijoux de cette époque, pendants et boucles d'oreilles, sont fort beaux, la simplicité de métier pour l'application des perles ne demande ni effort ni invention au bijoutier, et l'art s'en ressent

C'est encore Pierre Wœiriot qui nous fournit les

plus curieux documents sur les pendants du xv^e et du xvi^e siècle, parce qu'il est à son époque, et sera après lui, par son livre de modèles, l'inspirateur des types dont le succès sera persistant. Voilà quelques-unes de ses compositions de pendants, d'après le mémoire de M. Jacquot :

Un pendant fait d'un mascaron de face avec deux masques de satyres et une perle appendue à leur barbe ; en haut, une femme dont les bras sont formés de cartouches et de rinceaux enrichis de pierres précieuses ; en bas, un cartouche vide d'où part un ornement garni d'une perle. — Un pendant fait d'une pierre précieuse soutenue par deux figures accroupies dans des encorbellements agrémentés de masques et d'une guirlande, d'où part une grosse perle ; dans le haut, un décor de trois masques regardant un homme et une femme nus placés à droite et à gauche. — Un pendant fait d'un masque de géant garni au front, dans les yeux et la bouche, de pierres précieuses ; sur les côtés du front, un homme et une femme couchés ; cinq perles pendent au bas, et le haut est surmonté d'une tête de bélier. — Un pendant fait d'un cartouche garni de pierres précieuses, posé sur le dos d'un homme agenouillé tenant sous ses bras deux pierres précieuses ; de la barbe du mascaron placé en bas, pend une perle ; deux satyres sont accroupis aux côtés vers le haut. — Un pendant fait d'un mascaron de face avec une pierre précieuse

en bas ; au milieu, trois mascarons isolés par des cartouches garnis de perles ; au-dessous, une pierre précieuse ; en bas, un mascaron avec barbe soutenant une perle ; le haut présente un mascaron identique.
— Un pendant fait d'une pierre précieuse encadrée, surmontée d'une figure assise. Aux côtés, un homme et une femme debout, drapés à l'antique, les pieds posés sur deux satyres enlacés vers le bas, d'où pend une perle boursouflée. — Un pendant fait d'une figure d'homme assis à califourchon sur un mascaron d'où pend une grosse perle ; la figure, terminée en rinceaux, a les bras qui soutiennent deux pierres précieuses. — Un pendant fait d'un cartouche portant un camée ovale présentant un sacrifice, soutenu par deux satyres fuyant en rinceaux ; de leur cou s'échappent deux perles ; ils sont séparés par un petit camée : *Vénus et l'Amour*. Au bas pend une grosse perle ; en haut un autre camée avec une figure nue en pied, auquel sont adossées deux sirènes, etc.

Il y en a d'autres encore, d'une invention aussi ingénieuse, d'un effet décoratif aussi certain, d'un goût aussi affiné. Si maintenant nous nous reportons, comme pour les bagues, à différentes collections et tout d'abord à la collection Spitzer, nous trouvons des indications mises en œuvre, des pendants d'oreilles et de cou de travail français, allemand ou italien, qui trahissent la source où fut puisée leur inspiration. Nous en noterons quelques-uns :

Un pendant de cou en or émaillé (N° 1817): « Sur un médaillon de lapis, de forme ovale, est fixé un buste de femme, drapé à l'antique, dont le visage est

Fig. 174 et 175. — Pendants de cou du seizième siècle.

d'or émaillé, les cheveux et les vêtements sont d'or repoussé. Des perles forment les seins et les épaules. L'encadrement est d'or et émaillé. Trois perles sont suspendues au bas du bijou muni d'une triple chaîne

de suspension terminée par une bélière émaillée ornée d'une perle ronde. »

— Un autre pendant de cou en or émaillé, de travail allemand (N° 1819) : « Au-dessus d'un bouquet de fleurs émaillées au centre duquel est enchâssé un diamant en table, est placée une figure de cerf en or émaillé. L'animal au galop est tourné vers la droite, porte sur son dos une figure de femme demi-nue, symbolisant la Force. Double chaîne de suspension en or. Une bélière enchâssant un rubis cabochon, accompagné d'une perle à double renflement, termine cette chaîne. Trois perles sont suspendues au bas du bijou. »

— Un pendant de cou en or émaillé, même travail et même époque (N° 1826) : « Sur un gros poisson d'or, recouvert d'émail translucide, orné de rubis et de diamants, sont assises deux figures d'or émaillé : Amphitrite et l'Amour tenant une draperie que gonfle le vent. Trois perles sont pendues au ventre du poisson muni d'une double chaîne de suspension terminée par une bélière à volutes émaillées. »

— Un pendant de cou en or émaillé, celui-là de travail italien du XVIᵉ siècle (N° 1827) : « Sur un chameau en or émaillé est assis l'Amour, tenant en main un arc et une flèche. Des rubis, des diamants et des émeraudes sont semés sur le corps de l'ani-

mal. Trois grosses perles en poire sont suspendues à ses pattes et à sa queue. »

— Un pendant de cou en or émaillé. Travail alle-

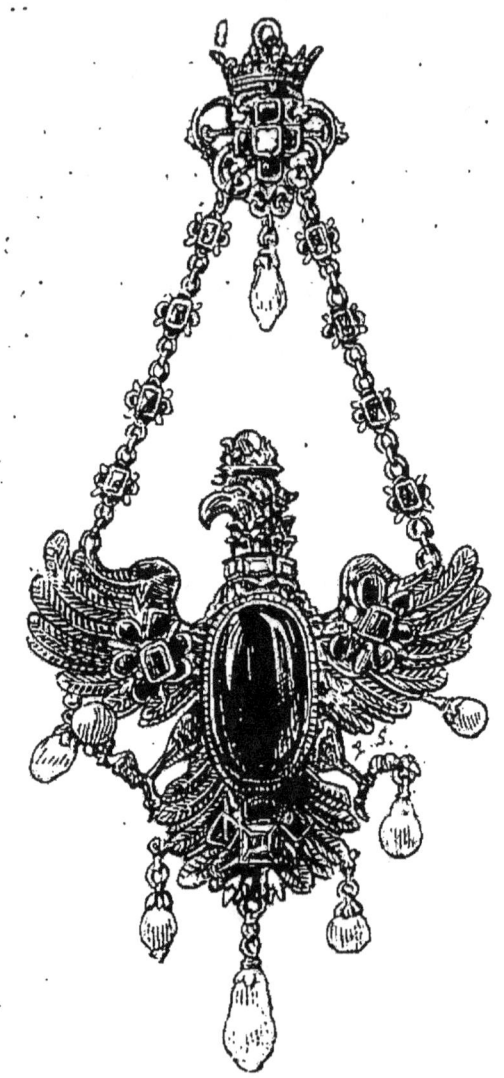

Fig. 176. — Pendant de cou.

mand de la même époque (N° 1828) : « Ce bijou se compose d'un aigle héraldique en or ciselé et émaillé de noir, sur la poitrine duquel est enchâssée une

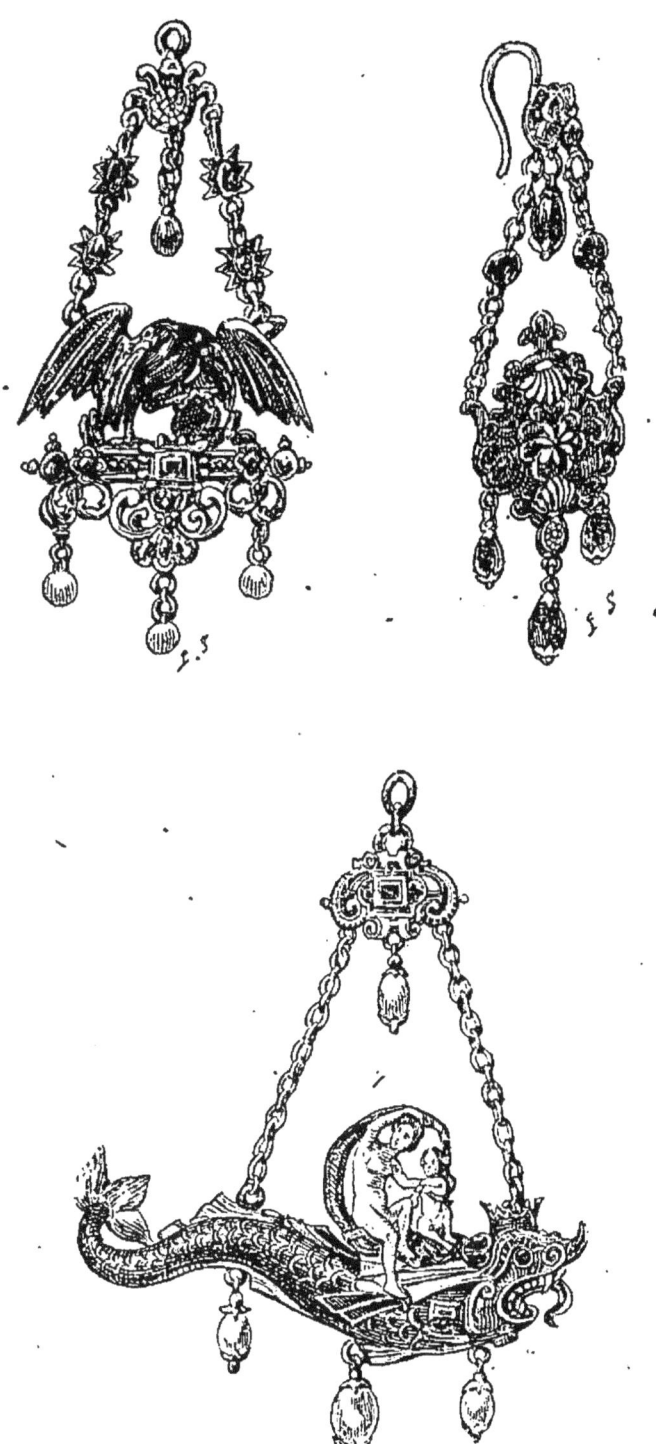

Fig. 177 à 179. — Pendants de cou et d'oreilles du seizième siècle.

grosse aigue-marine cabochon. L'aigle est surmonté d'une petite couronne; des fleurs, composées de rubis, d'émeraudes et de saphirs, sont fixées sur ses ailes et sur sa queue. Sept perles pendent comme une frange au bas du bijou. La bélière est décorée d'une croix, formée d'un saphir cantonné de quatre rubis, et surmontée d'une couronne fermée et fleurdelisée. »

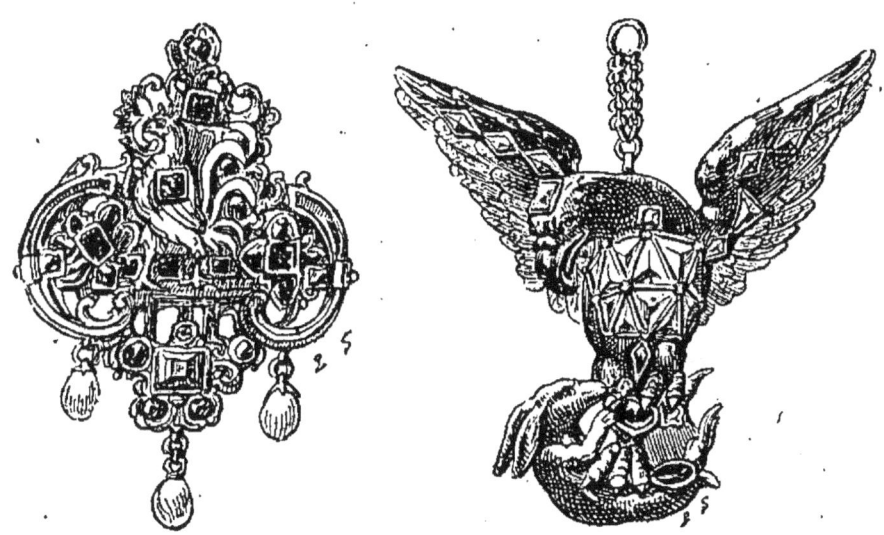

Fig. 180 et 181. — Pendants de cou.

— Un pendant de cou en or émaillé (N° 1842) : « Au-dessus d'un ornement d'or composé d'une corne d'abondance, se dresse une figure de chien de haut relief, émaillée de blanc. La double chaîne de suspension est composée de fleurettes émaillées de vert alternant avec de menues perles percées. Trois perles sont suspendues au bas du bijou. »

— Un pendant de cou en or émaillé (N° 1845) : « Un perroquet de haut relief, les ailes fermées, forme ce pendant; l'oiseau, en or ciselé, est entièrement

émaillé. Dans chacune de ses pattes il tient une perle ronde, et sa poitrine est formée d'une grosse perle baroque. »

— Un pendant de cou en or émaillé (N° 1854) : « Sur un fond composé de volutes d'or émaillées est fixé un coq de haut-relief. Il pose la patte sur un diamant et deux autres petits diamants sont placés sur sa poitrine. Au bas du bijou pendent trois petites perles »

— Un pendant de cou en pâte, monté en or émaillé : c'est là le type (N° 1855) des bijoux de deuil au XVIe siècle. « Ce bijou est modelé en pâte noire odoriférante incrustée d'or. Sur une terrasse bordée d'un ornement en or émaillé se dresse une figure de femme vêtue d'une longue tunique symbolisant la Charité. La double chaîne de suspension est en pâte noire et en or émaillé. Une grosse perle de pâte noire sertie d'or termine le bijou à sa partie inférieure. »

— Enfin, un pendant de cou en or émaillé, de travail allemand (N° 1858) : « Sur un cor en or est représenté un chasseur, un genou en terre, ajustant avec une arquebuse un gibier imaginaire. Trois perles en poire sont suspendues au bas du bijou que termine une bélière émaillée, ornée également d'une perle. »

Quand ces pendants n'étaient pas fixés à des boucles d'oreilles, ils étaient suspendus à des colliers, et s'appelaient alors *pend-à-col*. Comme il est aisé de le

voir, il ne s'agit plus là ni d'un amulette, ni d'un bijou pieux, bijou votif ou reliquaire ; mais d'un bijou dont le seul but est d'agrémenter et d'enrichir la parure.

Les colliers étroits, prenant la forme précise du cou, se prêtaient à leur usage : d'ailleurs, suivant la coquetterie de la personne qui le possède, le pendant ne se mettra pas qu'aux oreilles ou au jaseron, mais encore, en guise de plaque, à la toque ou au chapeau, dans les cheveux, où il est retenu alors par une épingle. Le xve siècle s'en tient à la forme ronde quand le pendant est fait d'un médaillon ; le xvie siècle apporte une innovation : il donne au médaillon la forme ovale, plus élégante, moins ramassée. Le musée du Louvre, le musée de Cluny et le Cabinet des Antiques possèdent de ce genre des pendants précieux, tels que le pend-à-col italien, fait d'une pièce de cristal de roche, enchâssée dans une monture d'or émaillée de vert et de rouge, et le pend-à-col dont le milieu en or ciselé représente d'un côté la *crucifixion* et de l'autre le serpent d'airain et est couvert de deux lentilles chevées en cristal de roche ; la monture est émaillée noir à godrons blancs et rouges et ornée de quatre rubis. Quant aux colliers, ils deviennent l'accessoire, toute l'importance appartenant au pendant ; ils étaient alors faits de chaînes en filigranes avec quelques chaînons d'émail, comme on le voit dans certains colliers du Louvre.

Un collier florentin cependant suffit seul à son effet : il est fait de boucles en trèfles renversés alternant avec des croix plus petites ; la pièce du milieu surmontée d'une couronne, est ornée d'un cœur : il est émaillé blanc et porte, en guise de pendants, des perles percées de part en part et montées sur une goupille rivée. C'est un bijou fort délicat et d'un goût certainement plus affiné qu'un pendant célèbre, composé d'une nef en or émaillé et soutenue par une triple chaîne garnie de perles.

Les bracelets réapparaissent au XVIe siècle ; mais nous ne pouvons guère connaître que ceux qui ont été figurés par les peintres dans les portraits et les tableaux. Chez les uns, nous voyons des gourmettes de différentes grosseurs ; chez d'autres, des chaînes avec pendants alternés ; chez d'autres encore, des cercles d'or, unis, ciselés ou émaillés ; enfin, quelques-uns nous montrent, des camées, et le Cabinet des Antiques en possède deux de ce type, qui ont appartenu à Diane de Poitiers. Les camées sont montés très délicatement en or émaillé.

Pour la coiffure, nous avons vu qu'on faisait parfois usage d'un pendant : le plus souvent, comme les cheveux étaient couverts par un chaperon ou enfermés dans une résille, sur le devant de laquelle on mettait des perles, on cerclait le front d'une ferronnière unie, ou portant au milieu une pierre précieuse, améthyste, turquoise, rubis ou grenat. C'était

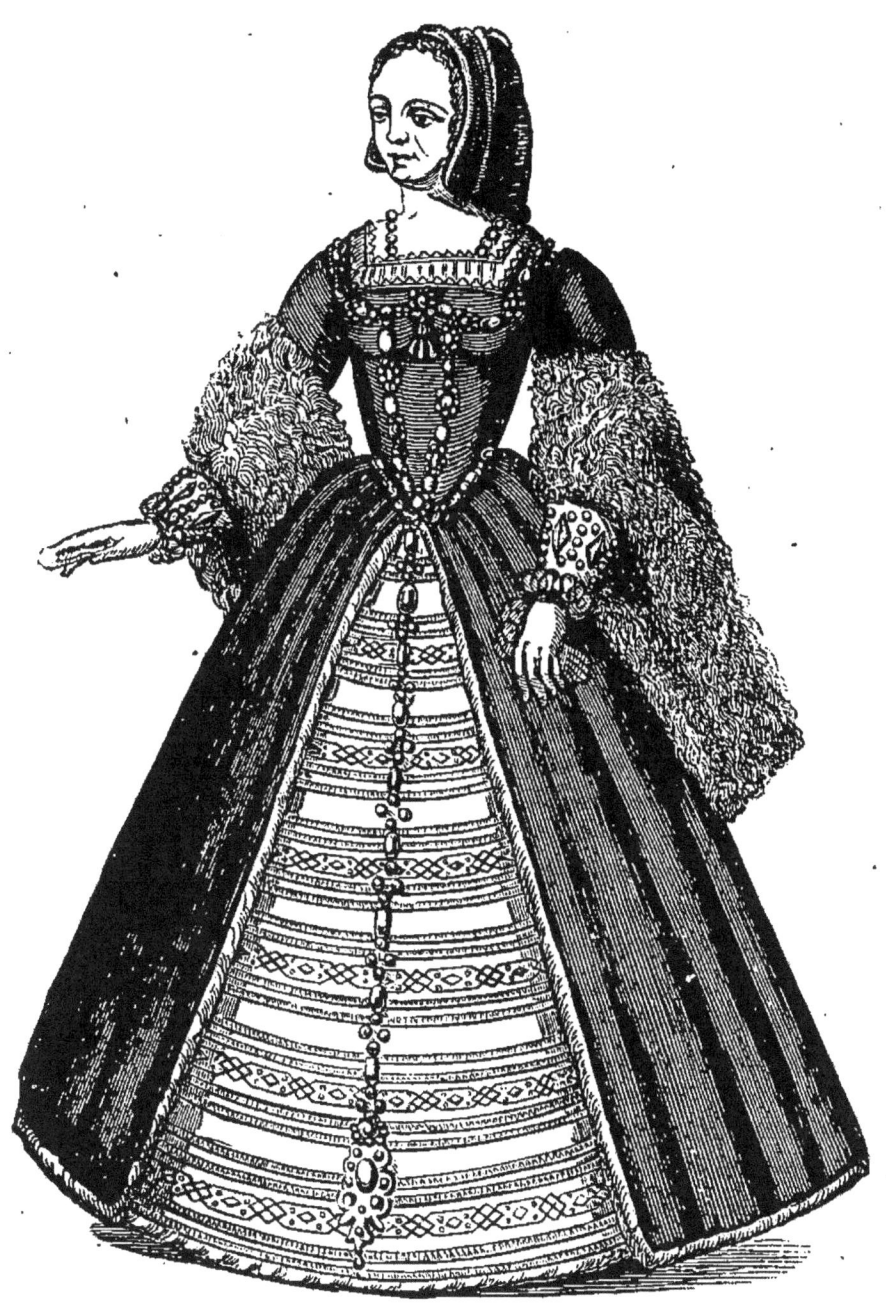

Fig. 182. — Claude de France, d'après une peinture postérieure à 1529.

comme une larme de lumière étoilée, brillant sur la matité de l'épiderme. Les portraits que nous possédons du xvie siècle sont à cet égard précieux comme documents.

Chez les hommes, la mode exigeait qu'un bijou appelé *enseigne* ou *affiche* fût fixé au chapeau; le sens

Fig. 185. — Enseigne de chapeau (xvie siècle).

de ce mot s'étendit même, à cause de la vogue ou de l'abus qu'on fit de l'objet qu'il servait à désigner; et, avec l'orthographe et la prononciation picardes, *affiquets*, il fut employé au xvie siècle pour désigner tous bijoux d'or, d'argent et de bronze.

Le Cabinet des Antiques possède quelques-uns de ces affiquets, au milieu représentant des personnages ou des têtes, et à la monture plus ou moins

ouvragée, le plus souvent émaillée, mais toujours d'un goût particulièrement aimable.

Enfin, nous ne pouvons pas quitter les bijoux de la Renaissance sans indiquer une série d'objets qui touchent d'assez près à la bijouterie, si l'orfèvrerie et la joaillerie sont en droit de les revendiquer ; nous voulons parler des ceintures et de tout ce qu'on y suspendait, peut-être par un vieux souvenir des coutumes gauloises.

Nos collections sont malheureusement très pauvres de ces ceintures, et nous sommes obligés de nous en rapporter encore aux documents iconographiques pour nous faire une idée de la richesse et de la variété que ces parures étaient susceptibles de recevoir. Les plaques de métal filigranées, les pierreries, les chaînes émaillées, les médaillons, tout était mis en usage pour elles. Les fermoirs et les ferrets étaient souvent d'un travail très poussé, qui

Fig. 184.
Chaîne de ceinture.

en faisait de véritables bijoux. A ces ceintures les dames pendaient de petites trousses où se trouvaient un mince couteau, des ciseaux, un petit flacon ou quelque autre bibelot de toilette. Mais nous ne pouvons insister sur ces objets sans sortir des limites qui nous sont assignées.

CHAPITRE XI

LES BIJOUX AU XVIIe SIÈCLE

L'histoire des bijoux au xviie siècle est marquée par ce fait que la bijouterie disparaît de plus en plus derrière la joaillerie. Le goût des pierres précieuses se répand d'autant mieux qu'il flatte la solennité orgueilleuse des individus, et que le sentiment, qui cherche une excuse à ces dispendieuses coquetteries, attribue aux pierres employées des vertus symboliques. La pierre n'est plus seulement un objet de parure, elle devient l'agent d'une superstition; et l'on sait que les superstitions, qui trouvent toujours de bons esprits pour les combattre, trouvent également une infinité de gens pour les adopter.

Malgré notre désir de nous en tenir aux objets de bijouterie, force nous est de suivre l'évolution du bijou même lorsqu'il devient objet de joaillerie.

Dans les bagues surtout nous allons voir la pierre jouer le rôle important; la taille en est variée, on ne

se borne plus pour le diamant à la pointe naïve, en pyramide à quatre faces, et pour les autres pierres l'emploi de la pierre en cabochon, dans sa forme primitive, et polie seulement. Au xviie siècle, on connaissait des tailles qui sont encore pratiquées aujourd'hui pour les diamants et les autres pierres; ce sont les tailles en *table*, *à coins rabattus*, en *rose*, en *non recoupé*, en *recoupé*. Tout l'intérêt portant sur la pierre, point n'est besoin de s'ingénier à ciseler des figures humaines en cariatides, le long des anneaux; l'anneau devient plus simple, plus léger même; cependant on ne le laisse pas absolument découvert; on y met encore de l'émail, cet émail qui se prête d'ailleurs avec une rare variété de tons au besoin d'encadrer richement le diamant ou la pierre.

En guise de chaton, le bijoutier s'efforçait d'imiter une fleur; et cette fleur était faite de pierres, de parties d'émail sur le métal, or ou argent. On eut comme cela des bagues d'une invention naïve, que l'extrême habileté de l'ouvrier fait considérer avec plaisir. Ici, c'est un jasmin, fait d'un rubis serti dans l'or, et accompagné de roses et de brillants sertis dans l'argent; l'anneau est en or repercé, et a reçu une ciselure qui indique la continuation du feuillage. Là, c'est une fleur plus inventée encore : une couronne de pétales figurés par des opales, au centre de laquelle une émeraude rectangulaire est tenue

dans une griffe : autour des pétales, des parties émaillées rouge et blanc figurent des pédoncules ; l'anneau, d'or, suivant la manière généralement adoptée, est fait d'un feuillage qui continue le chaton.

A côté de ces bagues à fleurs qui répondaient comme décor à des idées de simplicité, et offraient un moyen aisé et fécond de faire valoir la qualité des pierres, il y avait d'autres bagues où l'influence des sentimentalités de l'époque se fait sentir. N'oublions pas que nous sommes au siècle des Précieuses ridicules, au siècle où le cœur se livre à de fastidieuses discussions sur la carte du Tendre. Le cœur n'est plus qu'un agent employé à faire des serments, et aussi à les trahir : il devient une personne suivant les règles de la fable ; une personne qu'il faut enchaîner, qu'il faut garder sous des verrous, ainsi qu'on garde un prisonnier ; il est le captif qui exhale sa plainte, au fond des bastilles du sentiment.

Les bagues portent le reflet de cet état des esprits au xviie siècle. La collection de M. Taburet-Boin nous en fournit la preuve, avec une bague dont l'anneau est plat et repercé du corps, et dont le chaton est fait d'une topaze en forme de cœur, qui brûle de trois flammes en roses serties dans de l'argent. L'idée s'affirme plus encore dans une bague de fiançailles de la collection Massin, bague que M. Fontenay croit être une bague allemande. Là, il ne s'agit pas d'un

cœur, mais de deux cœurs faits en dents de broquart unis par un cadenas de forme triangulaire; de chaque côté de l'anneau est suspendue une petite clef, une pour chaque époux. C'est un véritable rébus de la constance conjugale, dans la forme de pensée la plus banale; pour cette raison peut-être la mode se répandit des bijoux de ce type; seulement, suivant la fortune des épousés, les deux dents de broquart étaient entourées de pierres et de diamants; les variations seules changeaient sur le même thème; le broquart étant le nom donné au sanglier d'un an, les dents d'une bête de cet âge, encore vierge de tout méfait, devaient donc, pour ainsi dire, recevoir le serment de deux cœurs décidés à devenir fidèles.

Fig. 185. — Bague allemande de fiançailles.

Cependant, si le cœur a ses exigences, le plaisir d'exposer aux yeux d'autrui des bijoux qui parlent de richesse a les siennes; et à côté des bagues de sentiment, le xviie siècle s'attache aux bagues de diamant. Là, plus de fleurs, plus de symboles, une pierre, un diamant, aussi gros que le permet l'état de fortune, un diamant habilement taillé, et monté de manière à ce que nulle parcelle de son éclat ne soit distraite. Quelquefois même un diamant ne suffit pas; on en sertit plusieurs au chaton. Nous avons, pour nous ren-

seigner à cet égard, à défaut de bijoux existants, les dessins inventés par Gilles Légaré, orfèvre du roi. L'anneau, bien qu'on y ciselle des fleurettes, n'a pas de signification d'art, il est le servant de la rose taillée parfaitement, qui couvre le doigt de ses feux; c'est riche et solennel comme tout ce qui se fait autour du roi-soleil. Que le voyageur Chardin importe d'Orient le goût des pierres de couleurs, saphirs, topazes, émeraudes, rubis, et voilà immédiatement la mode qui reprend plus violente qu'à l'époque carolingienne. Seulement les pierres sont mieux préparées et mieux montées; elles ont subi des tailles variées et ruissellent dans toute la parure.

Fig. 186. — Bague dessinée par Gilles Légaré.

Fig. 187 et 188. — Bagues du XVII° siècle.

On comprend alors pourquoi les chatons des bagues où les pierreries doivent s'entasser deviennent parfois si volumineux; un beau bijou de la collection

Poldi-Pozzoli, de Milan, en fournit un exemple intéressant.

Dans de telles dispositions on peut s'étonner que le bracelet n'ait pas offert au luxe du xviie siècle un champ tout préparé pour recevoir des pierreries. Peut-être y a-t-il à cela deux raisons : d'abord le prix très élevé auquel eussent atteint des cercles tout endiamantés, et ensuite le costume, la manche, qui ne l'eût pas comporté. A cette époque, en effet, nous voyons deux sortes d'ornement au poignet. Tantôt une mince chaînette d'or qui en fait plusieurs fois le tour, tantôt un ruban assez large dont le nœud sert de parure. Le nœud se remplace, chez les personnes de qualité, par un fermoir, et ce fermoir est souvent une sorte de médaillon au cadre ciselé ou enrichi de pierres, où se trouve enchâssé un camée. Ce bijou avait cela de commode, qu'il devait certainement être employé, suivant la volonté de la personne qui le portait, comme ornement au poignet, ou comme pendant de collier, ces pendants qui eurent tant de succès au xviie siècle, grâce au talent des artistes qui en fournissaient les modèles.

Il y avait néanmoins des pendants qui se fussent refusés à jouer un autre rôle dans la parure; ces pendants étant généralement terminés à la partie inférieure par une ou plusieurs perles en pendeloques. A la fin du xvie siècle, Jean Collaert, un graveur d'origine flamande, et Jacques Androuet, archi-

tecte, surnommé Du Cerceau, à cause de l'enseigne qui pendait à sa maison, ont dessiné des modèles

Fig. 189. — Pendant par Jean Collaert.

fort élégants où la pierre et la perle s'harmonisaient autour de quelque figure mythologique, et qui, parce

qu'ils interprétaient le goût de l'époque, ont certainement dû être exécutés ; mais nous n'en avons aucune preuve. Collaert était plus compliqué que Du

Fig. 190. — Pendant par Androuet Du Cerceau.

Cerceau : le premier, à l'aide de figures et de monstres, se plaisait à donner une signification philosophique aux pendants qu'il rêvait ; il y mettait une pensée, qui en faisait ce qu'on appellerait aujourd'hui de la bijouterie littéraire, multipliant à plaisir les pierres taillées en table. Le second est plus simple, et

s'il ne peut prétendre avoir été plus artiste, il fait toutefois preuve de plus de goût ; il varie peu ses formes, mais ses plaques, dont le décor fondamental est formé de cuirs roulés, de têtes d'animaux et de fleur s'ornent sans lourdeur de figures d'une spirituelle mythologie, nymphes, amours, faunesses, têtes de chérubins ou de satyres. Cela, à l'exécution, eût donné de fort jolis bijoux, et indique d'une manière précise combien étaient sérieuses alors les préoccupations de l'art décoratif : le style n'est plus laissé au hasard et à l'invention des artisans; il est au contraire réglé, pesé, étudié, imposé presque, bien qu'en définitive les artistes qui ont contribué à son évolution se soient inspirés d'un goût qu'ils savaient devoir plaire à leurs contemporains.

Qu'on n'oublie pas, d'autre part, que le XVIIe siècle a eu une orfèvrerie particulièrement somptueuse, à la beauté de laquelle l'art des Théodore de Bry et des Stéphanus n'est pas étranger ; rien d'étonnant alors que la bijouterie ait subi l'influence de l'effort décoratif dépensé dans l'orfèvrerie, qui n'est, si je puis m'exprimer ainsi, qu'une bijouterie agrandie; il y avait pour les deux arts une direction commune dans les grandes lignes, et s'il était permis à des fantaisistes d'improviser des tendances et de satisfaire à des caprices, il appartenait aux maîtres dont nous avons donné le nom de défendre les traditions et d'en créer de nouvelles.

« Cette direction voulue, qui existait alors, écrit M. Fontenay avec une haute raison, puisait sa force dans une grande conviction professionnelle, partagée par le maître et par l'élève, et les beaux résultats qu'elle atteignait se sont encore manifestés longtemps; puisqu'en 1702 nous voyons le brave Bourguet, maître orfèvre à Paris, faire un recueil de modèles de travaux à l'usage des jeunes apprentis graveurs, intitulé : *Livre de taille d'épargne*, et commencer son œuvre par cette phrase : « Mon dessein, en faisant ce livre, a été d'instruire la jeunesse et de soulager les maîtres ».

Fig. 191. — Médaillon encadré de rubans d'or émaillé.

Cependant le métal employé seul et l'émail n'étaient pas absolument dédaignés, puisque nous possédons au Louvre un collier d'argent doré fait de monogrammes découpés à jour, reliés entre eux par un chaînon. Dans certains médaillons même, appartenant à d'autres collections, le portrait qui occupe le milieu du bijou est encadré d'or ciselé et émaillé : on peut en donner comme exemple le médaillon ovale, représentant le *Jugement de Salomon* (Cabinet des Antiques), qui est encadré de fins rubans

émaillés, ayant leur point de départ sous deux larges fleurs; un autre bijou, un beau camée d'une femme drapée à l'antique, de forme elliptique, est encadré d'une guirlande assez large de fleurs émaillées. L'émail est employé de différentes façons, tantôt en plein relief, tantôt incrusté au feu dans des champlevés d'or, comme nous l'avons vu au moyen âge, tantôt en bas-relief dans des bijoux qui gardaient certainement le souvenir des splendeurs de la Renaissance. Mais l'étude technique des procédés employés pendant le XVIIe siècle, si intéressante qu'elle soit, nous

Fig. 192. — Camée dans un cadre de fleurs émaillées.

entraînerait trop loin, et nous devons nous borner à signaler encore quelques pendants curieux qui peuvent être considérés comme des merveilles de bijouterie, ou tout au moins comme des types ayant servi à développer la mode à l'époque de leur invention. Nos collections du Cabinet des Antiques et du Musée du Louvre en possèdent quelques-uns de précieux.

C'est, par exemple, un camée ovale, représentant de profil à droite et en buste Henri IV et Marie de

Médicis; la monture est faite d'émaux rouges et noirs incrustés à plat dans des champlevés d'un dessin Renaissance; c'est encore le camée de forme octogo-

Fig. 195. — Henri IV et Marie de Médicis.
Camée dans un cadre d'or émaillé.

nale, représentant Louis XII enfant; le cadre est d'or émaillé de noir, de blanc et de vert, dans le dessin dit *cosses de pois*; c'est enfin l'envers d'une boîte de médaillon, du Louvre, émaillé en relief, et portant

toute une flore épanouie, un chef-d'œuvre d'une incomparable maîtrise. A citer encore : un camée représentant une famille antique; ce camée a la forme d'un carré dont on aurait renflé les côtés en abattant les angles; il est monté sur une plaque au

Fig. 194. — Monture *cosses de pois*.

fond émaillé bleu, aux rinceaux émaillés blanc et noir, aux larges feuilles d'ornements émaillées en vert transparent jouant sur flinqué[1]. C'est une pièce de cabinet de toute beauté : l'envers même porte un travail très fini d'émail blanc et d'arabesques

1. L'opération de *flinquer* consistait à rayer le métal pour y faire mieux tenir l'émail.

bleues et noires; un autre camée, de forme ovale : Louis XIV de profil à droite vu jusqu'aux épaules. L'encadrement est double : un premier cadre dentelé et ciselé et un second, extérieur, repercé à jour : cette monture d'or ne porte pas d'émail.

Un pendant vénitien composé d'une rosace et d'un cœur : le métal, façonné en forme de feuilles d'une rare entente décorative, a reçu de nombreuses roses qui font de ce bijou une belle pièce de joaillerie ; ce pendant fait partie de la collection de M. G. Morchio, ainsi qu'un pendant plus élancé encore, et terminé par une croix de grosses pierres.

Fig. 195. — Boîte de médaillon émaillée.

Mais ces pendants, il est facile de s'en rendre compte, quelle que soit leur valeur décorative, avaient des dimensions excessives ; les bijoutiers français de la seconde moitié du XVIIe siècle en firent de proportions plus restreintes, où l'art atteint à la perfection. Ils s'étaient souvenus des tentatives de Daniel Mignot, qui voulait que la monture restât insignifiante à côté de la juxtaposition des pierres, comme il en avait donné l'exemple dans un pendant où un rectangle était occupé par trente-cinq diamants taillés en table. Les bijoux de ce genre, qui répon-

daient à des appétits d'amour-propre, étaient trop coûteux pour que la mode en persistât. Gilles Legaré ramena les choses à une donnée plus saine; les pendants de son invention sont d'une grâce toute charmante et d'une élégante légèreté d'aspect. Il part d'une conception unique : un ruban dont il varie les nœuds et les détours, de façon à pouvoir y sertir des diamants ou y suspendre des perles; la mobilité même de certaines parties du bijou est un agrément de plus.

Nous nous sommes longuement attardés aux pendants de cou du XVII° siècle, parce qu'ils sont très remarquables; et il est facile de comprendre que toute l'importance allant au pendant, le collier était moins cherché; on trouvait bien encore des carcans, des colliers prenant exactement la mesure du cou; on se servit aussi beaucoup de chaines d'or, ou de chaines enfilées de perles, que les femmes portaient de différentes façons : tantôt en plusieurs

Fig. 196.
Pendant vénitien en joaillerie.

rangs libres sur la poitrine, tantôt en bordure du corsage décolleté : dans ce cas, les pendants servaient, comme des broches, à retenir les courbes du collier aux épaules et au dessin de la gorge : les portraits du xviie siècle nous fournissent à cet égard de précieux renseignements.

Fig. 197. — Pendant en joaillerie, d'après Gilles Légaré.

Ainsi que nous venons de l'indiquer, la broche, au xvie siècle, est la sœur jumelle du pendant de cou; elle ne diffère que par sa destination : tandis que le pendant pèse sur la chaîne du collier, la broche au contraire soutient cette chaîne. Cependant la broche, telle que nous l'entendons encore aujourd'hui, est postérieure au collier. A notre sens, elle ne se distinguera absolument du pendant qu'au moment où la suspension du collier, suivant la

Fig. 128. — Aigle agrafe en ambre, émaux et grenats.

forme du corsage, obligera le bijoutier à munir la pièce d'un ardillon, pour qu'elle puisse être portée seule.

C'est de ce type de bijou que relève l'agrafe du Louvre, figurant une aigle blanche héraldique, vue de face, les ailes éployées, la tête portant une couronne, les serres soutenant à droite le globe croiseté, à gauche une épée terminée en sceptre. Le corps rebondi est fait d'un morceau d'ambre brun taillé à facettes multiples ; le reste du corps émaillé de blanc et de noir porte sertis un grand nombre de grenats en table. Nous nous souvenons avoir vu un bijou de ce modèle répété trois fois dans un petit portrait de princesse de Gaspard Netscher (1639-1687) : le plus grand était au bord du corsage décolleté, au creux de la gorge ; et deux petites chaînettes d'or agrémentées de perles de place en place l'unissaient aux deux plus petites placées sur les épaules.

Lorsque la mode des chaînes, mode coûteuse, disparut, elle entraîna momentanément celle des broches ainsi placées ; on était alors au milieu du XVIIe siècle, et cette disparition se fit un peu brusquement par raison d'État ; les bijoux, les étoffes, les passements enrichis de houppes, d'emboutissements, de cannetille, de paillettes, absorbaient tant de métal, que les écus étaient fondus pour en fabriquer ; Mazarin, qui préférait les espèces sonnantes à ce luxe ruineux, voulut sauver le numéraire de la crise qui

le menaçait : il décréta en 1644 que les habits les plus somptueux ne devraient être qu'en soie, et il ajouta par une déclaration supplémentaire, qui annonçait la sévérité de la sanction en cas de désobéissance, que le roi lui-même s'interdisait ce qu'il défendait à ses sujets.

On remplaça alors les bijoux par des coques de rubans, que l'on baptisa du nom de *galants* ; puis, lorsque le décret eut perdu quelque peu de sa force, on retint le galant avec une petite broche, ou même des ferrets ornés de pierres. Ensuite le galant disparut à son tour sous des bijoux de pierres fausses débitées par un marchand du Temple. Enfin, vingt ans après, on ne se soucia plus du décret de Mazarin : les pierres fausses étaient remplacées par de vraies pierres, non plus seulement à la place où l'on fixait les galants, mais ruisselant sur tout le corsage dont le devant n'était plus qu'une vaste pièce de joaillerie.

Les pierreries se continuaient sur la ceinture, qui en était garnie la plupart du temps. Mais cette mode était combattue par une autre mode qui faisait les ceintures d'un tissu en fil de métal et les décorait de plaques émaillées. On y suspendait des petites trousses à ouvrage en métal ciselé, or ou argent, ou bien un miroir, aux plaques chargées également de riches émaux et de fines incrustations. Ce n'est que plus tard qu'on y suspendra, par une châtelaine courte, la montre au boîtier travaillé avec art.

Enfin, pour les bijoux de coiffure au XVIIᵉ siècle, la mode exigea d'abord que des rangées de perles fussent mêlées aux tresses échafaudées des cheveux : les portraits de l'époque nous montrent à quelle va-

Fig. 199.— Aigrette de joaillerie, d'après Petrus Marchant.

riété d'effet les artistes capillaires savaient atteindre avec ce genre de parure. Cette mode se prolongea sous Louis XIV : mais les perles sous Louis XIII et sous Louis XIV ne devaient former que le fond essentiel de la parure, le besoin de luxe devait inventer quelque chose qui fût moins discret, et nous allons voir ce qu'on inventa pour y satisfaire.

Sous Louis XIII, les femmes joignirent aux perles un nœud de ruban, appelé *culbute*, qui semblait placé en équilibre au sommet de la tête : ce ruban portait parfois en son milieu un petit bijou; nous en avons vu un exemple dans un portrait de Hond-

Fig. 200. — Affiquet en forme de nœud de ruban.

thorst; parfois il était remplacé par une aigrette de joaillerie, ornée de brillants et de roses, comme celle dont Petrus Marchant, l'un des initiateurs de la joaillerie, a donné le dessin.

Sous Louis XIV, les femmes empruntent aux hommes du XVIᵉ siècle l'affiche dont ils ornaient leur chapeau, et elles s'en font des affiquets. Seulement elles en modifient la forme, et l'affiquet a désormais l'aspect d'un nœud de ruban en métal ajouré, ou d'une gerbe fleurie, pour laquelle les pierres et l'émail font les frais d'un décor ingénieux. Un peu plus tard, avec l'habitude qu'on avait prise de tout désigner par des images, sous l'influence du caquet mièvre et métaphorique des précieuses, ces affiquets, qui avaient des tremblements et des reflets, au bout des longues

épingles qui servaient à les fixer sur la tête, ces affiquets s'appelèrent *guêpes* et *papillons*, à cause des insectes que leur aspect pouvait évoquer chez des imaginations complaisantes : et Boursault, dans sa comédie des *Mots à la mode*, en a donné une description très précise en quatre vers souvent cités :

> Ce qu'on nomme aujourd'hui guêpes et papillons,
> Ce sont les diamants du bout de nos poinçons,
> Qui, remuant toujours et jetant mille flammes,
> Paraissent voltiger dans les cheveux des dames.

La rime n'est pas riche, mais la description est nette. Ces guêpes et ces papillons étaient très variés de sujets : on y représentait des oiseaux, des fleurs, des fruits, et quelques-uns qui sont parvenus jusqu'à nous font le plus grand honneur à la joaillerie du xviie siècle; c'était d'ailleurs l'époque où les mines de Golconde inondaient le continent de diamants, et Louis XIV, malgré le désir qu'il en exprima, ne put enrayer le luxe qui se montrait favorable à cette inondation.

CHAPITRE XII

LES BIJOUX AU XVIII^e SIÈCLE

Dans une savante étude sur l'orfèvrerie française au xviii^e siècle, M. Germain Bapst a caractérisé en quelques mots très justes le double courant qui préside à l'art décoratif pendant le dernier siècle :

« Sous Louis XV, écrit-il, le roi a bien encore un rôle dans la direction des esprits et dans le choix du style, mais c'est surtout la favorite qui dirige les beaux-arts.

« Sous Louis XVI, tout est abandonné au public : la *Nouvelle Héloïse* de Rousseau donne des goûts de sentimentalité exagérée. Il n'y a plus de direction de l'esprit public, la fantaisie déraisonnée règne partout : le mauvais goût commence. »

En ce qui concerne les bijoux, un fait plus grave s'était affirmé pendant le xviii^e siècle ; les progrès de l'industrie aidant, et la chèreté du métal s'étant accrue en raison du besoin plus grand que tout

le monde semblait en avoir, nobles et bourgeois, la bijouterie en faux s'était répandue, faisant une terrible concurrence aux bijoutiers-orfèvres, et aggravant la situation de ces derniers, déjà très précaire.

Et cela était d'ailleurs de leur faute : la communauté des bijoutiers et des orfèvres avait accueilli avec joie la mode qui mettait de l'or partout, et employait à cette décoration le métal des monnaies. En 1754, l'abbé Coyer, le spirituel écrivain des *Bagatelles morales*, écrivait : « On ne connaissait l'or qu'en monnaie, il n'était employé qu'à établir des manufactures, qu'à construire des ponts et des flottes, qu'à élever des monuments, qu'à circuler dans l'État. Nous le fixons, nous le travaillons, pour la magnificence ; il se transforme en cent petits meubles, qui distinguent la bonne compagnie ; il enrichit nos étoffes et brille sur nos voitures et dans nos appartements ; il a même passé aux antichambres ; un laquais de l'autre siècle, qui aurait tiré une montre d'or, eût été arrêté comme un voleur. »

Aussi, que se produisit-il ? Un orfèvre de Lille, nommé Renty, inventa un alliage de métaux brillants, et prit un brevet royal en 1729 ; cet alliage, qui avait le tort de se détériorer trop rapidement, fut perfectionné par le fondeur du roi, Leblanc, qui lui donna toutes les apparences de l'or, d'où son nom de *similor* ; et en dépit de la guerre que lui fit la commu-

nauté des orfèvres, le similor jouit d'une vogue extraordinaire pendant toute une partie du xviiie siècle. Cependant, à la suite de divers procès, on en limita l'emploi aux boucles de souliers, aux pommes de canne, aux gardes d'épée, aux boutons d'habit, et même aux boîtiers de montre, réservant le métal vrai pour les autres objets de bijouterie : c'était la porte grande ouverte aux contrefaçons.

Malgré cela, le luxe de l'aristocratie nobiliaire et financière allait grandissant, et s'était répandu jusque dans les classes moyennes de la bourgeoisie. On usait, à profusion, de joyaux rehaussés de perles et de pierreries ; les écrins des nobles dames et des bourgeoises enfermaient des fortunes. L'anneau et la boucle d'oreille pour les femmes semblaient aussi indispensables que les vêtements ; et celles qui étaient riches s'appliquaient à ne paraître en société que couvertes de diamants. Dans les jardins publics on rencontrait des élégantes qui sur elles ne portaient pas moins de 100 000 francs de bijoux, si l'on en croit les chroniqueurs du temps ; les corbeilles de mariage devaient en déborder, et celle de Marie-Josèphe de Saxe, qui épousa le dauphin, fils de Louis XV, en 1747, en contenait pour une valeur de 158 954 livres, dont les objets avaient été fournis par les artistes les plus en renom de l'époque, Hébert, Balmont, Girost, Fayolle, et autres encore.

On comprend aisément, dans ces conditions, quel

éblouissement devait offrir au regard une salle de spectacle, où les princesses rivalisaient de coquetterie avec les femmes des fermiers généraux et des financiers. Comme cela ne suffisait pas de porter sur soi des joyaux, on avait trouvé, pour en multiplier encore l'usage, la mode des portraits en miniature, montés soit en médaillon, soit à l'envers d'un miroir, soit sur le couvercle d'une tabatière. La cour avait puissamment contribué à répandre ce goût. « Au jour de l'an et à certaines époques de l'année, écrit l'éditeur du *Journal de Lazare Duvaux*, le roi, la reine, les princes et les princesses distribuaient régulièrement aux principaux personnages de la Cour un grand nombre de portraits en miniature. Les portraits étaient commandés aux meilleurs artistes et livrés ensuite aux bijoutiers les plus remarqués, pour être montés en tabatières, en boîtes de toutes sortes, en bracelets, en bagues ou en broches. »

Ces miniatures, souvent demandées à Lebrun, Liotard, Drouais, Charlier et d'autres moins réputés, avaient rencontré pour les monter un homme qui s'en était fait une spécialité, le joaillier Basan, que le duc de Choiseul avait pompeusement baptisé *le Maréchal de Saxe de la curiosité*.

Voilà donc quel était le goût du xviiie siècle pour les bijoux ; nous allons voir maintenant quels étaient ces bijoux.

Les bagues ont été un bijou particulièrement cher au xviii^e siècle, parce qu'elles présentaient en dehors de l'objet de parure une expression de sentiment. Les bagues de mariage arrivent au premier rang avec ce caractère. Le South-Kensington Museum en possède une qui est fort jolie, et qui est de 1706. Le chaton est formé de deux mains en émail blanc, avec

Fig. 201.
Bague de fiançailles.

des manchettes piquées d'émail noir, et tenant entre les pouces et les index une rose en forme de cœur, sertie dans l'argent et surmontée d'une couronne.

Une autre bague, qui pourrait bien avoir été aussi une bague de mariage, nous paraît plus heureuse encore de style : le chaton comporte deux cœurs, l'un de saphir, l'autre de brillant, entourés chacun de petits brillants, et surmontés d'un nœud de rubans semés de roses.

Mais il y avait d'autres bagues qui, en dehors d'une date solennelle d'hyménée, n'avaient d'autre but que d'affirmer la tendresse et de parler, à celle qui la portait, d'affectueux souvenirs. N'oublions pas que nous sommes au temps des pastorales et des bergeries enrubannées, et que toute la production du luxe tient à satisfaire un même état d'esprit universellement accepté. Nous avons écrit autre part[1] quelques

1. *Cent chefs-d'œuvre de collections françaises et étrangères.* Un vol. in-folio, orné de 100 reproductions en héliogravure ; préface de M. G. Lafenestre. Georges Petit, éditeur, 1893.

lignes qui expliquent cette manière d'être et de penser :

« Il n'y a là qu'une déviation accidentelle du goût, ou, si le mot *déviation* paraît exagéré, qu'une modification de ce goût, et nullement une note dominante capable de nous guider dans la recherche de l'idiosyncrasie d'une époque. Il semble que la préciosité puisse être considérée comme une période de transition entre les écoles du xviie siècle et celles du xviiie, comme il s'en était formé une entre celles du xvie et du xviie : transition entre l'étude du cœur humain et des passions et la sentimentalité.

« Ce qui prouve abondamment qu'il en fut ainsi, c'est le succès de mode qui accueillit ce genre au xviiie siècle : ce genre-là répondait aux besoins et à l'état d'esprit de la société alors extra-polie, ayant des codes de bienséance, exagérant la grâce et la dignité, mise en fièvre par le besoin de paraître, et comprenant qu'à sa licence parfois scandaleuse il fallait mettre un masque, celui des belles manières avec lesquelles le bon ton ne devait pas transiger, et de la naïveté de sentiment qui pensait donner le change. Même à la fin du règne de Louis XIV, dans ces années quelque peu moroses où l'astre vieilli laissait mener son char embourbé par l'austère Maintenon, la préciosité n'aurait su déplaire à la partie jeune de la cour; à plus forte raison devait-elle séduire, sous la Régence et au début du règne de

Louis XV, la société généralement légère et avide d'amusements; elle y puisa des éléments pour se développer et peut-être aussi pour se discréditer. Lancret n'avait-il pas été reçu à l'Académie, en 1719, en qualité de *peintre des fêtes galantes,* ce qui lui était comme un brevet d'historiographe des amusements mondains? Il est vrai qu'à aucune autre époque la vie de l'aristocratie n'a été plus exclusivement oisive. Il s'agissait, non pas d'occuper le temps, mais de tuer le temps; et l'on sait, par les mémoires qui nous sont parvenus, que l'on s'ingéniait à trouver des distractions pour toutes les heures de la journée, en dehors de toute attention sérieuse : ceux qui constituaient le monde n'avaient d'ailleurs pas le choix et ils sont presque excusables; les affaires publiques leur étaient interdites, et les esprits n'avaient pas encore osé s'inquiéter des grandes questions d'ordre scientifique, philosophique ou social qui, dans la suite, furent mises en circulation. Il ne leur restait donc qu'à être de beaux esprits et à goûter, sans autre souci, les jouissances spirituelles et autres, que les circonstances et leurs goûts mettaient à leur portée. Ajoutons encore que la vie sans isolement, la vie de société où l'on redoutait l'ennui toujours menaçant et où l'imagination n'était sollicitée par rien de sérieux, était surtout et extraordinairement favorable à la préciosité.

« Par un sentiment bien humain, ces mondains

inutiles et conscients de leur inutilité rêvaient une autre vie que celle qu'ils s'étaient faite, pleine d'inavouées servitudes et de vaines complications. De là cet âge d'or qu'ils se sont forgé et qu'ils se représentent comme une éternelle pastorale, mais une pastorale spéciale où tous les bergers étaient un peu des princes, où toutes les bergères étaient des princesses. »

Et les bijoux aidaient, dans la mesure qui leur était propre, à donner l'illusion d'une primitivité de mœurs, à une époque dont l'histoire nous montre les mœurs singulièrement dépravées.

Mais revenons aux bagues sentimentales : M. Fontenay en cite plusieurs qui sont typiques. C'est

Fig. 202 et 203. — Bague rébus. — Bandeau de la bague développé.

d'abord un anneau muni d'un chaton elliptique d'un verre bleu cambré à la meule, ce qui lui permet d'épouser la forme du doigt, et sur lequel de petites roses serties en relief dessinent cette inscription : *A l'Amitié*.

C'est ensuite un bandeau, en forme de collier de chien, qui comprend quatre cartouches garnis au fond de paquets de cheveux que recouvrent des cristaux de roche à biseaux cambrés. Ces cartouches sont séparés par des plaques d'émail bleu, qui portent cette inscription gravée : *Amour veille sur elle*; chaque cartouche est gravé d'une lettre majuscule dont la lecture traduit un rébus : L. A. C. D., ou « Elle a cédé ». Comme on le voit, il est impossible d'être plus tourmenté de sentiment. Cette bague fait partie de la collection de M. Taburet-Boin.

Enfin une autre bague demandait les termes du rébus à la lettre initiale des pierres qui étaient serties dans le chaton, et pour signifier le prénom *Adèle*, on se servait des pierres suivantes :

- AMÉTHYSTE
- DIAMANT
- ÉMERAUDE
- LAPIS
- ÉMERAUDE

Pour un autre prénom, *Aglaé*, on employait :

- AMÉTHYSTE
- GRENAT
- LAPIS
- AGATE
- ÉMERAUDE

Cela, comme on le pense, ne pouvait donner que des bijoux médiocres; l'imagination qui s'y dépensait nuisait plus à sa valeur qu'elle n'y ajoutait : quand la bague ne procédait pas de cette mode, elle

demandait aux bijoux récemment découverts à Pompéi sa genèse d'inspiration. Il fallut arriver à l'époque de Louis XVI pour que se répandît un genre vraiment nouveau, la bague dite *bague marquise*. « La bague marquise, écrit M. Fontenay, a un beau caractère. Elle ne ressemble à aucune autre. Un grand chaton allongé, soit ovale, soit octogone, placé en travers de l'anneau, couvre toute la phalange du doigt. Le tour du chaton est généralement fait de petits diamants, tantôt sertis clos à filets, tantôt maintenus par des chatons à quatre chiffres juxtaposés, toujours en argent. Le centre est occupé par un grand verre bleu cambré à la meule et jouant sur un paillon guilloché. Il reçoit comme décor soit un seul brillant isolé, soit un bouquet, soit une série de brillants disposés dans un ordre déterminé. L'anneau de la bague, fait en or rouge, est très délié dessous et s'évase tout à coup. Quelquefois l'évasement est couvert de petites roses. »

Ce sont là les caractères généraux de la bague marquise, très nettement définis par le regretté maître dont nous avons eu maintes fois à citer le nom dans cet ouvrage; mais ce n'est là, il est aisé de le comprendre, qu'une allure principale de la bague marquise, où les bijoutiers se sont plu à apporter toutes les modifications possibles de détails. Les ouvriers de la seconde moitié du xviiie siècle étaient des habiles qui savaient éviter la monotonie, sans trop

pécher contre le bon goût. Nous citerons quelques exemples de ces bagues marquises, qui toutes ont le corps ciselé en or. En voici une dont le chaton a la forme d'une double ogive opposée par la base : le milieu est orné de brillants et de roses. Une autre est plus compliquée : le chaton est de forme octogonale allongée et présente dans son milieu la forme

Fig. 204 et 205. — Bagues marquises.

de double ogive de la bague précédente ; le décor est composé de brillants et de roses, mais sur la ligne du centre on a disposé trois pierres de couleur.

Une troisième est également de forme octogonale : le milieu est occupé par une rangée de cinq roses, qu'entourent une vingtaine de brillants.

La quatrième, de même forme, présente en son milieu et en relief une rangée de quatre roses, séparées d'un encadrement de brillants par un léger dentelé d'or.

La cinquième, fort belle, de même forme, mais plus développée, porte en son milieu un octogone de

verre bleu, agrémenté de trois roses : le verre bleu est entouré lui-même d'autres roses, qui forment un dentelé au bord du chaton.

La sixième est de forme ovale allongée : la courbe extérieure est ornée de petites roses, et le verre bleu du milieu porte une branche de fleurs, avec brillants et roses.

Une septième encadre de brillants un fond de cristal vert émeraude, de forme ovale, agrémenté lui-même de roses.

Enfin, pour en finir avec les bagues au xviiie siècle, nous rappellerons que les bijoutiers n'avaient pas abandonné l'émail, et qu'on en possède dont le chaton, en ovale élargi, porte, de ce procédé, des décors de plusieurs couleurs, blanc, bleu, vert, noir.

Les colliers du xviiie siècle continuent à quelques différences près les traditions du xviie. Le pendant est toujours en faveur et on le porte passé dans un velours plat. Quelquefois le pendant est remplacé par un nœud de brillants; dans ce cas, il est cousu sur le velours, qu'il semble retenir, afin d'avoir plus de fixité. Au point de vue de la monture, les colliers de métal sont faits suivant les pierres qui les ornent, d'argent pour sertir les diamants et d'or pour sertir les pierres de couleur. Cela relève surtout de la joaillerie.

Comme les perles étaient assez abondantes, la mode était favorable aux colliers de perles à deux ou

plusieurs rangs; la bourgeoisie elle-même en faisait usage, si l'on en juge par les portraits et les gravures du temps.

Il faut, comme pour les bagues, arriver à l'époque de Louis XVI pour trouver des types plus originaux de ce bijou. Ainsi la monture d'un très beau camée représentant Louis XV et qui fait partie de la collection du Cabinet des Antiques : elle offre un remarquable travail de fleurs émaillées découpées à jour et modelées en bas-relief.

Ainsi encore un joli collier de la collection Taburet-Boin. Le tour du cou est composé d'une chaîne de mignonnes plaquettes d'or agrémentées de place en place par des pendants de saphir, entourés de perles, que joignent en une courbe gracieuse d'autres doubles rangs de perles. Au milieu, un saphir entouré de perles porte, en guise de pendant, une sorte d'écusson en cristal de roche, orné d'un ovale en émail bleu mauve, agrémenté lui-même d'une rose : le tour de l'écusson est enrichi d'un rang de perles.

C'est ici qu'il convient de parler d'une sorte de bijoux exquis que portaient au milieu du XVIII° siècle les paysans de la Bresse, et qui, à cause de leur fabrication toute locale, sont connus encore aujourd'hui sous le nom *d'émaux bressans*. Il s'agissait généralement de plaquettes de métal, où l'émail était appliqué avec une extraordinaire habileté : ces plaquettes de toutes formes, rosaces, croix, rectangles, poires,

chainons, s'unissaient suivant un certain ordre et formaient les plus jolies variations qui soient. M. Fontenay en cite un qui fait partie de la collection de M. Fornet, et qui est d'un goût vraiment délicieux. Aujourd'hui encore, ces bijoux de la Bresse ont con-

Fig. 206. — Collier d'émaux bressans.

servé je ne sais quel charme naïf, et Gabriel Vicaire, le poète exquis, a trouvé de jolis accents émus pour les chanter; il a dit en effet, dans son livre des *Émaux bressans* :

> Certes ce n'est pas grand'chose,
> Ce gage d'un simple amour :
> Un peu d'or et, tout autour,
> Du bleu, du vert et du rose.
>
> D'accord, messieurs, mais au cou
> De la gentille fermière,
> Rien ne rit à la lumière
> Comme cet humble bijou.

La matière en est commune,
Mais quel charme sans pareil !
Il a l'éclat du soleil,
La douceur du clair de lune.....

Vrais joyaux du petit monde,
Imaginés tout exprès,
Pour qu'on puisse à peu de frais
Les mettre aux mains de sa blonde.

C'est l'instant, entrez, entrez,
Choisissez dans la boutique.
Près d'une agrafe rustique
Voici des anneaux dorés.

Voici des pendants d'oreilles,
Force croix et bracelets,
Des grains pour les chapelets,
Que sais-je? Un tas de merveilles !

Mais quittons ces bijoux d'une genèse d'inspiration toute locale, et revenons aux objets créés par le xviii° siècle et disparus avec lui. Rappelons en passant qu'à l'époque de la Révolution, les bourgeoises remplacèrent dans leurs colliers, par un médaillon contenant un débris de la Bastille, les croix à la *Jeannette* qui étaient considérées alors comme des emblèmes séditieux.

D'ailleurs le bijou où il entrait un débris de la Bastille fit fureur à la fin du xviii° siècle, c'est même la seule innovation — innovation créée par les circonstances — que connut en ce siècle la boucle d'oreille.

Pendant tout le xviii° siècle, les femmes s'étaient

contentées de porter à l'oreille une grosse perle en forme de poire, et lorsqu'au lieu d'une perle elles en portaient trois, la monture était insignifiante, l'œuvre du bijoutier disparaissait. Pour trouver des boucles et des pendants d'oreilles curieux au XVIIIe siècle, il faut donc sortir de France et aller les chercher en Portugal, en Italie, en Allemagne : les pièces rencontrées dans ces différents pays portent le souvenir flagrant des bijoux français du XVIe siècle.

Fig. 207.
Boucle d'oreille de Marie-Antoinette.

Marie-Antoinette avait bien remis à la mode les boucles avec pendants de diamants, et ceux qu'elle portait étaient d'une dimension et d'une richesse peu communes. Ce sont sans doute ces deux qualités qui empêchèrent le gros du public de s'y attacher. A l'époque de la Révolution, les femmes de Nantes s'affublèrent de boucles d'oreilles qui ne représentaient rien moins qu'une petite guillotine surmontée d'un bonnet phrygien ; ce manque de goût n'atteignit pas Paris, où la mode des anneaux d'or unis commençait à se répandre ; seulement ces anneaux, que portaient même les *incroyables*, affectèrent bientôt des développements exagérés, mais le principe

en était bon, et nous verrons comment, au xixᵉ siècle, il fut adopté à différentes dates. Nous devons cependant rappeler, d'après M. Fontenay, un très grand pendant d'oreille des paysannes de Padoue, qui remonte à cette époque et reste dans des traditions alors oubliées autre part. Cette pièce, d'un assez bel effet, fait partie de la collection de M. G. Morchio.

D'ailleurs il faut avouer que le luxe des boucles

Fig. 208. — Affiquet.

d'oreilles pouvait être délaissé et abandonné au hasard, quand celui des broches et des bijoux semés sur le vêtement était si exagéré.

Les broches demandaient aux pierres de couleur et aux diamants un étincellement bariolé; à l'épaule, au lieu d'une broche, on mettait des nœuds de joaillerie, d'un dessin heureux, quand il émanait de Lempereur ou de ses élèves Pouget fils et Duflos; au corsage, on multipliait les boucles et un autre bijou d'un aspect lourd, à cause des grosses perles qui le boursouflaient, la *girandole*; puis, sur le vêtement, la manie de coudre des pièces de joaillerie avait

amené un luxe que nous ne connaissons plus aujourd'hui, celui des boutons. Les boutons d'habit étaient de véritables bijoux; parfois ils étaient composés de pierres précieuses, parfois de miniatures, parfois de petits paysages dans le goût d'Hubert Robert, parfois encore de verres bleus travaillés; enfin de fils d'acier; ce métal, importé d'Angleterre et répandu en Belgique, avait été admirablement travaillé par un nommé Dauffe, qui en fit des merveilles.

Fig. 209. Girandole, xviii° siècle.

Le bouton est certainement un des bijoux les plus curieux du xviii° siècle : la mode en ressemblait à de la fureur, les hommes aussi bien que les femmes faisaient des folies pour s'en procurer, et les bijoutiers ne savaient qu'inventer pour satisfaire au désir incessant de nouveauté de leur clientèle. Le bouton était si bien une parure, qu'on se contentait d'indiquer la boutonnière, en se gardant bien de l'ouvrir. « Le comte d'Artois, par la tête duquel passèrent toutes les folles idées, eut un jour, raconte Quicherat, celle de se faire faire une garniture

Fig. 210. — Bouton.

Fig. 211 à 216. — Boutons de la fin du xviiie siècle.

de petites montres arrangées en boutons. Lorsque l'empereur Joseph II fit son voyage à Paris, se promenant à Paris avec un habit gris d'une simplicité plus que bourgeoise, il fut salué par une poissarde qui lui dit : « Heureux le peuple qui paye vos boutons ! » C'était une allusion aux dispendieux boutons du comte d'Artois. »

Pour la coiffure, l'aigrette devait répondre aux nœuds d'épaules et aux bouquets dessinés par Lempereur pour les corsages, aussi le goût s'en multiplia-t-il : ces aigrettes étaient faites en pierreries et semblaient, comme un accident lumineux, surgir des rangs de diamants ou de perles habilement mêlés à la chevelure. Pouget fils, dans son recueil, en a dessiné plusieurs, d'une coquette invention, où les rubis, les émeraudes, les topazes d'Orient et les brillants sont distribués avec goût.

Fig. 217.
Aigrette, xviii° siècle.

Duflos, dans son album, en donne également qui nous paraissent supérieures à celles de Pouget. Il est évident que les aigrettes eurent une vogue extraordinaire et qu'on en varia le dessin à l'infini.

Il nous reste, pour le xviii° siècle, à parler des brace-

lets et des ceintures. Les bracelets ne sont l'objet d'aucune innovation, d'aucun perfectionnement. Quand les femmes ne portent pas au poignet quelques rangs de perles, elles demandent à un ruban de velours le complément de leur parure. Ce ruban est alors enrichi soit d'un nœud de pierreries, soit d'un médaillon qui fait office de fermoir, et contient un portrait en miniature ou un camée ; c'est à peine si, dans quelques portraits, une femme a le poignet chargé d'une gourmette d'or.

La ceinture est plus intéressante, non par elle-même, mais par ce qu'on y suspend, la châtelaine. La châtelaine est ce bijou exquis que les femmes du XVIIIe siècle pendaient par un crochet à leur ceinture, et à l'extrémité duquel un mousqueton retenait la montre, ou le cachet, ou quelquefois un minuscule flacon d'odeur.

La châtelaine, qui a résisté à l'envahissement de la joaillerie, a été le dernier refuge du bijoutier ; on la faisait en or naturel, ciselé, découpé, repoussé, en émaillé, ou en argent, et comme elle présentait une certaine surface, comme elle admettait, sans pécher par le goût, une dimension assez forte, elle a fourni à l'imagination des bijoutiers un thème inépuisable. On peut dire que la châtelaine a été le bijou par excellence du XVIIIe siècle, car nul autre n'a laissé de traces plus brillantes, après avoir obtenu une vogue plus justifiée.

Fig. 218. — Châtelaine et montre.

C'est dans les châtelaines, où les émaux blancs incrustés à plat sur or et peints ensuite, et aussi dans ces montres, dont le décor était harmonisé à la châtelaine qu'elles complétaient, qu'il faut chercher un style à la bijouterie du xviiie siècle. Les rosaces, les fleurs, les bergeries et les chinoiseries, alors très répandues, s'y multiplient avec une extraordinaire fantaisie et dans un concert vraiment délicieux de formes et de couleurs.

La facilité de charger le bijou était une tentation trop forte pour ceux qui le possédaient ; et la châlaine, vers la fin du xviiie siècle, ne portait pas seulement la montre, mais en même temps le cachet, la clef de montre au décor compliqué, jusqu'à des bagues, quand la variété des breloques ne suffisait pas.

Les hommes, eux-mêmes, s'étaient mis à porter des breloquets qui pendaient du gousset à la façon des châtelaines ; c'est l'excès qui perdit le goût dont ce bijou, dans sa joliesse primitive, était l'expression. Et nous allons voir, dès le commencement du siècle suivant, toute la séduction du style rocaille s'effacer sous les lourdeurs du style rococo.

CHAPITRE XIII

LES BIJOUX AU XIXᵉ SIÈCLE

S'il est un siècle où l'histoire des bijoux présente des difficultés et des complications, c'est bien le xixᵉ siècle. Depuis la Révolution, cette fin de l'autre siècle, qui a servi de berceau à la civilisation contemporaine, que de secousses politiques et sociales se sont produites! Que d'éléments au retentissement gigantesque, qui devaient exercer une influence irrésistible sur les choses, en même temps qu'ils pesaient sur les idées! Que de mouvements, aussi violents que ceux des vagues de l'océan aux jours de tempête, qui devaient entrainer les appétits et les fortunes au caprice de la marée humaine !

Les guerres, les changements de régime, le progrès industriel, l'internationalisme grandissant, à mesure que les rapports entre les peuples devenaient plus aisés, les expositions servant à affirmer cet internationalisme, l'émancipation du travail, tout

cela a amené des conditions nouvelles dans la production, tout cela a provoqué des évolutions successives et rapides dans les arts, et l'art de la bijouterie ne pouvait pas se soustraire à cette énorme poussée vers l'inconnu, qui ne fut pas toujours le mieux.

« L'action du principe démocratique est si puissante, a écrit M. Alfred Rambaud, qu'elle s'exerce non seulement dans les lois, mais dans toutes les manifestations de la vie intellectuelle. Ni la littérature, ni l'art, n'échappent à cette influence. »

Aussi, depuis le commencement du siècle, que de modifications se sont produites dans le goût public et, partant, dans les bijoux! Le Directoire, le Consulat, l'Empire, la Restauration, le Romantisme de 1830, la Révolution de 1848, le second Empire, la troisième République ont amené avec eux des modes qui les caractérisent. Mais toutes ne sont pas également intéressantes; certaines ont été marquées par le goût le plus douteux, et ce n'est que pour mémoire que nous les rappellerons dans notre étude : si, aujourd'hui, nous jugeons celles-là avec moins de sévérité, c'est que l'esprit moderne est tout entier porté au culte de l'autrefois, à la reconstitution des époques, et que le dieu bibelot s'est installé en maître dans nos collections. Mais c'est là une disposition contre laquelle, à notre sens, il faut réagir. Un objet n'est pas beau, ou simplement curieux, par le

seul fait qu'il a eu jadis son heure de vogue, et que son authenticité est garantie; il est beau parce qu'il a des qualités qui le rendent tel, et s'il n'est pas revêtu de ces qualités, il est laid et ne saurait être autrement, en dépit du respect souvent intéressé et de l'admiration aveugle dont l'entoure son propriétaire.

Le goût de la reconstitution d'ailleurs ne date pas exclusivement de l'époque actuelle; si les efforts triomphants de l'archéologie nous apportent chaque jour des découvertes nouvelles, ce qu'on devinait des civilisations encore mal connues suffisait, il y a soixante ou quatre-vingts ans, pour tenter un retour aux choses oubliées. C'est ainsi que l'Empire a créé un art antique, art basé sur des traditions erronées; c'est ainsi que plus tard, à l'heure du romantisme militant, le moyen âge et l'art mauresque ont semblé revivre, alors que cette résurrection n'était qu'un travestissement de carnaval. Aujourd'hui même l'évolution ne se fait-elle pas, mais plus certaine, sur l'art gothique et sur le symbolisme hiératique de la civilisation byzantine?

Et il n'y a pas à blâmer outre mesure ces mouvements de l'esprit, qui ont été suivis par des mouvements de mode : on y remplaçait par l'engoûment, et même par l'enthousiasme, l'érudition absente et la solidité de doctrine. Mais il faut bien reconnaître que la facilité à puiser dans des formules restreintes,

plus ou moins vieillies, a nui considérablement à l'intérêt de production de l'art en général, des bijoux en particulier. Ce n'est pas un style propre à elle qu'a apporté chaque période de notre siècle, mais une reconstitution propre. De là cette pauvreté d'imagination dont les bijoutiers ont fait preuve; de là cette habitude qu'a prise le public de demander non pas un bijou du xixe siècle, mais un bijou grec, étrusque, égyptien, pompéien, mérovingien, moyen âge, Renaissance, que sais-je? Tout, excepté ce qui est marqué au coin d'une originalité inédite; excepté ce qui, en faisant oublier le passé, ferait bien augurer de l'avenir. Mais n'anticipons pas, et notons, à travers les années, quelques rares bijoux qui ne déparent pas nos vitrines de merveilles.

La Révolution avait créé des bijoux émaillés aux couleurs nationales, et les broches, qui avaient de vagues aspects de cocardes, étaient souvent complétées de devises. Les devises furent la monnaie courante de l'esprit français pendant cette époque : c'était le langage énigmatique des choses.

Sous l'Empire, où David avait apporté des doctrines d'antiquité classique, et opéré dans l'art une renaissance dont il ne faut pas médire, les broches, quand elles ne se bornaient pas à une grosse topaze sertie dans le métal, étaient composées surtout d'un camée encerclé d'or et de pierreries.

La Restauration garda comme un écho des

Fig. 219. — Bouquet, par Bapst.

rocailles du siècle précédent : on n'y parlait plus de bergers ni de bergères, mais on avait un culte pour les épis de blé, pour les fleurs des champs; pour les gerbes, en un mot, dont l'usage était commode soit en guise de broche, soit comme ornement au bord du corsage décolleté, soit même comme détail de parure à piquer dans les cheveux. La maison Bapst, dont la réputation remonte au delà de notre siècle, a conservé de ces bouquets des dessins de bijoux exécutés par elle, qui révèlent un goût pur et une entente très heureuse de l'art décoratif.

Fig. 220. — Broche, par Robin.

A partir de 1832, le romantisme s'imposa aux bijoutiers, et l'on vit porter des broches où un écusson de pierreries servait de console à des guerriers mélancoliques sous leurs armures, et à de nobles châtelaines aux yeux pudiquement baissés:

des épingles dont le motif principal, de formes peu discrètes, représentait un Mazeppa lancé au galop de son « coursier » tout blanc d'écume, ou une Grecque douloureusement assise sur les ruines de sa patrie en deuil. Comme la vogue de ces bijoux était aussi grande qu'était ardente la bataille littéraire, et que, d'autre part, tous ceux qui désiraient y sacrifier n'avaient pas la fortune nécessaire pour se permettre l'or et les pierreries, on appela les autres métaux à la rescousse, et l'argent bruni, oxydé, connut son heure de succès. Le cuivre même fut mis à contribution, et nous ne gagerions pas que l'acier ne fût pas employé, lui aussi.

Plus tard, vers 1840, Robin et Froment-Meurice fournirent d'agréables modèles, où la figure humaine formait le principal motif de décoration, non plus comprise à la façon des romantiques, mais dans le sens de l'esthétique de la Renaissance ou mieux dans le goût des sculpteurs du XVIIIe siècle. Mais c'étaient là des pièces d'art, d'un effet trop délicat pour séduire la foule, et d'un prix trop coûteux pour l'attirer. Un fabricant s'appliqua à faire des cuirs roulés à l'aide d'une feuille « découpée qu'on emboutissait et qu'on battait ensuite tout autour[1] ». Le même fabricant, Marchand, qui voulait maintenir son succès, revint aux nœuds de métal, parfois enrichis de pierres, et il en exécuta beaucoup qui furent justement goûtés.

1. Fontenay. *Broches et fibules.*

Les romans de Walter Scott, en tournant tous les regards vers l'Écosse, avaient amené un mouvement nouveau dans le bijou. On ne voulait plus que toques, gibecières, cornes, claymores, et tout cela se faisait en métal ciselé et émaillé : c'était d'un goût sujet à caution. Mais Lefournier avait su en faire des merveilles; et le public applaudit à ses émaux d'un art consommé, où ressuscitait la mode du xve et du xvie siècle.

Puis il y eut les maîtres comme Fossin et Petiteau, pour interpréter en leurs bijoux, dont eux-mêmes fournissaient les dessins, des branches fleuries, des grappes de fruits portant des oiseaux, ou des encadrements de camées empruntés à la tradition grecque ou romaine, suivant la figure qu'il s'agissait de garnir. Petiteau est même l'inventeur d'un bijou qui eut d'autant plus de succès qu'il était moins coûteux : c'étaient des perles de corail montées sur de l'argent émaillé noir et poli blanc, par parties.

Plus près de nous enfin, et jusqu'à l'heure actuelle, la broche a reçu toutes les formes possibles et tous les décors imaginables, sans qu'il soit permis de définir quel est exactement son caractère. Quand il s'agit de pierres, la joaillerie prend le dessus, et la monture est d'autant meilleure qu'elle est plus cachée. Quand le métal reprend tous ses droits, la bijouterie se fait comme un malin plaisir de fouiller dans ses souvenirs d'antan, et d'appeler à elle les

influences étrangères. Tous les sujets lui sont bons, tous les styles lui agréent. Certes ce qu'elle produit est d'un métier extraordinairement habile; mais, encore une fois, pourquoi dépenser tant de talent à refaire ce qui a été fait, à exhumer ce qui est enfoui sous la poussière de l'oubli, quand il serait si bon et si généreux de créer? A quoi bon tant de laborieux efforts pour n'atteindre qu'à des copies adroites?

La boucle d'oreille se caractérise encore moins que la broche, au XIXe siècle. Il y eut un temps où on la portait en forme de poires allongées en or, puis en forme d'anneau, mais cela dura peu. La joaillerie s'est emparée de la boucle d'oreille, comme de bien d'autres bijoux, et aujourd'hui plus que jamais, nous voyons le bouton de diamant piqué sur le lobe de l'oreille comme une goutte de lumière. Quand le chaton contient un gros diamant, comme il alourdirait le lobe en le cachant, on ne monte pas ce chaton avec écrou, mais on le pend à une boucle dont la partie antérieure est souvent garnie de brillants.

Le collier a été plus heureux; il est vrai qu'il prête plus que la boucle d'oreille à la variété et à l'imagination. Jusqu'en 1830, une chaîne de mailles estampées, d'un travail assez ordinaire, entrait comme élément indispensable dans la composition des colliers : on y joignait un pendant. Sous la Révolution, cepen-

dant présentait une forme symbolique rappelant le grand bouleversement social qui élevait un monde nouveau sur les ruines de l'ancien. Sous l'Empire, les choses de la guerre avaient éveillé des goûts différents, et, dans des médaillons, les dames portaient des portraits militaires. Sous la Restauration, comme on n'osait ni ressusciter les bergeries, bien fades, ni continuer l'esprit belliqueux de l'Empire, on reprit les perles; seulement, au lieu d'en faire des rangées sans solution de continuité, on les serra de place en place sur la chaîne.

C'est de là que la nécessité de faire des chaînes plus légères amena un perfectionnement dans le travail, et l'on vit alors les chaînes-sautoirs, qui donnaient l'impression d'un cordonnet souple, passé au col, et pendant par devant pour porter la montre ou la face à main. Les hommes en faisaient usage comme les femmes. Par un besoin d'opposition qui est la loi de succession des modes, la longue chaîne-sautoir fut remplacée par une chaîne plus courte, la léontine, qui se suspendait à une petite broche, en attendant qu'on la munît d'un crochet, et qui, à l'autre extrémité, portait la montre et les breloques. Enfin, à partir de 1852, nous entrons dans la bijouterie moderne, parfaite sans doute au point de vue de la fabrication et du procédé, et dans laquelle on ne peut refuser de reconnaître du goût, mais qui demeure tributaire d'une inspiration antérieure. M. Froment-Meurice,

l'un des plus grands noms de la bijouterie en ce siècle, s'adonna sans regret à des recherches dans l'esprit de la Renaissance. On cite de lui tel pendant de cou qui est une pure merveille, mais dont l'idée première se retrouve entière dans les bijoux de Wœiriot et autres de la Renaissance que nous avons décrits aux chapitres précédents.

Le médaillon cependant, bien que rentrant dans la joaillerie par les pierres qui en sont l'élément habituel, a obligé les bijoutiers à un certain effort de création, et au premier rang de ceux-ci il convient de rappeler les médaillons exquis inventés par A. Falize, et où le décor fait d'émaux transparents sur un fond neutre d'émail opaque, était d'une délicatesse et d'un charme particuliers. Aujourd'hui on ne peut pas dire que tel ou tel collier est de mode; que telle ou telle chaîne est celle qu'il convient de porter; que tel ou tel pendant ou médaillon confisque le succès à son profit : tout est de mode, tous les styles se donnent rendez-vous dans les vitrines des bijoutiers, dans les coffrets de nos élégantes. Qu'un tableau, qu'une pièce de théâtre fasse sensation et attire la foule, et voilà qu'aussitôt l'époque évoquée par ce tableau ou cette pièce de théâtre devient le fonds où la mode ira puiser à pleines mains. L'industriel fait ainsi un peu d'histoire pratique, et l'archaïsme souhaité ne demande au progrès que de broder de meilleurs travaux sur

des thèmes anciens : c'est le conseil de Chénier appliqué à rebours.

Voyez les bracelets ; au commencement du siècle, on les faisait de plusieurs rangs de perles qui s'unissaient sous un camée, ou un médaillon à miniature, quelquefois sous une pièce de joaillerie. Mais, en 1852, avec Wagner et Froment-Meurice, nous avons eu une invasion de bracelets dits « moyen âge », non qu'ils fussent exactement copiés sur des pièces authentiques de l'époque — ce qui eût été difficile, et pour cause, nous l'avons montré plus haut — mais parce qu'ils étaient conçus dans un caractère permettant d'évoquer cette lointaine époque. M. Fontenay déclare que toutes ces productions sont bien du XIXe siècle. Nous en convenons, et nous le regrettons : c'est l'influence romantique s'exerçant de la façon la plus néfaste, puisqu'elle donnait à l'inspiration de l'artiste une manière de sentiment conventionnel et factice, sans que l'art en reçût au moins le mérite de l'exactitude historique.

En face de l'influence romantique, on vit se dresser le souvenir de la civilisation grecque, et l'on opposa au chevalier bardé de fer, immobilisé dans une position de rêverie sentimentale, le serpent de l'Ariane du Vatican, enroulé sur lui-même. Certes les pièces qui furent faites en ces temps par les Froment-Meurice, les Marchand, les Robin, les Crouzet, sont d'une belle correction, d'un goût éclairé, d'une précieuse

habileté; mais pourquoi, alors qu'ils le pouvaient, qu'ils étaient les arbitres de la mode, pourquoi n'avoir pas appliqué leurs qualités excellentes d'archéologue à des travaux qui fussent absolument marqués de leur talent? pourquoi s'être obstinés à découvrir, quand il leur eût été certainement aisé d'inventer?

Il n'est pas jusqu'au bracelet ruban émaillé de 1850 jusqu'au bracelet-jarretière de 1860, jusqu'au bracelet porte-bonheur de 1869, dont on ne puisse trouver la genèse autre part que dans l'inspiration de nos bijoutiers.

Les bijoux de coiffures, diadèmes, épingles, cercles, broches au moyen desquelles on arrête un nœud de ruban, puisent aux mêmes sources. L'Empire s'était distingué par la lourdeur de ses diadèmes. Sous la Restauration, on revint aux coiffures en brillants qui bientôt s'alourdirent. Un dessin de Petiteau père montre cependant quel parti on savait tirer encore du travail de l'or ciselé en feuillage et rehaussé seulement de menues perles ou turquoises formant des fleurs.

Aujourd'hui les diadèmes légers, les cercles et les aigrettes, le tout constellé de diamants et de pierres, rentrent dans la joaillerie, ce qui nous dispense de nous y attarder. Nous remarquerons cependant que, en dépit de l'adresse de métier dont font preuve leurs auteurs, tous ces bijoux ne sont pas d'un goût plus

pur que ceux qui se trouvent représentés dans les portraits funéraires de l'époque gréco-égyptienne.

Il faut cependant mettre à part les peignes qui se portèrent au commencement du siècle, et les épingles que depuis dix ans les bijoutiers contemporains essayent de varier.

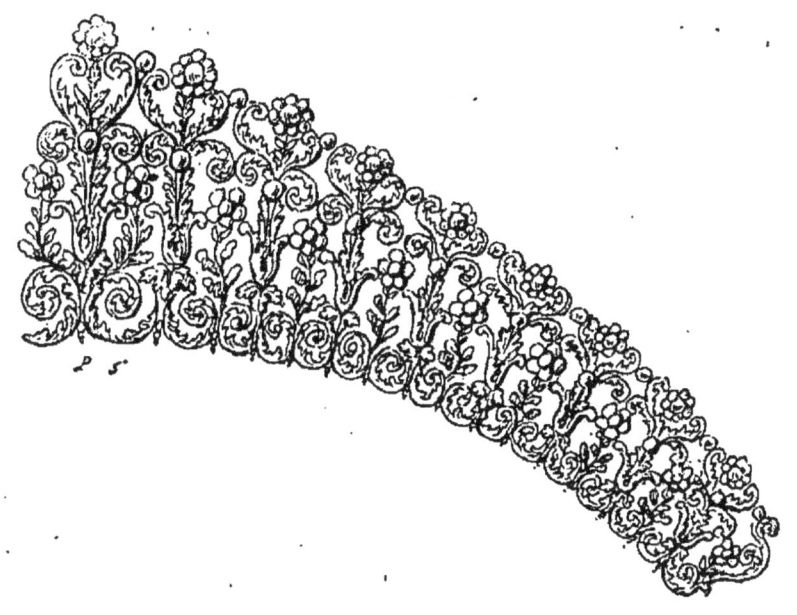

Fig. 221. — Diadème dessiné par Petiteau père.

A la ceinture, dont la boucle, après avoir contenu un camée, revient à la joaillerie, les femmes portent encore des châtelaines, d'un travail souvent précieux, et les hommes laissent pendre du gousset des breloques, des médailles, des rubans avec des sortes de broches découpées ou ciselées, et quelquefois des plaquettes émaillées.

Enfin les bagues, qui ne sont plus qu'un objet de parure, sont faites avec beaucoup de talent selon

toutes les formules étudiées jusqu'ici, et il n'est pas jusqu'à la *bague sorcière*, faite en or d'un double cordelé parfaitement égal, où notre œil cependant voit des inégalités, suivant le jour sous lequel il l'examine, il n'est pas jusqu'à cette bague sorcière qui n'ait dans le passé son origine, en Allemagne, ou en Bohême peut-être.

CONCLUSION

Il n'est pas, qu'on nous comprenne bien, dans nos intentions de dénigrer la bijouterie contemporaine au profit des bijouteries anciennes. Au point de vue du métier, les bijoutiers modernes sont arrivés à une perfection sans rivale : les pièces qu'ils ont établies et qu'ils établissent encore sont d'un goût heureux et d'une valeur décorative incontestable. Mais ce que nous leur reprochons, c'est de s'être trop souvent cantonnés dans les traditions et les routines, c'est de ne s'être pas aperçus qu'il n'y a originalité que là où il y a invention, que là où il y a un effort créateur.

En cela, d'ailleurs, les bijoutiers ont suivi la voie où l'art décoratif s'est engagé tout entier. Nous sommes aujourd'hui tout au culte du passé, et nous oublions trop la grande leçon qui nous est donnée par ceux-là même que nous nous efforçons de ressusci-

ter, par ceux-là dont l'éternelle gloire sera d'avoir su regarder obstinément devant eux.

La France, qui donne, en matière d'art, le ton à toutes les autres nations, s'est cristallisée dans cette routine de fidélité aux goûts disparus, et son influence a eu son retentissement partout. On ne s'est pas rendu compte du peu de logique qu'il y avait à s'entourer de tout le décor du passé, pour élever la voix en faveur d'une émancipation sans cesse accrue de l'intelligence et de la pensée; on n'a pas senti ce qu'il y avait de contradiction à réédifier le théâtre des féodalités mortes, pour y jouer le drame de nos libertés naissantes. Qu'on admire avec respect, avec enthousiasme même, ce que l'art du passé nous a laissé, rien de plus juste; il y a là des reliques qui relèvent du beau absolu et appartiennent à tous les temps, sans doute parce qu'elles portent la marque indélébile de celui où elles sont sorties, — choses éternelles — d'un cerveau humain; mais qu'on se plaise à copier ces reliques; qu'on applique à cette besogne tout l'effort d'une activité laborieuse, généreuse même, c'est là ce qu'il faut combattre. L'art ainsi compris, — et nous parlons ici pour toutes ses formes, aussi bien pour les arts plastiques que pour les arts décoratifs, — l'art ainsi compris n'est plus l'art; il n'est plus qu'une contrefaçon de l'histoire : il n'est qu'un métier auquel devrait se refuser la sève de la civilisation!

Mais revenons aux bijoux; pour montrer que notre sévérité repose sur des documents officiellement constatés, reportons-nous à l'année 1889.

L'Exposition universelle nous a permis de voir d'ensemble, à Paris, quel était l'état de la bijouterie dans toutes les contrées civilisées, et nous avons pensé que nous ne pouvions mieux faire pour comparer toutes les productions entre elles, que d'y revenir, avec le rapport substantiel de M. E. Marret, au jury international.

Le rapporteur remarque très justement, aux premiers feuillets de son travail, combien depuis un siècle la bijouterie a marché parallèlement avec l'orfèvrerie; ce sont, à des mesures différentes, les mêmes inspirations qui ont animé l'une et l'autre, et le goût, en modifiant l'une parfois, modifiait nécessairement l'autre.

Une autre remarque de M. Marret porte sur ce fait que si, dans certains pays, le bijou a subi peu de transformations, et s'est au contraire attaché à des traditions locales, en France la variété du métal, le progrès dans les procédés, le besoin d'innover ont amené une production extraordinairement complexe, où toutes les influences ont été acceptées pour mieux faire sentir sans doute la mesure de nouveauté et d'originalité que les bijoutiers avaient su apporter dans leur habitude ou leur désir de reconstitution. Mais, avant d'étudier l'état de la bijouterie française

en 1889, donnons quelques renseignements rapides sur celle des autres nations.

L'Autriche-Hongrie affirme sa personnalité avec des bijoux d'or, à bas titres, et ornés de grenats, dans le goût de ses bijoux primitifs; cependant, « à côté de ces bijoux primitifs il y a lieu de signaler un genre plus moderne, en grenats de Bohème, taillés sur des formes calibrées, qui accusent plus de recherche dans le dessin et un travail plus précieux dans la monture et dont l'effet a l'avantage de faire variété. »

Les mines d'opale de Hongrie fournissent encore un aliment abondant à la bijouterie locale; l'opale se dispute la mode, avec de fausses turquoises faites de matière fine aglomérée. La bijouterie d'art s'en tient presque exclusivement à des reconstitutions de la Renaissance du xvie siècle.

L'Italie est la plus intéressante : Rome et Florence rivalisent de goût pour la mosaïque, mais Florence l'emporte avec ses fleurettes d'un très bel éclat, d'un modelé délicat, obtenu par les morceaux de marbres taillés, ajustés avec précision et harmonie, et incrustés dans un fond d'ardoise ou de marbre noir. Quant à la monture, elle est toujours de style étrusque et en or, à bas titre, de ton jaune clair et travaillée adroitement.

Gênes produit des filigranes d'argent qui consacrent sa réputation, et sur les bords de la mer ou dans les golfes on obtient du travail de corail une

infinité de formes qui se prêtent à une très grande variété de bijoux. Mais, comme le vrai corail demeure toujours dans les prix élevés, l'industrie a tiré une imitation de corail pâle de coquilles roses dont l'effet est assez heureusement trompeur. En fait de bijoux où le métal est employé seul, l'argent, souvent filigrané, et l'argent vieilli, rehaussé d'une ornementation en fils d'or rouge, trouve une mode toujours disposée à en tirer des bracelets, des bagues, des broches, des pommes de cannes.

La bijouterie d'or est exécutée avec beaucoup d'art par M. Mélillo, de Naples, qui suit les traditions de son maître, le savant Castellani. Enfin le bijou Campana, avec ses camées, ses coraux, et ses reproductions d'objets anciens, s'il ne se transforme pas, conserve du moins ses traditions d'autrefois, et n'est pas oublié par le succès.

L'Angleterre est trop près de la France pour n'en pas subir l'influence : sa bijouterie rentre surtout dans la joaillerie, et son travail des pierres n'a rien de marquant, si ce ne sont ses grenats à peine dégrossis, quand ils sont travaillés aux Indes.

La Suisse, qui fait à la machine des boîtiers de montre qu'on dirait ciselés, fournit encore de jolis émaux champlevés où la recherche du style ancien est manifeste.

En Espagne, c'est le damasquiné qui domine; l'opération, faut-il le rappeler, consiste à « tracer

préalablement sur une plaque de fer des ornements en creux plus étroits à l'orifice et incruster dans ces ornements des parties d'or et d'argent qu'on cisèle ensuite. » D'autres bijoux y sont créés en or, et dans le style de l'Égypte ancienne, ou bien en filigranes d'argent.

Le Danemark produit des copies des bijoux et ornements d'autrefois. « Tous ces objets de style norois, écrit le rapporteur, procèdent des mêmes ornements; colliers, bracelets, broches sont uniformément composés d'un jonc s'amincissant et se croisant et ornés de cordes en fils d'or alternées et soudées sur un fond uni en bel or jaune; l'aspect en est joli et l'exécution dans tous ses détails est parfaite et très remarquable. »

La Russie, à part quelques nielles, des turquoises et des bijoux d'imitation, était trop insuffisamment représentée pour qu'on puisse en parler avec justice.

En Norvège l'argent domine, employé en filigrane sur des fonds d'argent oxydé ou doré, ou d'émaux variés; « mais les formes ont un caractère très spécial par leur diversité; elles se retrouvent invariablement dans toutes les vitrines et constituent un bijou national d'un aspect original, égayé par une quantité de pendants mobiles en croix de Malte, en disques, en croissants découpés sur une feuille mince d'argent brillant. »

C'est le filigrane d'argent qui l'emporte également

dans les bijoux de Suède, et aussi de Grèce, de Roumanie et de Serbie, avec quelques adjonctions heureuses de médailles grecques.

La Belgique est tout à la joaillerie et à la taille du diamant, qui y atteint d'ailleurs une rare perfection sans dépasser cependant l'habileté des tailleries de Hollande.

Les États-Unis d'Amérique se distinguent par le côté utilitaire des objets créés par la bijouterie, tels que les porte crayons, porte-plume, briquets, etc. Cependant le rapporteur ajoute :

« Les immenses fortunes de l'Amérique ont leur reflet dans la prodigalité de richesses réunies dans cette exposition; diamants, perles et pierreries y sont remarquables.

« Une grande variété dans les objets de fantaisie dénote une recherche de nouveauté digne d'être signalée et qui emprunte avec succès les ressources de l'émailleur et du lapidaire; telles sont les fleurs variées d'orchidées en or émaillé, les flacons aux formes hardies en cristaux de roches, en améthystes, sertis de pierres incrustées, les montres gracieusement dissimulées dans de jolies fleurs. »

Le Mexique monte grossièrement ses opales tirées des mines de Queretaro, et le Salvador s'en tient à des filigranes rudimentaires. L'Afrique ne présente presque que des bijoux rétrospectifs.

Voyons maintenant ce que dit le rapporteur de la bijouterie française.

Il salue tout d'abord les splendeurs de la joaillerie, qui de plus en plus l'emporte sur la bijouterie. Puis, sans s'arrêter à des réflexions d'un ordre pareil à celles que nous émettions tout à l'heure, il décrit les pièces qui, à son avis, constituent les merveilles des bijoutiers et des joailliers d'aujourd'hui.

« Les fleurs et le feuillage en joaillerie, écrit-il, se partagent la plus grande vogue pour les joyaux de coiffure et de corsage ; beaucoup se recommandent par une exécution très étudiée, une mise à jour irréprochable et solide qui a toutes les qualités requises dans la joaillerie anglaise, même les doublures en or blanc, mais avec des dispositions élégantes et nouvelles, des recherches heureuses dans les dessins.

« Une pièce unique dans son genre, bien remarquable par son exécution, avec un serti modelé et fleuronné, abandonné de nos jours, est à citer : c'est une pointe de corsage Louis XVI, d'après un dessin de l'époque. La forme en est dessinée par un ruban dentelé, assez ample, en bas-relief, qui s'enroule tout autour, coupé de place en place par des pompons qui se répètent et accusent la ligne du centre ; tout l'espace vide est rempli par un ramage de fleurettes et de petits feuillages qui courent aussi dans les rubans. C'est du plus joli effet : on croirait revoir les étoffes de cette époque de goût. »

Et plus loin :

« Ces miroirs, ces branches d'éventail, où la ciselure montre toutes ses ressources artistiques, sont très variés; le style Louis XV a été préféré pour plusieurs, il se prête à une ampleur d'ornementation que le ciseleur modèle grassement à son gré sur un champ libre.

« De fort jolis bracelets d'or, sans aucune autre décoration que la ciselure, sont ces motifs empruntés à Watteau et cette ronde de petits amours en ronde-bosse; ils mettent une telle action à leur danse, qu'on oublie qu'ils sont voués à s'immobiliser sur un bras. Les garnitures de toilette en or repoussé sur le ton du coup de feu et d'un beau travail Louis XV sont autant de manifestations artistiques qu'a fait surgir l'Exposition.

« Les bonbonnières en cristal de roche fumé que relèveront des arabesques en petits diamants, les flacons en topazes, en améthystes creusées en torses, dans lesquelles s'épanouiront des rameaux de fleurs en émaux et en pierreries, sont l'œuvre du bijoutier d'or allié au lapidaire et caractérisent le goût parisien; mais ils sont l'exception dans l'industrie de la grande famille qui manipule l'or:

« Le bijou d'or proprement dit, supplanté par la petite joaillerie, trouve encore quelques vaillants interprètes, peu nombreux, mais qui maintiennent la bonne tradition. Nous sommes heureux d'en voir

plusieurs à l'Exposition et leurs produits sont très recommandables; des bracelets autres que les chaines et des broches de style Renaissance en ciselure, des bijoux d'homme, des carnets très élégamment ornés et bien d'autres bijoux de goût, conservent au bijou d'or sa réputation.

« Les bagues sont une spécialité qui appartient au bijoutier d'or, bien que leur monture disparaisse souvent sous la richesse des pierres; nous en parlerons donc ici, surtout pour rappeler une revue rétrospective fort curieuse qu'a présentée M. Teterger sous le titre d'*Histoire de la bague*, depuis la plus haute antiquité jusqu'à nos jours, et comprenant toute une vitrine de spécimens de bagues, reproductions de toutes les époques. »

On ne peut pas être plus explicite, l'éloge ne peut porter que sur des pièces où la préoccupation des styles antérieurs est flagrante; pas une, si ce n'est la bourse et l'aumônière d'or, en fils tressés, qui permette de saluer une bijouterie spéciale au xixe siècle. C'est là ce qu'il était sans doute bon de signaler, à la fin de cette étude. Peut-être que lorsqu'on aura ramené le bijoutier à étudier sur nature la plante et la fleur, ces deux agents qui fournissent des modèles à tout l'art décoratif, peut-être aurons-nous une formule nouvelle. En attendant une exposition de la plante qui tendrait à cette éducation, et dont M. Falize a

appuyé le projet de toute sa personnalité, de toute sa raison, de toute son éloquence, il nous faudra assister longtemps encore sans doute au spectacle d'ouvriers merveilleusement doués, se refusant le luxe d'une inspiration de première main, et courbés implacablement sous la routine des traditions.

TABLE DES GRAVURES

Figures.	Pages.
1. — Vautour naos. Pectoral	11
2. — Épervier en or et pâtes de verre	12
3. — Collier en pâtes de verre	13
4. — Bague à sceau	14
5. — Bague à sceau	15
6. — Bracelet à charnière en or et pâtes de verre	17
7. — Égide en électrum	18
8 à 15. — Pendants d'oreilles et Colliers	21
15. — Épingle d'argent	25
16 et 17. — Anneaux d'or pour la chevelure	26
18. — Revers de l'anneau	26
19, 20 et 21. — Pendants d'oreilles en or	27
22 à 30. — Pendants d'oreilles en or	29
31. — Collier d'or trouvé à Curium	31
32. — Collier en or et verre	33
33. — Collier en or	33
34. — Pendant d'oreille en or	34
35. — Médaillon en or	35
36. — Bracelet en or	36
37. — Bracelet de grains d'or, trouvé à Curium	36
38. — Bracelet en or trouvé à Tharros	37
39. — Sceau en argent	38
40. — Fibule en or	38
41. — Pendant d'oreille en or	42
42. — Plaque d'or, bijou lydien	43
43. — Bijou lydien en or	44
44. — Collier de plaques d'or estampées	48
45. — Plaque d'or estampée	49
46. — Couronne funéraire en or, à feuilles d'olivier	50

TABLE DES GRAVURES.

Figures.	Pages.
47. — Couronne funéraire en or, à feuilles de chêne.	50
48. — Couronne funéraire en or, à feuilles de myrte	51
49. — Couronne funéraire en or, à feuilles de lierre	51
50 à 52. — Épingles grecques.	52
53. — Bijou d'oreille.	53
54 et 55. — Pendants d'oreilles	53
56 et 57. — Pendants d'oreilles en or.	54
58. — Bagues d'or.	55
59 et 60. — Bague grecque en or avec chaton mobile en cornaline.	55
61 — Collier grec en or	56
62. — Collier grec en or	57
63. — Ceinture en or ornée de grenats.	60
64 et 65. — Bracelets d'or et de pierres précieuses.	61
66. — Bracelet d'or.	62
67. — Bague d'or.	63
68. — Bague d'or.	63
69. — Bague avec les figures de la triade éleusinienne.	64
70. — Anneau d'or avec cornaline.	64
71. — Pendant d'oreille en or et émail.	66
72. — Pendeloque de collier en or.	70
73. — Aiguille de tête en or.	72
74. — Tête de l'aiguille en grand.	72
75. — Épingle en or.	72
76. — Aiguille de tête en argent.	72
77. — Diadème étrusque or et émail.	75
78. — Boucle d'oreille *à baule*.	76
79 et 80. — Pendant d'oreille vu de face et de profil.	77
81. — Bulle d'or	79
82. — Bulle et bracelet de bulles en bronze.	80
83. — Femme étrusque parée de bijoux.	80
84. — Collier d'or à deux rangs.	81
85. — Collier de scarabées en cornaline	82
86 et 87. Bracelets étrusques en or.	83
88. — Bague en or.	88
89. — Fibule d'or.	89
90. — Fibule d'or.	89
91 à 96. — Épingles et fibules romaines	93
97. — Anneau figurant un œil.	95
98. — Bague à triple chaton.	95
99. — Bague ornée de deux bustes.	96
100. — Bracelet d'or trouvé à Pompéi.	98
101. — Bracelet d'or romain avec médailles enchâssées.	99
102. — Crotalium.	100

TABLE DES GRAVURES

Figures.	Pages.
103. — Boucle d'oreille, or et pierreries.	101
104 à 106. — Bagues romaines	102
107 à 110. — Bracelet, ceinture, chaîne et torques gaulois	107
111. — Chaîne d'ornement.	109
112 à 115. — Bracelets en or et en bronze.	111
116 à 120. — Epingles de toilette en bronze	114
121 et 122. — Fibules en bronze.	115
123 et 124. — Fibules en bronze à spires.	116
125. — Collier d'or avec médailles et camées.	121
126. — Boucle d'oreille en or.	122
127. — Fibule arquée en forme de plaque.	124
128 à 130. — Fibule arquée à vis	124
131. — Fibule décorée d'émaux.	125
132. — Anneau à clef.	127
133. — Bague à chaton en tambour.	133
134. — Bague à chaton en entonnoir.	133
135. — Bague à chaton en tambour et à grains	133
136. — Bague du roi Ethelwulf.	134
137. — Bracelet en or trouvé à Pont-Audemer.	135
138. — Boucle d'oreille mérovingienne.	136
139. — Collier d'argent mérovingien.	137
140 et 141. — Fibules mérovingiennes	138
142. — Epingle de coiffure.	140
143. — Boucle de bronze	141
144. — Boucle d'argent.	141
145. — Boucle de bronze	141
146. — Agrafe d'argent mérovingienne.	143
147. — Agrafe de fer damasquinée d'argent.	144
148. — Reliquaire de Charlemagne.	145
149. — Fermail du XIII^e siècle.	148
150. — Bague sacerdotale.	152
151. — Bague épiscopale.	152
152. — Bague d'argent du XIV^e siècle.	153
153. — Bague du XIII^e siècle.	154
154. — Bague du XIV^e siècle.	154
155. — Bague du XV^e siècle.	154
156. — Anneau pontifical de Sixte IV (XV^e siècle).	156
157. — Jeanne de Bourgogne. (Sur un vitrail de la cathédrale de Chartres.)	160
158. — Marguerite d'Ecosse (1483)	161
159. — Ceinture. Fin du XIV^e siècle.	163
160 à 164. — Bagues du *Livre des anneaux d'orfèvrerie* de Wœiriot	173
165. — Pendant par Wœiriot.	173

Figures.	Pages.
166 à 170. — Bagues du xvi^e siècle	175
171 et 172. — Bagues de fiançailles juives.	177
173. — Bague en acier ciselé.	178
174 et 175. — Pendants de cou du xvi^e siècle	182
176. — Pendant de cou.	184
177 à 179. — Pendants d'oreilles du xvi^e siècle	185
180 et 181. — Pendants de cou.	187
182. — Claude de France, d'après une peinture postérieure à 1529.	191
183. — Enseigne de chapeau (xvi^e siècle)	193
184. — Chaîne de ceinture.	194
185. — Bague allemande de fiançailles.	200
186. — Bague dessinée par Gilles Légaré	201
187 et 188. — Bagues du xvii^e siècle.	201
189. — Pendant par Jean Collaert	203
190. — Pendant par Androuet Du Cerceau.	204
191. — Médaillon encadré de rubans d'or émaillé.	206
192. — Camée dans un cadre de fleurs émaillées.	207
193. — Henri IV et Marie de Médicis. Camée dans un cadre d'or émaillé.	208
194. — Monture *cosses de pois*	209
195. — Boîte de médaillon émaillée.	210
196. — Pendant vénitien en joaillerie	211
197. — Pendant de joaillerie, d'après Gilles Légaré.	212
198. — Aigle agrafe en ambre, émaux et grenats.	213
199. — Aigrette de joaillerie, d'après Petrus Marchant.	217
200. — Affiquet en forme de nœud de ruban.	218
201. — Bague de fiançailles.	225
202 et 203. — Bague rébus. Bandeau de la bague développé	228
204 et 205. — Bagues marquises.	231
206. — Collier d'émaux bressans.	234
207. — Boucle d'oreille de Marie-Antoinette.	236
208. — Affiquet.	237
209. — Girandole du xviii^e siècle.	238
210 — Bouton.	238
211 à 216. — Bouton de la fin du xviii^e siècle.	239
217. — Aigrette, xviii^e siècle.	241
218. — Châtelaine et montre.	243
219. — Bouquet, par Baspt	251
220. — Broche, par Robin.	253
221. — Diadème dessiné par Petiteau père.	261

TABLE DES MATIÈRES

Introduction . 1
Chap. I. — La bijouterie et les bijoux 1
Chap. II. — Les bijoux dans l'antiquité. (Égypte. — Assyrie et Chaldée. — Phénicie et Cypre. — Judée, Sardaigne, Syrie, Cappadoce, Phrygie, Lydie, Carie, Perse.) 9
Chap. III. — La Grèce. (Bijoux grecs. — Bijoux italo-grecs.) 47
Chap. IV. — L'Étrurie 67
Chap. V. — Rome 91
Chap. VI. — La Gaule 105
Chap. VII. — Les Gallo-Romains 119
Chap. VIII. — Mérovingiens. — Carolingiens 134
Chap. IX. — Le moyen âge. (XIe au XVe s.) 147
Chap. X. — La Renaissance 165
Chap. XI. — Les bijoux au XVIIe siècle 197
Chap. XII. — Les bijoux au XVIIIe siècle 221
Chap. XIII. — Les bijoux au XIXe siècle 247
Conclusion . 263
Table des gravures 275

28569. — Imprimerie Lahure, rue de Fleurus, 9.

LIBRAIRIE HACHETTE ET C^{ie}

BOULEVARD SAINT-GERMAIN, 79, A PARIS

LE
JOURNAL DE LA JEUNESSE

NOUVEAU RECUEIL HEBDOMADAIRE
TRÈS RICHEMENT ILLUSTRÉ
POUR LES ENFANTS DE 10 A 15 ANS

Les vingt-deux premières années (1873-1894),
formant
quarante-quatre beaux volumes grand in-8, sont en vente.

Ce nouveau recueil est une des lectures les plus attrayantes que l'on puisse mettre entre les mains de la jeunesse. Il contient des nouvelles, des contes, des biographies, des récits d'aventures et de voyages, des causeries sur l'histoire naturelle, la géographie, les arts et l'industrie, etc., par

M^{mes} S. BLANDY, COLOMB, GUSTAVE DEMOULIN, EMMA D'ERWIN, ZÉNAÏDE FLEURIOT, ANDRÉ GÉRARD, JULIE GOURAUD, MARIE MARÉCHAL, L. MUSSAT, P. DE NANTEUIL, OUIDA, DE WITT NÉE GUIZOT; MM. A. ASSOLANT, DE LA BLANCHÈRE, LÉON CAHUN, CHAMPOL, RICHARD CORTAMBERT, ERNEST DAUDET, DILLAYE, LOUIS ÉNAULT, J. GIRARDIN, AIMÉ GIRON, AMÉDÉE GUILLEMIN, CH. JOLIET, ALBERT LÉVY, ERNEST MENAULT, EUGÈNE MULLER, PAUL PELET, LOUIS ROUSSELET, C^t STANY, G. TISSANDIER, P. VINCENT, ETC.,

et est

ILLUSTRÉ DE 11 500 GRAVURES SUR BOIS

d'après les dessins de

É. BAYARD, BERTALL, BLANCHARD, CAIN, CASTELLI, CATENACCI, CRAFTY, C. DELORT, FAGUET, FÉRAT, FERDINANDUS, GILBERT, GODEFROY DURAND, HUBERT-CLERGET, KAUFFMANN, LIX, A. MARIE, MESNEL, MOYNET, MIRBACH, A. DE NEUVILLE, PHILIPPOTEAUX, POIRSON, PRANISHNIKOFF, RICHNER, RIOU, RONJAT, SAHIB, TAYLOR, THÉROND, TOFANI, VOGEL, TH. WEBER, E. ZIER.

CONDITIONS DE VENTE ET D'ABONNEMENT

Le **JOURNAL DE LA JEUNESSE** paraît le samedi de chaque semaine. Le prix du numéro, comprenant **16** pages grand in-8, est de **40** centimes.

Les **52** numéros publiés dans une année forment deux volumes.

Prix de chaque volume : broché, **10** francs ; cartonné en percaline rouge, tranches dorées, **13** francs.

PRIX DE L'ABONNEMENT
POUR PARIS ET LES DÉPARTEMENTS

Un an (2 volumes). **20** francs
Six mois (1 volume). **10** —

Prix de l'abonnement pour les pays étrangers qui font partie de l'Union générale des postes : Un an, **22** francs ; six mois, **11** francs.

Les abonnements se prennent à partir du 1ᵉʳ décembre et du 1ᵉʳ juin de chaque année.

MON JOURNAL

NOUVEAU RECUEIL HEBDOMADAIRE

Illustré de nombreuses gravures en couleurs et en noir

A L'USAGE DES ENFANTS DE HUIT A DOUZE ANS

QUATORZIÈME ANNÉE

(1894-1895)

DEUXIÈME SÉRIE

MON JOURNAL, à partir du 1ᵉʳ Octobre 1892, est devenu hebdomadaire, de mensuel qu'il était, et convient à des enfants de 8 à 12 ans.

Il paraît un numéro le samedi de chaque semaine. — Prix du numéro, 15 centimes.

ABONNEMENTS :

FRANCE	UNION POSTALE
Six mois............ 4 fr. 50	Six mois............ 5 fr. 50
Un an............... 8 fr. »	Un an............... 10 fr. »

Prix de chaque année de la deuxième série :
Brochée, 8 fr. — Cartonnée, 10 fr.

Prix des années IX, X et XI (1ʳᵉ série) : chacune, brochée, 2 fr.; cartonnée en percaline gaufrée, avec fers spéciaux à froid, 2 fr. 50. (Les années I à VIII sont épuisées.)

NOUVELLE COLLECTION ILLUSTRÉE
POUR LA JEUNESSE ET L'ENFANCE
1re SÉRIE, FORMAT IN-8 JÉSUS
Prix du volume : broché, 7 fr.; cartonné, tranches dorées, 10 fr.

About (Ed.) : *Le roman d'un brave homme*. 1 vol. illustré de 52 compositions par Adrien Marie.
— *L'homme à l'oreille cassée*. 1 vol. ill. de 61 comp. par Eug. Courboin.

Cahun (L.) : *Les aventures du capitaine Magon*. 1 vol. illustré de 72 gravures d'après Philippoteaux.
— *La bannière bleue*. 1 vol. illustré de 73 gravures d'après Lix.

Dillaye (Fr.) : *Les jeux de la jeunesse*. 1 vol. illustré de 203 grav.

Dronsart (Mme M.) : *Les grandes voyageuses*. 1 vol. ill. de 75 grav.

Du Camp (Maxime) : *La vertu en France*. 1 vol. ill. de 45 grav. d'après Duez, Myrbach, Tofani et E. Zier.
— *Bons cœurs et braves gens*. 1 vol. illustré de 50 grav. d'après Myrbach et Tofani.

Fleuriot (Mlle Z.) : *Cœur muet*. 1 vol. ill. de grav. d'après Adrien Marie.
— *Papillonne*. 1 volume illustré de 50 gravures d'après E. Zier.

Guillemin (Amédée) : *La Pesanteur et la Gravitation universelle*. — *Le Son*. 1 vol. contenant 3 planches en couleurs, 23 planches en noir et 445 figures dans le texte.
— *La lumière*. 1 vol. contenant 13 planches en couleurs, 14 planches en noir et 353 figures dans le texte.
— *Le Magnétisme et l'Electricité*. 1 v. contenant 5 pl. en couleurs, 15 pl. en noir et 577 fig. dans le texte.
— *La Chaleur*. 1 vol. contenant 1 pl. en couleurs, 8 planches en noir et 324 gravures dans le texte.

Guillemin (Amédée) (suite) : *La Météorologie et la Physique moléculaire*. 1 vol. contenant 9 planches en couleurs, 20 planches en noir et 343 gravures dans le texte.

La Ville de Mirmont (H. de) : *Contes Mythologiques*. 1 vol. illustré de 41 gravures.

Maël (Pierre) : *Une Française au Pôle Nord*. 1 vol. illustré de 52 grav. d'après Paris.
— *Terre de Fauves*. 1 volume illustré de 52 gravures, d'après les dessins d'Alfred Paris.

Manzoni : *Les fiancés*. Édition abrégée par Mme J. Colomb. 1 vol. illustré de 40 gravures d'après J. Le Blant.

Mouton (Eug.) : *Vie et Aventures du Capitaine Marius Cougourdan*. 1 vol. ill. de 66 grav. d'après E. Zier.
— *Joël Kerbabu*. 1 vol. illustré de 55 gravures d'après A. Paris.
— *Voyages merveilleux de Lazare Poban*. 1 vol. illustré de 51 grav. d'après Zier.

Rousselet (Louis) : *Nos grandes écoles militaires et civiles*. 1 vol. ill. de grav. d'après A. Lemaistre, Fr. Régamey et P. Renouard.
— *Nos grandes écoles d'application*. 1 vol. ill. de 95 gr. d'après Busson, Calmettes, Lemaistre et P. Renouard.

Toudouze (Gustave) : *Enfant perdu (1814)*. 1 volume illustré de 49 gravures d'après J. Le Blant.

Witt (Mme de), née Guizot : *Les femmes dans l'histoire*. 1 vol. illustré de 80 gravures.
— *La charité en France à travers les siècles*. 1 vol. ill. de 50 gravures.
— *Père et fils*. 1 volume illustré de 40 gravures d'après Vogel.

2e SÉRIE, FORMAT IN-8 RAISIN
Prix du volume : broché, 4 fr.; cartonné, tranches dorées, 6 fr.

Arthez (Danielle d') : *Les tribulations de Nicolas Mender*. 1 vol. ill. de 83 grav. d'après Tofani.

Assollant (A.) : *Pendragon*. 1 vol. avec 42 gravures d'après C. Gilbert.

Blandy (Mme S.) : *La part du Cadet.* 1 vol. illustré de 112 gravures d'après Zier.

Champol (F.) : *Anaïs Evrard.* 1 volume illustré de 22 gravures d'après Tofani et Bergevin.

Chéron de la Bruyère (Mme) : *La tante Derbier.* 1 vol. illustré de 50 gravures d'après Myrbach.

— *Princesse Rosalba.* 1 vol. illustré de 60 gravures d'après Tofani.

Colomb (Mme) : *Le violoneux de la sapinière.* 1 vol. avec 85 gravures d'après A. Marie.

— *La fille de Carilès.* 1 vol. avec 96 grav. d'après A. Marie.
 Ouvrage couronné par l'Académie française.

— *Deux mères.* 1 vol. avec 133 grav. d'après A. Marie.

— *Le bonheur de Françoise.* 1 vol. avec 112 grav. d'après A. Marie.

— *Chloris et Jeanneton.* 1 vol. avec 105 gravures d'après Sahib.

— *L'héritière de Vauclain.* 1 vol. avec 104 grav. d'après C. Delort.

— *Franchise.* 1 vol. avec 113 gravures d'après C. Delort.

— *Feu de paille.* 1 vol. avec 98 grav. d'après Tofani.

— *Les étapes de Madeleine.* 1 vol. avec 105 grav. d'après Tofani.

— *Denis le tyran.* 1 vol. avec 115 grav. d'après Tofani.

— *Pour la muse.* 1 vol. avec 105 grav. d'après Tofani.

— *Pour la patrie.* 1 vol. avec 112 grav. d'après E. Zier.

— *Hervé Plémeur.* 1 vol. avec 112 grav. d'après E. Zier.

— *Jean l'innocent.* 1 vol. illustré de 112 gravures d'après Zier.

— *Danielle.* 1 vol. illustré de 112 grav. d'après Tofani.

— *Mon oncle d'Amérique.* 1 vol. illustré de 112 grav. d'après Tofani.

— *La Fille des Bohémiens.* 1 vol. illustré de 112 grav. d'après S. Reichan.

— *Les conquêtes d'Hermine.* 1 vol. ill. de 112 grav. d'après Th. Vogel.

— *Hélène Corianis.* 1 vol. illustré de 80 gravures d'après A. Moreau.

Cortambert et Deslys : *Le pays du soleil.* 1 vol. avec 35 gravures.

Daudet (E.) : *Robert Darnetal.* 1 vol. avec 81 grav. d'après Sahib.

Demage (G.) : *A travers le Sahara.* 1 vol. illustré de 84 grav. d'après Mme Crampel.

Demoulin (Mme G.) : *Les animaux étranges.* 1 vol. avec 172 gravures.

Deslys (Ch.) : *Nos Alpes,* avec 39 gravures d'après J. David.

— *La mère aux chats.* 1 vol. avec 50 gravures d'après H. David.

Énault (L.) : *Le chien du capitaine.* 1 vol. avec 43 gr. d'après E. Riou.

Fleuriot (Mlle Z.) : *M. Nostradamus.* 1 vol. avec 36 gr. d'après A. Marie.

— *La petite duchesse.* 1 vol. avec 73 gravures d'après A. Marie.

— *Grand cœur.* 1 vol. avec 45 gravures d'après C. Delort.

— *Raoul Daubry,* chef de famille. 1 vol. avec 32 gr. d'après C. Delort.

— *Mandarine.* 1 vol. avec 95 gravures d'après C. Gilbert.

— *Cadok.* 1 vol. avec 24 gravures d'après C. Gilbert.

— *Câline.* 1 vol. avec 102 grav. d'après G. Fraipont.

— *Feu et flamme.* 1 vol. avec 80 gravures d'après Tofani.

— *Le clan des têtes chaudes.* 1 vol. illustré de 65 gr. d'après Myrbach.

— *Au Galadoc.* 1 vol. illustré de 60 gravures d'après Zier.

— *Les premières pages.* 1 vol. avec 75 gravures d'après Adrien Marie.

— *Rayon de soleil.* 1 vol. illustré de 10 gravures d'après Mencina Kresz.

Girardin (J.) : *Les braves gens.* 1 v. avec 115 gr. d'après E. Bayard.
 Ouvrage couronné par l'Académie française

— *Nous autres.* 1 vol. avec 182 gravures d'après E. Bayard.

— *La toute petite.* 1 vol. avec 128 gravures d'après E. Bayard.

— *L'oncle Placide.* 1 vol. avec 139 gravures d'après A. Marie.

— *Le neveu de l'oncle Placide.* 3 vol. illustrés de 367 gravures d'après A. Marie, qui se vendent séparément.

— *Grand-père.* 1 vol. avec 91 gravures d'après C. Delort.
 Ouvrage couronné par l'Académie française.

Girardin (J.) (suite) : *Maman*. 1 vol. avec 112 gravures d'après Tofani.
— *Le roman d'un cancre*. 1 vol. avec 119 gravures d'après Tofani.
— *Les millions de la tante Zézé*. 1 vol. avec 112 grav. d'après Tofani.
— *La famille Gaudry*. 1 vol. avec 112 gravures d'après Tofani.
— *Histoire d'un Berrichon*. 1 vol. avec 112 gravures d'après Tofani.
— *Le capitaine Bassinoire*. 1 vol. illustré de 119 gravures d'après Tofani.
— *Second violon*. 1 vol. illustré de 112 gravures d'après Tofani.
— *Le fils Valansé*. 1 vol. avec 112 gravures d'après Tofani.
— *Le commis de M. Bouvat*. 1 vol. illustré de 119 gr. d'après Tofani.

Giron (Aimé) : *Les trois rois mages*. 1 vol. illustré de 60 gravures d'après Fraipont et Pranishnikoff.

Gouraud (Mlle J.) : *Cousine Marie*. 1 vol. avec 36 gravures d'après A. Marie.

Meyer (Henri) : *Les Jumeaux de la Bouzaraque*. 1 vol. illustré de 71 gravures d'après Tofani.
— *Le serment de Paul Marcorel*. 1 vol. illustré de 51 gravures d'après Tofani.

Nanteuil (Mme P. de) : *Capitaine*. 1 vol. illustré de 72 gravures d'après Myrbach.
Ouvrage couronné par l'Académie française.
— *Le général Du Maine*. 1 vol. avec 70 gravures d'après Myrbach.
— *L'épave mystérieuse*. 1 volume illustré de 80 gr. d'après Myrbach.
Ouvrage couronné par l'Académie française.
— *En esclavage*. 1 vol. illustré de 80 gravures d'après Myrbach.
— *Une poursuite*. 1 vol. illustré de 57 gravures d'après Alfred Paris.
— *Le secret de la grève*. 1 vol. ill. de 50 gr. d'après A. Paris.
— *Alexandre Vorof*. 1 vol. illustré de 80 grav. d'après Myrbach.
— *L'héritier des Vauberts*. 1 vol. illustré de 80 gravures d'après A. Paris.

Rousselet (L.) : *Le charmeur de serpents*. 1 vol. avec 68 gravures d'après A. Marie.

Rousselet (L.) (suite) : *Le Fils du Connétable*. 1 vol. avec 113 grav. d'après Pranishnikoff.
— *Les deux mousses*. 1 vol. avec 90 gravures d'après Sahib.
— *Le tambour du Royal-Auvergne*. 1 vol. avec 115 gr. d'après Poirson.
— *La peau du tigre*. 1 vol. avec 102 gr. d'après Bellecroix et Tofani.

Saintine : *La nature et ses trois règnes*. 1 vol. avec 171 grav. d'après Foulquier et Faguet.
— *La mythologie du Rhin et les contes de la mère-grand*. 1 vol. avec 160 grav. d'après G. Doré.

Schultz (Mlle Jeanne) : *Tout droit*. 1 vol. ill. de 112 gr. d'après E. Zier.
— *La famille Hamelin*. 1 vol. ill. de 89 gravures d'après E. Zier.
— *Sauvons Madelon!* 1 vol. illustré de 60 gravures d'après Tofani.

Stany (Le Ct) : *Les trésors de la Fable*. 1 vol. illustré de 80 gravures d'après E. Zier.
— *Mabel*. 1 vol. illustré de 60 gravures d'après E. Zier.

Tissot et Améro : *Aventures de trois fugitifs en Sibérie*. 1 vol. avec 72 gr. d'après Pranishnikoff.

Witt (Mme de), née Guizot : *Scènes historiques*. 1re série. 1 vol. avec 18 gr. d'après E. Bayard.
— *Scènes historiques*. 2e série. 1 vol. avec 28 gravures d'après A. Marie.
— *Normands et Normandes*. 1 vol. avec 70 gravures d'après E. Zier.
— *Un jardin suspendu*. 1 vol. avec 30 gravures d'après C. Gilbert.
— *Notre-Dame Guesclin*. 1 vol. avec 70 gravures d'après E. Zier.
— *Une sœur*. 1 vol. avec 65 gravures d'après E. Bayard.
— *Légendes et récits pour la jeunesse*. 1 vol. avec 18 gravures d'après Philippoteaux.
— *Un nid*. 1 vol. avec 63 gravures d'après Ferdinandus.
— *Un patriote au XIVe siècle*. 1 vol. illustré de gravures d'après E. Zier.
— *Alsaciens et Alsaciennes*. 1 vol. illustré de 60 grav. d'après A. Moreau et E. Zier.

BIBLIOTHÈQUE DES PETITS ENFANTS
DE 4 A 8 ANS

FORMAT GRAND IN-16

CHAQUE VOLUME, BROCHÉ, 2 FR. 25

CARTONNÉ EN PERCALINE BLEUE, TRANCHES DORÉES, 3 FR. 50

Ces volumes sont imprimés en gros caractères

Chéron de la Bruyère (Mme) : *Contes à Pépée*. 1 vol. avec 24 gravures d'après Grivaz.
— *Plaisirs et aventures*. 1 vol. avec 30 gravures d'après Jeanniot.
— *La perruque du grand-père*. 1 vol. illustré de 30 gr. d'après Tofani.
— *Les enfants de Boisfleuri*. 1 vol. ill. de 30 grav. d'après Semechini.
— *Les vacances à Trouville*. 1 vol. avec 40 gravures d'après Tofani.
— *Le château du Roc-Salé*. 1 vol. illustré de 30 gr. d'après Tofani.
— *Les enfants du capitaine*. 1 vol. ill. de 30 grav. d'après Geoffroy.
— *Autour d'un bateau*. 1 vol. illustré de 36 gravures d'après E. Zier.

Desgranges : *Le chemin du collège*. 1 vol. ill. de 30 grav. d'après Tofani.
— *La famille, Le Jarriel*. 1 vol. illustré de 36 gr. d'après Geoffroy.

Duporteau (Mme) : *Petits récits*. 1 vol. avec 28 gr. d'après Tofani.

Erwin (Mme E. d') : *Un été à la campagne*. 1 vol. avec 39 grav.

Favre : *L'épreuve de Georges*. 1 vol. avec 44 gravures d'après Geoffroy.

Franck (Mme E.) : *Causeries d'une grand'mère*. 1 vol. avec 72 grav.

Fresneau (Mme), née de Ségur : *Une année du petit Joseph*. Imité de l'anglais. 1 vol. avec 67 gravures d'après Jeanniot.

Girardin (J.) : *Quand j'étais petit garçon*. 1 vol. avec 52 gravures.
— *Dans notre classe*. 1 vol. avec 26 gravures d'après Jeanniot.
— *Un drôle de petit bonhomme*. 1 vol. illustré de 36 grav. d'après Geoffroy.

Le Roy (Mme F.) : *L'aventure de petit Paul*. 1 vol. illustré de 45 gravures, d'après Ferdinandus.
— *Les étourderies de Mlle Lucie*. 1 vol. ill. de 30 gr. d'après Robaudi.
— *Pipo*. 1 vol. illustré de 36 gravures d'après Mencina Kresz.

Malassez (Mme) : *Sable-Plage*. 1 vol. ill. de 52 grav. d'après Zier.

Molesworth (Mrs) : *Les aventures de M. Baby*, traduit de l'anglais. 1 vol. avec 12 gravures.

Pape-Carpantier (Mme) : *Nouvelles histoires et leçons de choses*. 1 vol. avec 42 gravures d'après Semechini.

Surville (André) : *Les grandes vacances*. 1 vol. avec 30 gravures d'après Semechini.
— *Les amis de Berthe*. 1 vol. avec 30 gravures d'après Ferdinandus.
— *La petite Givonnette*. 1 vol. illustré de 34 gravures d'après Grigny.
— *Fleur des champs*. 1 vol. illustré de 32 gravures d'après Zier.
— *La vieille maison du grand-père*. 1 vol. avec 34 gravures d'après Zier.
— *La fête de Saint-Maurice*. 1 vol. illustré de 34 grav. d'après Tofani.

Witt (Mme de), née Guizot : *Histoire de deux petits frères*. 1 vol. avec 45 grav. d'après Tofani.
— *Sur la plage*. 1 vol. avec 55 gravures d'après Ferdinandus.
— *Par monts et par vaux*. 1 vol. avec 54 grav. d'après Ferdinandus.
— *En pleins champs*. 1 vol. avec 45 gravures d'après Gilbert.
— *A la montagne*. 1 vol. illustré de 45 gravures d'après Ferdinandus.
— *Deux tout petits*. 1 vol. illustré de 32 gravures d'après Ferdinandus.
— *Au-dessus du lac*. 1 vol. avec 44 gr.
— *Les enfants de la tour du Roc*. 1 vol. ill. de 56 gr. d'après E. Zier.
— *La petite maison dans la forêt*. 1 vol. illustré de 36 grav. d'après Robaudi.
— *Histoires de bêtes*. 1 vol. illustré de 34 gravures d'après Bouisset.
— *Au creux du rocher*. 1 vol. ill. de 48 grav. d'après Robaudi.

BIBLIOTHÈQUE ROSE ILLUSTRÉE

FORMAT IN-16, A 2 FR. 25 C. LE VOLUME

La reliure en percaline rouge, tranches dorées, se paye en sus 1 fr. 25

1re SÉRIE. — POUR LES ENFANTS DE 4 A 8 ANS

Anonyme : *Chien et Chat*; 5° édition, traduit de l'anglais par Mme A. Dibarrart. 1 vol. avec 45 gravures d'après E. Bayard.

— *Douze histoires pour les enfants de quatre à huit ans*, par une mère de famille ; 3° édit. 1 vol. avec 18 grav. d'après Bertall.

— *Les enfants d'aujourd'hui*, par la même ; 3° édit. 1 vol. avec 40 grav. d'après Bertall.

Carraud (Mme) : *Historiettes véritables, pour les enfants de quatre à huit ans* ; 6° édition. 1 vol. avec 91 grav. d'après Fath.

Fath (G.) : *La sagesse des enfants*, proverbes ; 4° édit. 1 vol. avec 100 grav. d'après l'auteur.

Laroque (Mme) : *Grands et petits* ; 1 vol. avec 61 gravures d'après Bertall.

Marcel (Mme J.) : *Histoire d'un cheval de bois* ; 4° édit. 1 vol. imprimé en gros caractères, avec 20 gravures d'après E. Bayard.

Pape-Carpantier (Mme) : *Histoires et leçons de choses pour les enfants* ; 12° édit. 1 vol. avec 85 gravures d'après Bertall.

Ouvrage couronné par l'Académie française.

Perrault, Mmes d'Aulnoy et Leprince de Beaumont : *Contes de fées*. 1 volume avec 65 gravures d'après Bertall, Forest, etc.

Porchat (L.) : *Contes merveilleux* ; 5° édit. 1 vol. avec 21 gravures d'après Bertall.

Schmid (Le chanoine) : 190 *contes pour les enfants*, trad. de l'allemand par A. Van Hasselt ; 7° édit. 1 vol. avec 29 grav. d'après Bertall.

Ségur (Mme de) : *Nouveaux contes de fées* ; nouvelle édition. 1 vol. avec 46 gravures d'après G. Doré et J. Didier.

2e SÉRIE. — POUR LES ENFANTS DE 8 A 14 ANS

Alcott (Miss) : *Sous les lilas*, traduit de l'anglais par Mme Lepage ; 2° édition. 1 volume avec 23 gravures.

Andersen : *Contes choisis*, trad. du danois par Soldi ; 9° édition. 1 vol. avec 40 gravures d'après Bertall.

Anonyme : *Les fêtes d'enfants*, scènes et dialogues; 5° édition. 1 vol. avec 41 gravures d'après Foulquier.

Assollant (A.) : *Les aventures merveilleuses mais authentiques du capitaine Corcoran*; 8° édit. 2 vol. avec 50 grav. d'après A. de Neuville.

Barrau (Th.) : *Amour filial*; 5° édition. 1 vol. avec 41 gravures d'après Ferogio.

Bawr (Mme de) : *Nouveaux contes*; 6° édition. 1 vol. avec 40 gravures d'après Bertall.
Ouvrage couronné par l'Académie française.

Belèze : *Jeux des adolescents*; 6° édition. 1 vol. avec 140 gravures.

Berquin : *Choix de petits drames et de contes*; 2° édition. 1 vol. avec 36 gravures d'après Foulquier, etc.

Berthet (E.) : *L'enfant des bois*; 8° édition. 1 vol. avec 61 gravures.

— *La petite Chailloux*. 1 vol. avec 44 gravures d'après Bayard et J. Fraipont.

Blanchère (De la) : *Les aventures de La Ramée et de ses trois compagnons*; 4° édit. 1 vol. avec 36 gravures d'après E. Forest.

— *Oncle Tobie le pêcheur*; 3° édit. 1 vol. avec 80 gravures d'après Foulquier et Mesnel.

Boiteau (P.) : *Légendes recueillies ou composées pour les enfants*; 3° édition. 1 vol. avec 42 gravures d'après Bertall.

Carpentier (Mlle) : *La maison du bon Dieu*; 2° édit. 1 vol. avec 58 gravures d'après Riou.

— *Sauvons-le!* 2° édition. 1 vol. avec 40 gravures d'après Riou.

— *Le secret du docteur*, ou *la Maison fermée*; 2° édition. 1 vol. avec 43 gravures d'après Girardet.

— *La tour du Preux*. 1 vol. avec 60 gravures d'après Tofani.

— *Pierre le Tors*. 1 vol. avec 56 gravures d'après E. Zier.

— *La dame bleue*. 1 vol. avec 49 gravures d'après E. Zier.

Carraud (Mme) : *La petite Jeanne*; 10° édit. 1 vol. avec 21 gravures d'après Forest.
Ouvrage couronné par l'Académie française.

— *Les métamorphoses d'une goutte d'eau*. 5° édition. 1 vol. avec 50 gravures d'après E. Bayard.

Castillon (A.) : *Récréations physiques*; 8° édition. 1 vol. avec 36 grav. d'après Castelli.

— *Récréations chimiques*; 5° édit. 1 vol. avec 34 grav. d'après H. Castelli.

Cazin (Mme) : *Les petits montagnards*; 2° édition. 1 vol. avec 51 grav. d'après G. Vuillier.

— *Un drame dans la montagne*; 2° édit. 1 vol. avec 33 gravures d'après G. Vuillier.

— *Histoire d'un pauvre petit*. 1 vol. avec 60 gravures d'après Tofani.

— *L'enfant des Alpes*; 2° édition. 1 vol. avec 33 gravures d'après Tofani.
Ouvrage couronné par l'Académie française.

— *Perlette*. 1 vol. avec 54 gravures d'après Myrbach.

— *Les saltimbanques*, scènes de la montagne. 1 vol. avec 65 gravures d'après Girardet.

— *Le petit chevrier*. 1 vol. avec 39 gravures d'après Vuillier.

— *Jean le Savoyard*. 1 vol. avec 51 grav. d'après Slom.

— *Les orphelins bernois*. 1 vol. avec 58 gravures d'après E. Girardet.

Chabreul (Mme de) : *Jeux et exercices des jeunes filles*; 6° édition. 1 vol. avec la musique des rondes et 55 gravures d'après Fath.

Chéron de la Bruyère (Mme) : *Giboulée*. 1 vol. illustré de 24 gravures d'après Zier.

Cim (Albert) : *Mes amis et moi*. 1 vol. avec 16 grav. d'après Ferdinandus et Slom.

— *Entre camarades*. 1 vol. illustré de 20 gravures d'après Ferdinandus.

Colet (Mme L.) : *Enfances célèbres*; 12° édit. 1 vol. avec 57 gravures d'après Foulquier.

Colomb (Mme J.) : *Souffre-Douleur.* 1 vol. avec 49 gravures d'après Mlle Lancelot.

Contes anglais, traduits par Mme de Witt. 1 vol. avec 43 gravures d'après E. Morin.

Deschamps (F.) : *Mon amie Georgette.* 1 vol. illustré de 43 gravures d'après Robaudi.

— *Mon ami Jean.* 1 vol. illustré de 40 gravures d'après Robaudi.

Deslys (Ch.) : *Grand'maman.* 1 vol. avec 29 gravures d'après Ed. Zier.

Edgeworth (Miss) : *Contes de l'adolescence.* 1 vol. avec 42 gravures d'après Morin.

— *Contes de l'enfance.* 1 vol. avec 27 gravures d'après Foulquier.

— *Demain,* suivi de *Mourad le malheureux.* 1 vol. avec 55 gravures d'après Bertall.

Fath (G.) : *Bernard, la gloire de son village.* 1 vol. avec 56 gravures d'après l'auteur.
Ouvrage couronné par l'Académie française.

Fleuriot (Mlle Z.) : *Le petit chef de famille;* 9ᵉ édit. 1 vol. avec 57 grav. d'après Castelli.

— *Plus tard,* ou le Jeune Chef de famille; 6ᵉ édit. 1 vol. avec 60 grav. d'après E. Bayard.

— *Un enfant gâté;* 4ᵉ édition. 1 vol. avec 48 gravures d'après Ferdinandus.

— *Tranquille et Tourbillon;* 3ᵉ édition. 1 vol. avec 45 gravures d'après C. Delort.

— *Cadette;* 3ᵉ édit. 1 vol. avec 25 grav. d'après Tofani.

— *En congé;* 6ᵉ édit. 1 vol. avec 61 gravures d'après A. Marie.

— *Bigarrette;* 6ᵉ édit. 1 vol. avec 55 gravures d'après A. Marie.

— *Bouche-en-Cœur;* 3ᵉ édition. 1 vol. avec 45 gravures d'après Tofani.

— *Gildas l'Intraitable;* 2ᵉ édit. 1 vol. avec 56 gravures d'après E. Zier.

— *Parisiens et montagnards.* 1 vol. avec 49 gravures d'après E. Zier.

Foe (De) : *La vie et les aventures de Robinson Crusoé,* édit. abrégée. 1 vol. avec 40 grav.

Fonvielle (W. de) : *Néridah.* 2 vol. avec 40 gravures d'après Sahib.

Fresneau (Mme), née Ségur : *Comme les grands!* 1 vol. avec 46 grav. d'après Ed. Zier.

— *Thérèse à Saint-Domingue.* 1 vol. avec 49 gravures d'après Tofani.

— *Les protégés d'Isabelle.* 1 vol. avec 50 grav.

— *Deux abandonnées.* 1 vol. illustré de 42 gravures d'après M. Orange.

Froment : *Petit-Prince.* 1 vol. illustré de 5 gravures d'après Vogel.

Genlis (Mme de) : *Contes moraux.* 1 vol. avec 40 gravures d'après Foulquier, etc.

Gérard (A.) : *Petite Rose.* — *Grande Jeanne.* 1 vol. avec 28 gravures d'après C. Gilbert.

Girardin (J.) : *La disparition du grand Krause;* 2ᵉ édition. 1 vol. avec 70 gravures d'après Kauffmann.

Giron (Aimé) : *Ces pauvres petits!* 2ᵉ édition. 1 vol. avec 22 grav. d'après B. de Monvel, etc.

Gouraud (Mlle J.) : *Les enfants de la ferme;* 5ᵉ édit. 1 vol. avec 59 grav. d'après E. Bayard.

— *Le livre de maman;* 4ᵉ édition. 1 vol. avec 68 gravures d'après E. Bayard.

— *Cécile,* ou la Petite Sœur; 7ᵉ édition. 1 vol. avec 26 gravures d'après Desandré.

— *Lettres de deux poupées;* 6ᵉ édition. 1 vol. avec 59 grav. d'après Olivier.

— *Le petit colporteur;* 6ᵉ édition. 1 vol. avec 27 gravures d'après A. de Neuville.

— *Les mémoires d'un petit garçon;* 9ᵉ édit. 1 vol. avec 86 gravures d'après E. Bayard.

— *Les mémoires d'un caniche;* 9ᵉ édition. 1 vol. avec 75 gravures d'après E. Bayard.

Gouraud (Mlle J.) (suite) : *L'enfant du guide;* 6ᵉ édition. 1 vol. avec 60 gravures d'après E. Bayard.

— *Petite et grande;* 4ᵉ édition. 1 vol. avec 48 gravures d'après E. Bayard.

— *Les quatre pièces d'or;* 5ᵉ édition. 1 vol. avec 51 gravures d'après E. Bayard.

— *Les deux enfants de Saint-Domingue;* 4ᵉ édit. 1 vol. avec 54 grav. d'après E. Bayard.

— *La petite maîtresse de maison;* 5ᵉ édit. 1 vol. avec 37 gravures d'après A. Marie.

— *Les filles du professeur;* 3ᵉ édit. 1 vol. avec 36 gravures d'après Kauffmann.

— *La famille Harel;* 2ᵉ édit. 1 vol. avec 48 gravures d'après Valnay et Ferdinandus.

— *Aller et retour;* 2ᵉ édition. 1 vol. avec 40 gravures d'après Ferdinandus.

— *Les petits voisins;* 2ᵉ édition. 1 vol. avec 39 gravures d'après C. Gilbert.

— *Chez grand'mère;* 2ᵉ édition. 1 vol. avec 98 gravures d'après Tofani.

— *Le petit bonhomme.* 1 vol. avec 45 gravures d'après Ferdinandus.

— *Le vieux château.* 1 vol. avec 28 gravures d'après E. Zier.

— *Pierrot.* 1 vol. avec 31 grav. d'après Zier.

— *Minette.* 1 vol. avec 52 grav. d'après Tofani.

— *Quand je serai grande.* 1 vol. avec 36 gravures d'après Ferdinandus.

Grimm (Les frères) : *Contes choisis,* trad. de l'allemand. 1 vol. avec 40 grav. d'après Bertall.

Hauff : *La caravane,* trad. de l'allemand, 5ᵉ édition. 1 vol. avec 40 grav. d'après Bertall.

— *L'auberge du Spessart,* 5ᵉ édition. 1 vol. avec 61 grav. d'après Bertall.

Hawthorne : *Le livre des merveilles,* trad de l'anglais; 3ᵉ édit. 2 vol. avec 40 grav. d'après Bertall.

Johnson : *Dans l'extrême Far West,* traduit de l'anglais par A. Talandier; 2ᵉ édition. 1 vol. avec 20 gravures d'après A. Marie.

Marcel (Mme J.) : *L'école buissonnière;* 4ᵉ édit. 1 vol. avec 20 gravures d'après A. Marie.

— *Le bon frère;* 4ᵉ édition. 1 vol. avec 21 gravures d'après E. Bayard.

— *Les petits vagabonds;* 4ᵉ édition. 1 vol. avec 25 gravures d'après E. Bayard.

— *Histoire d'une grand'mère et de son petit-fils.* 1 vol. avec 36 gravures d'après Delort.

— *Daniel;* 2ᵉ édition. 1 vol. avec 45 gravures d'après Gilbert.

— *Le frère et la sœur.* 1 vol. avec 45 gravures d'après E. Zier.

— *Un bon gros pataud.* 1 vol. avec 46 gravures d'après Jeanniot.

— *Un bon oncle.* 1 vol. avec 56 grav. d'après F. Régamey.

Maréchal (Mlle) : *La dette de Ben-Aïssa;* 4ᵉ édit. 1 vol. avec 20 grav. d'après Bertall.

— *Nos petits camarades;* 2ᵉ édition. 1 vol. avec 18 gravures d'après E. Bayard et H. Castelli.

— *La maison modèle;* 3ᵉ édition. 1 vol. avec 42 gravures d'après Sahib.

Marmier : *L'arbre de Noël;* 4ᵉ édition. 1 vol. avec 68 gravures d'après Bertall.

Martignat (Mlle de) : *Les vacances d'Élisabeth;* 3ᵉ édit. 1 vol. avec 46 grav. d'après Kauffmann.

— *L'oncle Boni;* 2ᵉ édition. 1 vol. avec 42 gravures d'après Gilbert.

— *Ginette;* 2ᵉ édit. 1 vol. avec 50 gravures d'après Tofani.

— *Le manoir d'Yolan;* 2ᵉ édition. 1 vol. avec 56 gravures d'après Tofani.

— *Le pupille du général.* 1 vol. avec 40 gravures d'après Tofani.

Martignat (Mlle de) (suite) : *L'héritière de Maurivèze.* 1 vol. avec 41 gravures d'après Poirson.

— *Une vaillante enfant;* 2ᵉ édit. 1 vol. avec 43 gravures d'après Tofani.

— *Une petite nièce d'Amérique.* 1 vol. avec 43 gravures d'après Tofani.

— *La petite fille du vieux Thémi.* 1 vol. avec 44 gravures d'après Tofani.

Mayne-Reid (Le capitaine) : *Œuvres* traduites de l'anglais :

— *Les chasseurs de girafes.* 1 vol. avec 10 gravures d'après A. de Neuville.

— *A fond de cale,* voyage d'un jeune marin à travers les ténèbres. 1 vol. avec 12 grandes gravures.

— *A la mer!* 1 vol. avec 12 grandes gravures.

— *Bruin,* ou les Chasseurs d'ours. 1 vol. avec 8 grandes gravures.

— *Le chasseur de plantes.* 1 vol. avec 12 grandes gravures.

— *Les exilés dans la forêt.* 1 vol. avec 12 grandes gravures.

— *L'habitation du désert,* ou Aventures d'une famille perdue dans les solitudes de l'Amérique. 1 vol. avec 23 grandes gravures d'après G. Doré.

— *Les grimpeurs de rochers,* suite du Chasseur de plantes. 1 vol. avec 20 grandes gravures.

— *Les peuples étranges.* 1 vol. avec 8 gravures.

— *Les vacances des jeunes Boers.* 1 vol. avec 12 grandes gravures.

— *Les veillées de chasse.* 1 vol. avec 45 gravures d'après Freeman.

— *La chasse au Léviathan.* 1 vol. avec 51 gravures d'après Ferdinandus et Weber.

— *Les naufragés de la* Calypso. 1 vol. avec 55 gravures d'après Pranishnikoff.

Meyners d'Estrey : *Les aventures de Gérard Hendriks à la recherche de son frère.* 1 vol. illustré de 15 gravures d'après Mme P. Crampel.

— *Au pays des diamants.* 1 vol. illustré de gravures d'après Riou.

Moussac (Mme la marquise de) : *Popo et Lili, histoire de deux jumeaux.* 1 vol. avec 58 grav. d'après Zier.

Muller (E.) : *Robinsonnette :* 4ᵉ édition. 1 vol. avec 22 gravures d'après Lix.

Peyronny (Mme de) : *Deux cœurs dévoués;* 4ᵉ édit. 1 vol. avec 53 grav. d'après Devaux.

Pitray (Mme de) : *Les enfants des Tuileries;* 4ᵉ édit. 1 vol. avec 29 grav. d'après E. Bayard.

— *Les débuts du gros Philéas;* 4ᵉ édition. 1 vol. avec 57 gravures d'après H. Castelli.

— *Le château de la Pétaudière;* 3ᵉ édition. 1 vol. avec 78 gravures d'après A. Marie.

— *Le fils du maquignon;* 2ᵉ édition. 1 vol. avec 65 gravures d'après Riou.

— *Petit Monstre et Poule Mouillée;* 6ᵉ mille. 1 vol. avec 36 gravures d'après E. Girardet.

— *Robin des Bois.* 1 vol. avec 40 gravures d'après Sirouy.

— *L'usine et le château.* 1 vol. avec 44 grav. d'après Robaudi.

— *L'arche de Noé.* 1 vol. illustré d'après Robaudi.

Rendu (V.) : *Mœurs pittoresques des insectes.* 1 vol. avec 49 gravures.

Sandras (Mme) : *Mémoires d'un lapin blanc;* 5ᵉ édit. 1 vol. avec 20 grav. d'après E. Bayard.

Sannois (Mme de) : *Les soirées à la maison;* 3ᵉ édit. 1 vol. avec 42 grav. d'après E. Bayard.

Ségur (Mme de) : *Après la pluie le beau temps;* nouvelle édition. 1 vol. avec 128 gravures d'après E. Bayard.

— *Comédies et proverbes;* nouvelle édition. 1 vol. avec 60 gravures d'après E. Bayard.

— *Diloy le Chemineau;* nouvelle édition. 1 vol. avec 90 gravures d'après H. Castelli.

— *François le Bossu;* nouvelle édition. 1 vol. avec 114 gravures d'après E. Bayard.

Ségur (Mme de) (suite) : *Jean qui grogne et Jean qui rit*, nouvelle édition. 1 vol. avec 70 grav. d'après H. Castelli.

— *La fortune de Gaspard*; nouvelle édit. 1 vol. avec 32 gravures d'après Gerlier.

— *La sœur de Gribouille*; nouvelle édition. 1 vol. avec 72 gravures d'après Castelli.

— *Pauvre Blaise*; nouvelle édition. 1 vol. avec 96 gravures d'après H. Castelli.

— *Quel amour d'enfant!* nouvelle édition. 1 vol. avec 79 gravures d'après E. Bayard.

— *Un bon petit diable*; nouvelle édition. 1 vol. avec 100 gravures d'après Castelli.

— *Le mauvais génie*; nouvelle édition. 1 vol. avec 90 gravures d'après E. Bayard.

— *L'auberge de l'Ange-Gardien*; nouvelle édition. 1 vol. avec 75 grav. d'après Foulquier.

— *Le général Dourakine*; nouvelle édition. 1 vol. avec 100 gravures d'après E. Bayard.

— *Les bons enfants*; nouvelle édition. 1 vol. avec 70 grav. d'après Ferogio.

— *Les deux nigauds*; nouvelle édition. 1 vol. avec 70 grav. d'après Castelli.

— *Les malheurs de Sophie*; nouvelle édition. 1 vol. avec 48 gravures d'après Castelli.

— *Les petites filles modèles*; nouvelle édition. 1 vol. avec 21 grandes gravures d'après Bertall.

— *Les vacances*; nouvelle édition. 1 vol. avec 36 gravures d'après Bertall.

— *Mémoires d'un âne*; nouvelle édition. 1 vol. avec 75 gravures d'après Castelli.

Stolz (Mme de) : *La maison roulante*; 7ᵉ édit. 1 vol. avec 20 gravures d'après E. Bayard.

— *Le trésor de Nanette*; 6ᵉ édition. 1 vol. avec 25 gravures d'après E. Bayard.

— *Blanche et Noire*; 4ᵉ édition. 1 vol. avec 54 gravures d'après E. Bayard.

— *Par-dessus la haie*; 4ᵉ édition. 1 vol. avec 56 gravures d'après A. Marie.

Stolz (Mme de) (suite) : *Les poches de mon oncle*; 5ᵉ édition. 1 vol. avec 20 gravures d'après Bertall.

— *Les vacances d'un grand-père*; 4ᵉ édition. 1 vol. avec 40 gravures d'après G. Delafosse.

— *Le vieux de la forêt*; 3ᵉ édition. 1 vol. avec 40 gravures d'après Sahib.

— *Les deux reines*; 2ᵉ édit. 1 vol. avec 32 gravures d'après Delort.

— *Les mésaventures de Mlle Thérèse*; 3ᵉ édition. 1 vol. avec 29 gravures d'après Charles.

— *Les frères de lait*; 2ᵉ édition. 1 vol. avec 42 gravures d'après E. Zier.

— *Magali*; 2ᵉ éd. 1 vol. avec 36 grav. d'après Tofani.

— *Les deux André*. 1 vol. avec 45 gravures d'après Tofani.

— *Deux tantes*. 1 vol. avec 43 gravures d'après Ed. Zier.

— *Violence et bonté*. 1 vol. avec 36 gravures d'après Tofani.

— *L'embarras du choix*. 1 vol. avec 40 gravures d'après Tofani.

— *Petit Jacques*. 1 vol. avec 48 gravures d'après Tofani.

— *La famille Coquelicot*. 1 vol. illustré de 30 gravures d'après Jeanniot.

Swift : *Voyages de Gulliver*, traduits de l'anglais et abrégés à l'usage des enfants. 1 vol. avec 57 gravures d'après G. Delafosse.

Tournier : *Les premiers chants*, poésies à l'usage de la jeunesse; 2ᵉ édition. 1 vol. avec 20 gravures d'après Gustave Roux.

Verley : *Miss Fantaisie*. 1 vol. avec 36 grav. d'après Zier.

Vimont (Ch.) : *Histoire d'un navire*; 8ᵉ édit. 1 vol. avec 40 grav. d'après Alex. Vimont.

Witt (Mme de), née Guizot : *Enfants et parents*; 4ᵉ édition. 1 vol. avec 34 gravures d'après A. de Neuville.

— *La petite fille aux grand'mères*; 4ᵉ édit. 1 vol. avec 36 gravures d'après Beau.

— *En quarantaine, jeux et récits*; 2ᵉ édit. 1 vol. avec 48 gravures d'après Ferdinandus.

3ᵉ SÉRIE. — POUR LES ADOLESCENTS
ET POUVANT FORMER UNE BIBLIOTHÈQUE POUR LES JEUNES FILLES DE 14 A 18 ANS

VOYAGES

Agassiz (M. et Mme) : *Voyage au Brésil*, traduit et abrégé par J. Belin-de Launay; 3ᵉ édition. 1 vol. avec 15 gravures et 1 carte.

Aunet (Mme d') : *Voyage d'une femme au Spitzberg;* 6ᵉ édit. 1 vol. avec 81 gravures.

Baines : *Voyages dans le sud-ouest de l'Afrique,* traduits et abrégés par J. Belin-de Launay; 2ᵉ édit. 1 vol. avec 22 grav. et 1 carte.

Baker : *Le lac Albert. Nouveau voyage aux sources du Nil*, abrégé par J. Belin-de Launay; 2ᵉ édit. 1 vol. avec 16 grav. et 1 carte.

Baldwin : *Du Natal au Zambèze*, 1851-1866. Récits de chasses, abrégés par J. Belin-de Launay; 3ᵉ édit. 1 vol. avec 24 grav. et 1 carte.

Burton (Le capitaine) : *Voyages à la Mecque, aux grands lacs d'Afrique et chez les Mormons*, abrégés par J. Belin-de Launay; 2ᵉ édit. 1 vol. avec 12 gravures et 3 cartes.

Catlin : *La vie chez les Indiens*, traduite de l'anglais; 6ᵉ édition. 1 vol. avec 25 gravures.

Fonvielle (W. de) : *Le glaçon du Polaris. aventures du capitaine Tyson;* 3ᵉ édit. 1 vol. avec 19 gravures et 1 carte.

Hayes (Dʳ) : *La mer libre du pôle*, traduite par F. de Lanoye et abrégée par J. Belin-de Launay; 2ᵉ édition. 1 vol. avec 14 gravures et 1 carte.

Hervé et de Lanoye : *Voyage dans les glaces du pôle arctique;* 6ᵉ édition. 1 vol. avec 40 gravures.

Lanoye (F. de) : *Le Nil, son bassin et ses sources;* 4ᵉ édit. 1 vol. avec 32 gravures et cartes.
— *La Sibérie;* 2ᵉ édition. 1 vol. avec 48 gravures d'après Lebreton, etc.
— *Les grandes scènes de la nature;* 5ᵉ édit. 1 vol. avec 40 gravures.
— *La mer polaire*, voyage de l'*Erèbe* et de la *Terreur;* 4ᵉ édit. 1 vol. avec 29 gravures et des cartes.

Livingstone : *Explorations dans l'Afrique australe,* abrégées par J. Belin-de Launay; 5ᵉ édit. 1 vol. avec 20 gravures et 1 carte.
— *Dernier journal*, abrégé par J. Belin-de Launay; 2ᵉ édition. 1 vol. avec 16 gravures et 1 carte.

Mage (L.) : *Voyage dans le Soudan occidental*, abrégé par J. Belin-de Launay; 2ᵉ édit. 1 vol. avec 16 gravures et 1 carte.

Milton et Cheadle : *Voyage de l'Atlantique au Pacifique*, trad. et abrégé par J. Belin-de Launay; 2ᵉ édit. 1 vol. avec 16 grav. et 2 cartes.

Mouhot (Ch.): *Voyage dans les royaumes de Siam, de Cambodge et de Laos;* 4ᵉ édition. 1 vol. avec 23 gravures et 1 carte.

Palgrave (W. G.) : *Une année dans l'Arabie centrale*, trad. abrégée par J. Belin-de Launay; 2ᵉ édition. 1 vol. avec 12 grav. et 1 carte.

Pfeiffer (Mme) : *Voyages autour du monde*, abrégés par J. Belin-de Launay; 5ᵉ édition. 1 vol. avec 16 gravures et 1 carte.

Piotrowski : *Souvenirs d'un Sibérien;* 3ᵉ édit. 1 vol. avec 10 gravures.

Schweinfurth (Dʳ) : *Au cœur de l'Afrique* (1868-1871), traduit par Mme H. Loreau, et abrégé par J. Belin-de Launay; 2ᵉ édition. 1 vol. avec 16 gravures et 1 carte.

Speke : *Les sources du Nil*, édition abrégée par J. Belin-de Launay; 3ᵉ édition. 1 vol. avec 24 gravures et 3 cartes.

Stanley : *Comment j'ai retrouvé Livingstone*, trad. par Mme H. Loreau et abrégé par J. Belin-de Launay; 4ᵉ édit. 1 vol. avec 16 gravures et 1 carte.

Vambery : *Voyages d'un faux derviche dans l'Asie centrale*, traduits par E. Forgues, et abrégés par J. Belin-de Launay; 4ᵉ édit. 1 vol. avec 18 gravures et 1 carte.

HISTOIRE

Loyal Serviteur (Le) : *Histoire du gentil seigneur de Bayard*, revue et abrégée, à l'usage de la jeunesse, par Alph. Feillet; 4ᵉ éd. 1 vol. avec 36 gravures d'après P. Sellier.

Monnier (M.) : *Pompéi et les Pompéiens*; 3ᵉ édition, à l'usage de la jeunesse. 1 vol. avec 23 gravures d'après Thérond.

Plutarque : *Vies des Grecs illustres*, édition abrégée par Alph. Feillet, 5ᵉ édit. 1 vol. avec 53 gravures d'après P. Sellier.
— *Vies des Romains illustres*, édit. abrégée par Alph. Feillet. 5ᵉ édit. 1 vol. avec 69 grav.

Retz (De) : *Mémoires*, abrégés par Alph. Feillet. 1 vol. avec 35 gravures d'après Gilbert.

LITTÉRATURE

Bernardin de Saint-Pierre : *Œuvres choisies*. 1 vol. avec 12 gravures d'après E. Bayard.

Cervantes : *Don Quichotte de la Manche*. 1 vol. avec 64 grav. d'après Bertall et Forest.

Homère : *L'Iliade et l'Odyssée*, traduites par P. Giguet, abrégées par Alph. Feillet. 1 vol. avec 33 gravures d'après Olivier.

Le Sage : *Aventures de Gil Blas*, édition destinée à l'adolescence. 1 vol. avec 50 gravures d'après Leroux.

Mac-Intosh (Miss) : *Contes américains*, traduits par Mme Dionis; 2ᵉ édition. 2 vol. avec 120 gravures d'après E. Bayard.

Maistre (X. de) : *Œuvres choisies*. 1 vol. avec 15 gravures d'après E. Bayard.

Molière : *Œuvres choisies*, abrégées à l'usage de la jeunesse. 2 vol. avec 22 gravures d'après Hillemacher.

Virgile : *Œuvres choisies*, traduites et abrégées à l'usage de la jeunesse, par Th. Barrau et Alph. Feillet. 1 vol. avec 20 gravures d'après les grands peintres, par P. Sellier.

PETITE BIBLIOTHÈQUE DE LA FAMILLE

Format petit in-12

A 2 FRANCS LE VOLUME

LA RELIURE EN PERCALINE GRIS PERLE, TRANCHES ROUGES,
SE PAIE EN SUS 50 C.

Champol : *En deux mots.* 1 vol.

Fleuriot (Mlle Z.) : *Tombée du nid.* 2ᵉ éd. 1 vol.
— *Raoul Daubry, chef de famille.* 2ᵉ éd. 1 vol.
— *L'héritier de Kerguignon.* 3ᵉ édit. 1 vol.
— *Réséda.* 10ᵉ édit. 1 vol.
— *Ces bons Rosaëc.* 2ᵉ édit. 1 vol.
— *La vie en famille.* 9ᵉ édit. 1 vol.
— *Le cœur et la tête.* 2ᵉ édit. 1 vol.
— *Au Galadoc.* 1 vol.
— *De trop.* 1 vol.
— *Le théâtre chez soi*, comédies et proverbes. 2ᵉ édit. 1 vol.
— *Sans Beauté*, 18ᵉ édit. 1 vol.
— *Loyauté.* 1 vol.
— *La clef d'or.* 1 vol.
— *Bengale.* 1 vol.
— *La glorieuse.* 1 vol.
— *Un fruit sec.* 1 vol.

Fleuriot Kérinou : *De fil en aiguille.* 1 vol.

Girardin (J.) : *Les théories du docteur Wurtz.* 1 vol.

Girardin (J.) (suite) : *Miss Sans-Cœur.* 4ᵉ édit. 1 vol.
— *Les Braves gens.* 1 vol.
— *Mauviette.* 1 vol.

Giron (Aimé) : *Braconnette.* 1 vol.

Marcel (Mme J.) : *Le Clos-Chantereine.* 1 vol.

Nanteuil (Mme P. de) : *Les élans d'Élodie.* 1 vol.

Verley : *Une perfection.* 1 vol.
Ouvrage couronné par l'Académie française.

Wiele (Mme Van de) : *Filleul du roi.* 1 vol.

Witt (Mme de), née Guizot : *Tout simplement.* 2ᵉ édit. 1 vol.
— *Reine et maîtresse.* 1 vol.
— *Un héritage.* 1 vol.
— *Ceux qui nous aiment et ceux que nous aimons.* 1 vol.
— *Sous tous les cieux.* 1 vol.
— *A travers pays.*
— *Vieux contes de la veillée.* 1 vol.
— *Regain de vie.* 1 vol.
— *Contes et légendes de l'Est.* 1 vol.
— *Les chiens de l'amiral.* 1 vol.
— *Sur quatre roues.* 1 vol.

D'AUTRES VOLUMES SONT EN PRÉPARATION